일상의 예술과
디자인에서 발견한
북유럽 삶의 가치들

노르딕 소울

루크 지음

SIGONGART

스칸디나비아 반도를 비롯한 북유럽의 여러 나라들은 나에겐 마음의 고향 같은 곳이다. 내가 왜 살아가고 있는지, 또 무엇이 사랑스럽고 가치 있는 일인지에 관해 커다란 영감을 준 곳이기 때문이다. 내가 살던 곳은 스웨덴 스톡홀름에서 북쪽으로 약 30킬로미터 정도 떨어진 솔렌투나Sollentuna라는 도시다. 용광로의 의미를 담고 있는 투나tuna라는 명칭에서 과거에 철을 생산하던 곳이라는 사실을 알 수 있는데, 드넓은 침엽수의 바다로 이어지는 광역 도시권의 끝자락쯤 되는 곳이었다. 살던 동네에서 걸어나가 작은 숲길로 들어서면 문명과 차단된 것 같은 불안감을 느끼곤 했다. 휴대전화의 신호만이 겨우 잡히던 그 숲에서 참 많은 경험을 했다. 썩은 나무뿌리, 수년 동안 치우지 않아 쌓이고 쌓인 낙엽들, 그 속의 작은 생명들. 작은 세계를 무례하게 방문하며 그 속의 생명들을 참 귀찮게 굴었다.

시간이 지나면서 처음 느끼던 불안감은 편안함으로 다가왔고, 어느새 휴대전화조차 지니지 않고 가는 진정한 쉼터가 되었다. 그 뒤로 호

수며 절벽이며 침엽수의 땅끝을 걸을 때면 항상 처음 방문했던 작은 동네의 숲속을 생각하곤 했다.

대자연이 하루아침에 위대하고 웅장한 모습으로 인간에게 영감을 주는 것은 아니다. 자연은 늘 우리 곁에 있지만, 하루하루 조금씩 모습을 바꾸어 다른 면모를 선사한다. 그 안에서 어떤 모습을 발견할 것인가는 각자에게 달려 있다. 누군가에게는 매일 똑같아 보일 수도 있고, 누군가에게는 사소한 차이가 울림을 남길 수도 있는 것이다.

예술가들은 작은 느낌, 영감, 또 숨은 이야기들을 그대로 표현하는 사람들이다. 이 과정이 미술이나 음악, 조각 또는 디자인, 심지어 상품으로까지 이어지면서 예술과 디자인이 탄생하게 되는 것이다. 마찬가지로 북유럽의 삶과 예술 이야기를 하면서 그들의 생각이 궁금했다. 문명과 차단된 곳도 아니면서 다른 서양 문화와의 차이가 어디에서 나타나는지 알아보고 싶었다. 그 이유를 몇 가지로 정리해 보았는데, 북유럽의 가치에서 찾을 수 있었다.

이 가치들은 예술과 디자인뿐 아니라 북유럽 문화의 근간이며 뿌리다. 나는 이것들이 북유럽의 생명수와도 같다고 생각한다. 그 가치들을 북유럽의 예술과 디자인과 연결하고 싶었다. 그들의 사고가 낳은 결과들을 직접 보여 주며 알리고 싶었다. 지금부터는 그것에 관한 이야기다.

2017년 서울에서
루크

북유럽을 이야기하면서 북유럽 역사의 한 부분인 바이킹을 빼놓을 수는 없다. 스칸디나비아 반도를 중심으로 하여 대서양과 발트 해를 주무대로 약 5세기 동안 활동했던 이 해양 개척자들은, 무례한 침략과 수탈이었다는 평가와 더불어 해상 교역로를 개척하고 문화와 종교 등을 전파했다는 또 다른 평가를 받기도 한다. 현재에도 그들의 문화와 질서, 가치 등은 그대로 이어져 관습으로까지 발전한 것들이 많다.

이처럼 예술이나 문화의 단면은 단지 그 시대를 대변하는 것만이 아니라 그동안 이어지면서 자연스럽게 생활에 스며들어 온 것들이다. 특히 북유럽은 지금까지도 척박한 땅과 변덕스런 날씨로 인해 사람들이 많이 모여드는 곳은 아니다. 그만큼 인구수도 적고, 문화를 비롯한 모든 것의 발전이 다른 지역에 비해 늦게 이루어졌다. 유럽 대륙을 통해야만 모든 것을 전달받을 수 있는 상태였던 것이다. 그런 만큼 하나하나의 예술과 그 이야기들은 소중한 가치를 지니고 있다.

또 예술적 뿌리는 같더라도 자연 환경으로 인해 다른 지역과는 상이

한 방향으로 발전해 온 것들도 있다. 북유럽의 예술과 디자인을 들여다보면 인간을 가장 중요하게 생각하고, 자연과 신뢰를 바탕으로 북유럽 나름대로의 예술적 가치를 일구어 냈다는 것을 알 수 있다. 이 또한 누구에게 자랑하거나 잘 보이려 했던 것은 결코 아니다. 있는 그대로, 꾸밈없는 아름다움을 그들 나름대로 해석하고 이어온 결과였다. 시간이 지나면서 북유럽의 가치들은 전 세계에 알려지게 되었고, 호평을 받는 시대가 되었다. 그러나 북유럽 예술과 디자인은 누구에게나 사랑받고 모든 이의 눈길을 끄는 팔방미인의 모습은 아니다. 있는 듯 없는 듯 그렇게 스쳐 지나가는 디자인이다.

사용해 보니 특별한 불편함은 없어 흘려보내는 것들이지만, 오랜 시간이 지나 무심코 다시 찾게 되는 어릴 적 동네 같은 모습이다. 북유럽 디자인에서 받는 첫 느낌은 누구에게나 비슷하다. "나쁘지 않네"라는 얼버무림이 북유럽 디자인의 첫 인상이다. 이는 눈부시도록 소유욕이 솟아나는 반짝이는 상품들이 얼마 못 가 다른 화려함에 자리를 내어 주는 것과는 좀 다르다. 있는 듯 없는 듯 묵묵히 자리를 지키는 고향 동네 어귀의 큰 느티나무를 닮은 듯하다.

북유럽의 가치는 인간을 떠나서는 존재할 수 없는 것들이다. 역사적으로 외로웠던 그들의 모습을 보면 당연한 것인지도 모른다. 인간의 가치는 인간이 인간답게 존재하는 아주 기본적인 것부터 평등과 복지를 외치는 정책에까지 스며들어 있다. 이 책에서는 인간을 중심으로 그것을 기초로 하는 평등과 신뢰를 같은 범주에 넣었다. 결국 인간으로서의 가치를 이야기하지만 예술과 디자인을 살펴보면서 좀 더 테두리를 좁

히고 싶은 마음이었다.

그러나 아무리 인간 중심을 외쳐도 결국 자연을 벗어나는 일은 없을 것이다. 어찌 보면 북유럽의 가치에서는 자연이 인간보다 더욱 중요하다고 말할 수도 있다. 자연은 북유럽 사람들의 고향이고 현재 살고 있는 안식처이자 앞으로 물려주어야 할 유일한 희망이기 때문이다. 북유럽의 예술과 디자인에는 이런 마음이 잘 녹아 있다. 끝없이 펼쳐지는 숲의 지평선에서 새하얀 눈에 더욱 빛나는 오렌지색 태양이 떠오를 때면 이곳이 세상의 끝처럼 느껴진다. 하얗다고밖에 표현할 말이 없는 눈의 평원에서, 또 땅의 끝자락이라는 피오르에서 북유럽 사람들은 대대로 숨막히게 아름다운 자연과 함께 살아왔다. 자연은 기꺼이 그들에게 어머니의 품 같은 따뜻함과 풍요로움을 선사했다.

이를 너무나 잘 알고 있는 북유럽 사람들의 삶 자체는 자연과 닮아 있다. 자연 속에서 삶을 이어오면서 자연스럽게 검소하고 감사하는 생활을 하게 된 것이다. 그들의 생활 양식 자체가 화려하거나 잘 보이고 싶어 하는 외면적 가치와는 거리가 멀다. 조금씩 아끼고 나중을 위해 모아두는 습관과 가능한 한 적게 소유하기, 그리고 간소한 삶의 방식을 택했기 때문이다. 이것은 자연스럽게 생활에 녹아들었고, 오늘날에는 미니멀리즘이란 양식을 만들어 냈다. 사실 미니멀리즘은 눈에 보이는 것에서 가장 효과가 클 것 같지만, 조금 더 깊이 북유럽의 삶으로 들어가 보면 생각과 행동, 판단 같은 사상적 가치에서 더욱 잘 드러난다. 생각마저도 최소로 하고, 판단 과정도 단순화하는 그들의 생활이 미니멀리스트라 자칭하는 나로서도 처음에는 선뜻 와닿지 않았다. 그러나 자

연과 어우러지면서, 북유럽의 인간과 자연 속에 가치를 두면서 미니멀리즘은 하나의 가치로서 큰 깨우침을 주었다. 이 책에서 구분한 인간, 평등, 신뢰, 자연, 미니멀리즘이라는 키워드는 결국 하나의 삶의 가치이고, 북유럽에서는 이것들을 따로 떼어 생각할 수 없다.

반평생을 디자이너로 살아온 나도 북유럽의 예술과 디자인을 이야기하는 것은 무척 힘든 일이다. 북유럽 사람들의 가치를 혹시나 오해하고 스스로의 주관에 사로잡히지 않았는지 많은 반성을 하곤 한다. 이 책에서 언급한 이야기나 경험들은 나의 주관적인 소견이며, 북유럽 사람들에게 누가 되지나 않을지 걱정되는 마음이다. 나도 그들처럼 무엇을 평가하거나 인정할 위치에 있는 존재가 아니기 때문이다. 누구도 나보다 앞선 이는 없고, 뒤처진 이도 없다는 북유럽의 가치처럼 이 책이 그저 어느 한 사람의 생각, 그러나 사랑과 존중을 바탕으로 한 기록이라고 이해해 주면 좋겠다. 북유럽의 예술과 디자인을 생각만 해도 풋풋한 소년으로 돌아가는 듯한 느낌이다.

2017년 서울에서
루크
NordikHus.com
nordikhuset@gmail.com

인간

Humanity
Människa
Menneske
Ihminen
Mannvera

가장 인간적이었던 절규, 에드바르 뭉크

환생하는 인간의 삶을 꿈꾼 **구스타브 비겔란**

인간과 함께하는 공간의 조각가, 칼 밀레스

편하고, 쉽고, 즐거운 생활을 위한 **일렉트로룩스**

고객을 위한 방법을 찾는 **스카니아**

90년간 안전만을 생각한 **볼보**

우선 북유럽이라고 하면 어떤 생각이 먼저 드는지 떠올려 보자. 첫 번째로 드는 생각은 '정보가 부족하다'일 것이다. 그래도 좀 더 깊이를 더해서 평등이나 인권, 안정된 사회 구조와 경제, 신뢰, 복지 정책, 행복 등이 떠오른다면 북유럽에 대해 어느 정도 인지하고 있다고 말할 수 있다. 그러나 북유럽은 단순히 이런 명백한 가치들 외에 숨은 가치들을 더 지니고 있다. '북유럽의 정신Nordic Soul'이라고도 말할 수 있는 것들은 개인의 존엄과 개별성 등이다. 이러한 북유럽 정신이 북유럽의 가치를 이루고 있으며 정치, 경제를 포함하여 각 방면의 사회 구조에서 근간이 되고 있다.

인권이나 인간 중심 같은 단어는 당연히 인간을 위한 것이다. 북유럽에서는 유치원 시절부터 인간이란 단어에서 '나'라는 개인을 찾는다. '나'는 집단에 엮여서 묻히고 마는 인간이 아니다. 독립적인 '나'를 찾는 방법은 순수한 나를 스스로 발견하고 이어지는 가능성의 모든 것을 보는 것이다. 스스로의 질문과 주위의 조언, 그 안에서 이어지는 발전 가능성을 오랜 시간 찾아가야 한다. 이 과정은 앞날을 미리 짐작하고 어려운 것을 포기하고 타협하는 과정과는 아주 다르다. 타협과 수긍이 아닌, 도전과 솔직함이 필요하기 때문이다.

이런 '나'를 찾는 노력은 개성이나 성격에도 영향을 주지만, 북유럽 교육 시스템에도 묻어난다. 어떻게 각기 다른 '나'들을 교육할 것인가, 또 어떤 방향으로 친구나 가족을 대하는가, 동료나 회사, 사회를 바라보는 시각 등이 각기 다른 '나'를 대하는 시선에서 확대된다. 이처럼 북유럽의 사회나 문화에서는 인간을 중심으로 바라보는 시각이 당연하다

고 여겨지며, 디자인이나 예술도 같은 맥락에서 이루어진다.

북유럽의 디자인만을 보면 무척 단순해 보이지만, 그저 보이는 것처럼 '쿨한' 것만은 아니다. 오히려 더욱 복잡하고 깊은 사고의 단계를 거친 결과물이다. 디자인도 결국은 인간을 위한 것이다. 좋은 디자인, 인간을 위한 디자인은 인간에게 인간으로서의 의미와 행복을 선사하고 삶을 보다 쉽고, 좋고, 풍부하고, 즐겁게 만들어 준다. 그렇기에 북유럽 디자인은 인간을 떠나서는 존재할 수 없고, 디자이너들은 그 목표를 이루기 위해 기능, 감성 같은 여러 요소들을 닦고, 깎아 내고, 응축시켜 자신만의 디자인이 아닌 각각의 '나'들을 위한 디자인을 만들어 내고 있다.

그러나 처음부터 북유럽 디자인이 갑자기 튀어나온 것은 물론 아니다. 독일의 바우하우스 운동에서, 20세기 초의 아르누보에서, 또 그 이전의 르네상스 문화에서도 영향을 받았다. 북유럽 디자인을 가장 북유럽답게 만든 요인은 가장 먼저 인간을 생각했다는 데 있다. 과거에 디자인이란 도구를 잘 사용한 예는 구소련과 독일의 바우하우스 운동을 들 수 있다. 구소련과 대부분의 유럽 국가들에서는 1930년대에 상당히 다른 이념 체계를 홍보하기 위해 디자인을 이용했다. 이 디자인의 목적은 자기 자신을 잊고 거대 이념의 생태계 속으로 녹아들어 가는 것이었다. 북유럽 디자인에 보다 큰 영향을 미친 바우하우스마저 인간의 존엄은 그저 명목상의 목적으로 보일 뿐 실제로는 고효율, 고생산성을 위한 방편이었으며 여기에서 인간은 사회라는 커다란 시스템 안의 나사와 나사못 같은 작은 존재로 인식되었다.

북유럽은 역사적으로 산업 분야에서 고성장을 주도한 나라들은 아니다. 그렇기에 그들은 국가의 발전이 중요함을 깨닫고 모든 사물과 시각적 표현에서 인간에게 즐거움을 주려고 노력했다. 도구나 사물을 사용할 때 즐거워야 생산도 늘어나고 발전이 이루어진다는 생각에서였다. 이는 사회를 생각하면서 그 속에 있는 인간을 생각하게 했고, 커피포트 하나를 만들면서도 이를 사용하는 개인을 생각하게 했다. 얼마나 편한가 또는 쓰기 쉬운가라는 인간 중심의 가치가 디자인뿐 아니라 사회의 모든 가치들에도 녹아 있다. 그래서 발전이란 목표도 인간을 가장 중심에 놓고 이루어졌으며, 고성장의 시기에도 인간과 더 좋은 사회를 위하여라는 보편적인 명제를 항상 염두에 둔 것이다.

그들이 왜 인간을 우선시하는 문화를 가지게 되었는지에 대한 대답은 찾기 힘들다. 현재에도 보편화된 인간 중심의 사고는 아마 오랜 역사 속에서 발견해야 할 것이다. 그 이전에도 존재하긴 했지만 역사적으로 확인되는 사실로는 8세기부터 스칸디나비아 반도가 '바이킹'의 나라였다는 것이다. 인간의 생존을 방해하는 각종 장해물로부터 벗어나기 위해 그들은 바다로 나갔고 그 숫자도 소수일 수밖에 없었다. 긴 항해, 북해의 차가운 바다에서 하나하나의 개인은 소중한 자원이었고 친구일 수밖에 없었을 것이다.

후일 영국에서는 프랜시스 드레이크Francis Drake 같은 해적이 정치적 영향력을 넓혀 해군 제독이 된 예도 있지만, 당시 북유럽에서는 선장과 선원이 같은 식사와 같은 수익을 나누었던 것으로 알려져 있다. 좁은 배 안에서 그 누구라도 예외가 될 수 없는 항해의 임무를 위해 같은

시간에 식사를 하는 것은 불가능했고, 먼저 차려진 밥상을 누군가 많이 먹어 치운다면 그다음 순번의 사람은 굶을 수밖에 없었다. 선장이나 간부라도 식사나 음료를 조금씩 나누는 것은 모두의 생존을 위해 당연한 일이었고, 이 전통은 오늘날까지 남아 있다. 모자르지도 않고 넘치지도 않게 식사를 하며, 항상 늦게 도착하는 사람을 위해 조금씩 아껴두는 습관은 이때부터 생겨난 것이다.

오랜 항해로 고향이 그리워지는 것은 당연한 일이지만, 고향의 가족들도 사람이 그립기는 마찬가지였다. 그래서 북유럽의 삶이란 항상 누군가를 기다리며 준비하는 것이 아닌가 생각될 때도 있다. 지금도 북유럽에서 누군가를 만난다는 일은 단순한 만남 이상의 의미가 있고 식사에 초대를 한다는 것은 가족으로 생각해도 될 만큼 가깝다는 표현이다. 북유럽에서의 인간은 단순한 동료라는 사실 외에도 사랑이나 희망, 존경의 대상일 정도로 가치 있는 존재다.

가장 인간적이었던 절규,
에드바르 뭉크

북유럽으로 여행을 갈 때면 이용하는 대표적인 항공사로는 SAS(스칸디나비아 항공사) 외에도 NAS(노르웨이 에어 셔틀), 즉 노르웨이 항공사가 있다. 빨간색 동체 앞부분이 인상적인 비행기를 운항하는데, 그 비행기의 꼬리 날개를 보면 북유럽의 유명 인물들이 그려져 있다. 이 항공사는 자신의 영역을 넘어 도전하여 다른 사람들에게도 영향을 준 인물들을 선정했다고 이야기한다. 그 인물들 중에서 제일 처음으로 선정된 이가 노르웨이뿐 아니라 전 세계에서 사랑을 받는 에드바르 뭉크Edvard Munch (1863~1944)다.

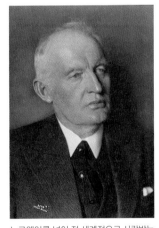

노르웨이를 넘어 전 세계적으로 사랑받는 에드바르 뭉크.

누구나 〈절규The Scream〉라는 작품은 알면서도 그가 노르웨이를 대표하는 화가라거나 작품 속의 모든 것이 그의 일생이었다는 사실은 잘 알지 못한다. 오

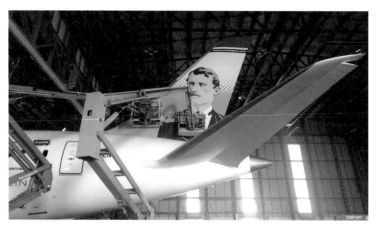

NAS(노르웨이 에어 셔틀)의 날개 부분에 그려진 에드비르 뭉크. 북유럽에서 뭉크가 얼마나 사랑받는 존재인지 알 수 있다.

늘날 보이는 북유럽의 환상적인 이미지와 그가 겪었던 시대의 우울함과는 잘 연결되지 않기 때문일 것이다. 창작의 숨은 아픔은 예술가라고 하면 누구나 지니고 있는 것이지만, 유독 뭉크의 작품들에는 기괴하고 과장된 환영들이 많이 보인다. 자연주의자였던 뭉크는 "나는 보이는 것을 그리지 않는다. 하지만 본 후에 그린다"라는 말을 했다. 그가 왜 모델을 보고 그림을 그릴 수 없었는지, 왜 아름다운 자연 앞에서도 그림을 그리기보다는 고민을 했는지를 잘 말해 주는 부분이다.

그는 작품을 통해 자신이 상상하고 느끼는 마음을 보여 주고 싶어 했다. 자신을 필터나 발전기 같은 도구로, 또 아픔이나 기쁨 같은 감정을 전달하는 통역사로 생각한 것이다. 현실의 감정과 작품을 연결하는 중간자적인 역할이라고도 할 수 있다. 그가 그렇게 상상하던 감정들은

인간이기에 느끼게 되는 것들이다.

뭉크가 인간적인 고민과 고통 속에서 평생을 보낸 것은 몇 가지 사실에서 확인할 수 있다. 노르웨이의 시골 마을 뢰텐Løten에서 태어난 그는 여느 아이들과 같이 평범했다. 그러나 군의관이었던 아버지를 따라 지금의 오슬로로 이사를 온 다섯 살 무렵 결핵으로 어머니를 여의고, 얼마 후 같은 병으로 누이마저 잃었다. 그의 아버지 크리스티앙Christian Munch은 우울증과 광적인 종교적 집착을 가지고 있었고, 뭉크는 가족과 이별을 한다는 사실보다 아버지와의 갈등, 예측 불허의 심리 상태 등 인간적인 감정들로 어린 시절부터 혼란을 겪었다고 말할 수 있다. 그는 아버지로부터 어머니가 항상 지켜본다는 종교적 관점의 이야기나 죽은 영혼을 묘사한 이야기를 들었고, 광적인 아버지의 습관 등으로 항상 고통을 받았다. 더군다나 그는 몸이 약했기 때문에 늘 환상과 악몽에 시달렸고, 죽음이라는 공포 속에서 살았다.

이는 어린 소년의 감성으로 받아들이기에는 너무나 큰 경험이었다. "아버지는 심리학적으로 보면 쉽게 흥분하고 광적인 종교주의자였다. 나는 그로부터 광기의 씨앗을 물려받았다. 내가 태어난 날부터 공포의 천사, 눈물, 그리고 죽음은 항상 내 옆에 따라다녔다." 그가 어린 시절에 관해 말한 내용이다. 공교롭게도 그의 다섯 남매들 중 병사하거나 정신 질환을 앓지 않은 사람은 안드레아스Andreas가 유일했다. 그러나 그도 결혼식 몇 달 후 사망한다. 뭉크는 "나는 인간이 가장 공포스럽게 생각하는 두 가지를 모두 물려받았다. 결핵과 정신 질환이다"라고 자신의 처지를 비관했다.

그는 아버지의 반대에도 불구하고 왕립 오슬로 예술대학Royal School of Art and Design of Christiania에 입학했다. 그는 예술을 선택한 이유에 대해 "인생에 대한 설명과 그 의미를 나에게 부여하기 위해"라고 밝혔다. 그는 당시의 보헤미안 문화에 영향을 받아 자유롭고 낙천적인 모습으로 변신을 시도했다. 마치 자신의 악몽 같은 경험들을 수긍하고 받아들이고자 하는 모습처럼 보였다. 대학에서 뛰어난 감성을 보이며 자연주의, 인상주의 같은 여러 화풍을 시도했다.

19세기 말의 북유럽은 아직 산업 발전의 물결을 타기에는 이른 시기였다. 그리고 그가 활동한 20세기 초는 세계 열강들의 싸움 속에서 가난과 함께 살아가던 암울했던 시간이었나. 19세기 말부터 20세기를 서칠 때까지 유럽과 주요 강대국들 속에서 북유럽은 그들을 따르고 흉내 내기에도 벅차고 힘들었던 것이다. 그러나 자연의 악조건, 계속되는 전쟁과 가난 가운데 북유럽은 그들만의 모습으로 살아갈 미래와 신념을 찾기 시작했고, 예술이나 디자인에서도 그들만의 색깔과 방향을 찾아간 시기이기도 하다.

뭉크는 여러 시도 끝에 그의 생을 표현하는 길을 택했다. 그의 경험과 감성을 이용하여 새로운 예술적 시야를 넓히고자 한 것이다. 〈병든 아이The Sick Child〉는 누이의 죽음을 표현한 것이며, 그의 첫 번째 '영혼을 표현한' 작품이다. 그러나 가족들로부터는 심한 악평을, 미술계로부터는 "도덕성이 파괴된 폭력의 분출"이라는 비평을 받았을 뿐이다. 그당시 북유럽 사람들이 좀 더 넓은 곳으로 옮겨 가며 시야를 넓혔듯이 그 또한 파리나 베를린에서 그의 예술적 시도를 확장시켰다. 그는 특히

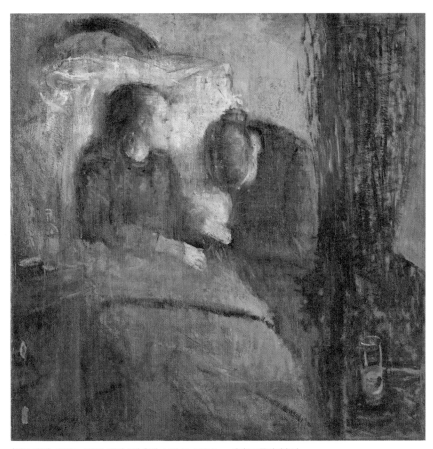

〈병든 아이〉, 1885-1886, 캔버스에 유채, 119.5×118.5cm, 오슬로 국립미술관.

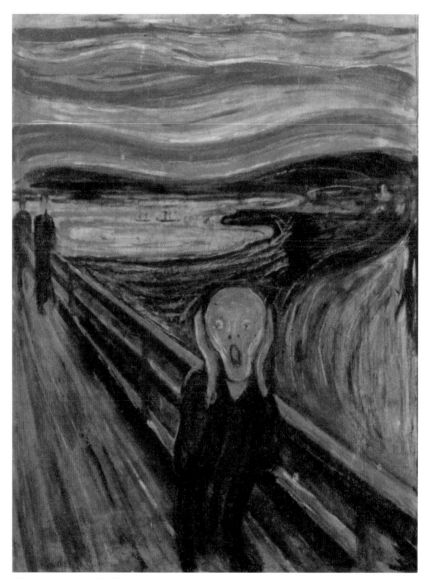

〈절규〉, 1893, 카드보드에 유채, 91×73.5cm, 오슬로 국립미술관.

고갱의 사실주의에 반하는 여러 시도로부터 큰 영감을 얻었다. 그가 영혼을 자유롭게 표현하고자 노력한 시도도 좋은 선택이었다. 추측하건대 그가 그렇게 비관했던 경험과 정신 질환으로 그의 시야는 넓어졌으나 완전히 표현 방식을 바꾸는 데는 성공하지 못했다. 고갱을 통한 경험은 고민하던 그에게 다시 불을 지펴 준 계기였던 것 같다.

세상을 떠난 아버지 대신 가정을 이끌게 된 뭉크에게 그림은 수입을 벌어들이는 유일한 길이었다. 80년의 생애 동안 그는 항상 자신을 둘러싸고 있는 내면 세계의 주제를 가지고 작품을 그려 왔다. 그를 둘러싼 여러 감정의 경험들이 그에게는 고통이었지만, 한편으로 그의 예술의 주제였다고 말할 수 있다. 〈절규〉가 그를 표현하는 대표작이자 그의 인생을 절망적으로 인식하는 단서라고 말하는 것에 대해 동의하지는 않는다. 그는 매순간 느꼈을 절망 속에서도 그것을 이겨내기 위한 길을 항상 찾았다. 그는 작품을 통해서 자신의 영혼을 표현함으로써 일상으로 돌아가기를 원했다. 그가 친구와 같이 길을 걷다가 느낀 감정을 표현한 〈절규〉는 자신을 둘러싸고 있는 자연이 갑자기 변하는 공포와 자기 자신의 변화를 그린 작품이다. 역작이라 칭송받는 〈절규〉는 그 이후로 몇 년간 그에게 다시 정신 질환을 가져다주었고, 사랑이라는 감정을 가지는 것을 포기하게 만든 작품이기도 하다.

많은 호평을 받으며 고향으로 돌아온 뭉크는 오슬로의 피오르가 보이는 오스고르스트란 Åsgårdstrand에 별장을 구입했다. 그는 그곳에 '행복한 집'이라는 이름을 붙이고 20여 년간 매년 여름을 보냈다. 그가 작품들과 함께 생활을 한다고 할 정도로 애정을 가졌던 곳이고, 항상 영감

을 받아 자신의 작품들과 함께 걷는 기분을 느낀다고 할 정도로 행복을 느꼈던 곳이기도 하다. 그와 결혼을 원했던 여인 툴라 라르센^{Tulla Larsen}과 여행을 다니며 한때 행복한 시간을 보냈지만, 그는 자신의 처지를 핑계로 그녀를 거부했다. 결국 그녀와 실랑이하다 오발된 총탄으로 부상까지 입은 뭉크는 사랑과 여성에 대한 경멸과 증오가 더욱 심해졌다. 이후 심한 정신 질환으로 요양 치료를 받은 후 에켈리^{Ekely} 지역에서 북유럽 자연의 평화로운 모습을 그리며 여생을 보냈다.

사람들은 쉽게 뭉크를 '절망'의 화가라고 부르지만, 그의 작품을 깊이 들여다보고 느끼는 사람들은 한편으로 그가 늘 삶의 희망과 생명을 살구했다고 말한다. 당시 후진적이었던 북유럽 노르웨이를 벗어나고자 했고, 모방이 아닌 그만의 표현 방식을 찾고자 했기 때문이다. 전쟁의 소용돌이 속에서 정치적이기를 원하지 않았던 그에게 나치 정권은 계속 협력하기를 바랐다. 하지만 그는 끝까지 협조하지 않았고, 오히려 독일 안에서 나치를 피해 탈출해야 하는 사람들을 돕기까지 했다. 그의 작품을 칭송하고 끝없이 구애하던 나치 정권은 결국 그의 작품을 탄압하기에 이르렀다.

뭉크는 누구나 아는 예술가이지만 한편으로 누구도 모르는 예술가라고 생각한다. 그를 평생 따라다녔던 정신 질환은 공포였다기보다는 그를 이끄는 힘이었을 것이다. 그는 "내 정신 질환과 병들을 빼면 나는 노 없는 배 같은 존재일 뿐이다. 내 고통은 내 일부였고, 내 예술이었다"라고 회고했다. 후일 그에게 쏟아진 비판들, 특히 미완성으로 남겨둔 수많은 스케치와 습작들에 관해 혹시 그가 그렇게 남겨둘 의도를 가

©Nasjonalbiblioteket

Edvard Munch

에드바르 뭉크의 일생은 고통으로 가득 차 있었지만, 그는 이러한 아픔
을 예술의 자양분으로 삼았다.

진 것이 아니었을까 상상해 본다. 완성되지 않은 상태, 다듬어지지 않은 표현의 상태가 그가 바라던 것이 아니었을까 하고 말이다.

　뭉크를 존중했던 독일의 정치가이자 작가인 발터 라테나우[Walther Rathenau]는 그를 "정형, 투명함, 우아함, 온전함, 그리고 리얼리즘에 대한 냉혹한 경멸을 지니고, 가장 미묘하게 영혼을 볼 수 있는 재능의 직관적인 힘으로 작품을 그린다"라고 극찬했다. 뭉크의 삶은 어릴 적부터 순탄하지 않았고, 그를 둘러싼 북유럽의 시대적 상황도 고난의 연속이었다. 하지만 그 또한 현재 발전된 북유럽이 걸어온 길처럼 자신만의 색깔과 삶의 방식을 찾아나갔고, 그 어떤 유리한 조건이나 환경에 굴복하는 사람이 아닌, 진정한 북유럽 노르웨이인의 모습을 가지고 있었던 것이다. 뭉크가 공포에 떨어야 했던 절규는 인간의 가장 밑바닥에서 느껴야 할 기본적인 본능을 가지고 꿈을 꾼 것이 아닐까 생각해 본다.

노르딕 소울

⌄

환생하는 인간의 삶을 꿈꾼
구스타브 비겔란

아름답다는 표현이 너무 통속적이기까지 한 북유럽의 자연은 나에게
힘을 준 원천이었다. 노르웨이에서 스웨덴으로 이어지는 피오르에서,
끝없는 침엽수림의 바다에서 인간이 얼마나 위대하고 사랑받아야 할
대상인지를 경험할 수 있었다. 그러나 한편으로 인간의 나약함과 삶의
부질없음도 느낀다. 두 가지 깨달음은 모두 옳다. 인간은 위대하지만
자연의 일부분이고, 나약하지만 한편으로 한없이 힘센 존재이기도 하
기 때문이다. '인생이란 무엇일까'라는 주제는 인간만의 전유물일 정도
로 인류사의 큰 화두다.

　노르웨이의 자연은 북유럽에서도 남다르다. 수만 개의 호수와 피오
르의 나라라는 수식 이전에 이미 노르웨이 사람들의 인생은 자연을 닮
아 있었다. 첨단의 기술력을 가지고 있지만 순박한 정서를 지니고 있다
는 데 전혀 이견이 없다. '소나무 숲 오두막집 아저씨.' 다른 문화권 사
람들이 노르웨이인을 평할 때 하는 말이다. 그런 말에도 그들은 씽긋
머금은 잔웃음으로 부정하지 않는다. 수줍게 말도 못하고 일을 하러 어

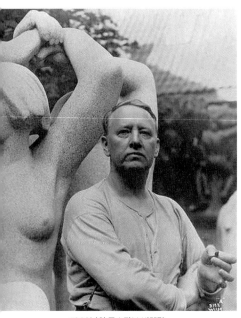

디론가 사라져 버리는 그런 이들이 노르웨이 사람과 닮아 있다.

아돌프 구스타브 토르센Adolf Gustav Thorsen(이후 그가 살던 지역인 비겔란으로 성을 바꾼다)은 1869년 노르웨이 남쪽 해안 만달Mandal에서 태어났다. 목수였던 아버지에게 재능을 물려받았기 때문인지 그는 나무 공예에 소질을 보였고, 15세에 당시 그리스티아니아Kristiania(현재 오슬로)로 배움의 길을 떠났다. 아버지는 엄격했지만 그에게 아주 협조적이었다. 학비를 지원받은 구스타브는 나무 공예의 장인이었던 크리스텐센 플라드모T. Christensen Fladmoe의 가르침을 받으며 나무 공예의 기본 기술뿐 아니라 그가 사랑하게 된 조각에 대해 공부했다.

1929년의 구스타브 비겔란.

아버지의 죽음 이후 고향으로 돌아온 구스타브는 농장일과 스케치를 하며 지내다가 조각가였던 베르그슬린Bergslien과 스케이브로크Skeibrok의 도움을 받아 노르웨이 예술 대회에서 〈하가르와 이스마엘Hagar and Ishmael〉이라는 작품으로 입상했다. 덴마크 코펜하겐에서 현실주의 조각가 빌헬름 비센C. Vilhelm Bissen의 수업을 받으면서도 그는 형식

노르딕 소울

에 얽매이지 않으려는 모습을 보였다. 성서에 나오는 카인의 초상을 담은 〈저주받은 자들The Damned〉이라는 작품은 신고전주의 형식과 현실주의의 모습을 동시에 보여 준다. 그러나 사실 이 작품은 어느 쪽도 아니다. 자연주의적이면서도 보다 현실적이고 표현주의적이다.

그 후 그는 다른 북유럽 청년들처럼 유럽의 여러 도시들을 돌아다니며 많은 경험을 쌓았다. 첫 번째 전시회는 1894년 오슬로에서 열렸다. 성공적이었던 이 전시회에서 그는 자신의 가능성을 많은 사람들에게 각인시켰다. 1897년 구스타브는 노르웨이 트론헤임Trondheim의 니다로스 대성당Nidaros Cathedral 조각 작업에 참여하게 된다. 인간과 신화에 나오는 악마들과의 전투를 그린 작품으로 이는 그의 후기 작품에 영향을 미쳤고, 1899년 그의 두 번째이자 마지막 전시회가 개최되었다.

1906년에는 국회의사당 앞 광장인 에이스볼스 플라스Eidsvolls Plass의 분수에 조각을 설치해 줄 것을 제안받았다. 이후 장소 협의로 오랜 시간이 흘렀고 원래의 계획보다 규모가 확장되었다. 1921년 오슬로 시와 구스타브의 계약은 유례가 없는 획기적인 일이었다. 그의 오래된 작업실과 집이 있던 프로그너 공원Frogner Park을 자신의 계획을 실천할 수 있는 장소로 허가받았고, 새로운 건물을 제공받으며 그에 대한 대가로 그의 모든 예술 작업은 시에 귀속된다는 것이었다. 그의 사후에는 작업실과 집을 박물관으로 바꾼다는 계획도 곁들여졌다. 원래 그가 추진했던 계획은 인생에 관한 자신의 철학을 보여 주는 것이었다.

조용하게 꾸준히 작업에만 몰두하던 그였지만, 한 명의 인간으로서의 의미와 삶에 대해 계속해서 고민했다. 이혼으로 마무리된 첫 번째

결혼을 통해 두 자녀를 두었고, 두 번째 결혼에서는 신혼이었음에도 시간만 나면 전 유럽을 돌아다녔다. 그가 인생의 후반기를 쏟아부은 프로그너 공원의 작품들을 보면 그의 이야기가 들려온다. 그가 작업을 하던 약 20여 년의 기간 동안 공원은 공개되었고 212개의 청동과 대리석 조각들은 모두 인생에 관한 이야기를 담고 있다.

비겔란 조각 공원은 프로그너 공원 안에 있다. 프로그너 공원의 한 부분에 비겔란의 조각들을 전시해 놓은 것이다. 그렇기에 사람들은 이 공원을 흔히 '비겔란 공원'이라고도 부른다. 1940년에 세워진 다리에는 인간을 묘사한 58개의 조각들이 놓여 있다. 유명한 〈우는 아이Angry boy〉 노 이곳에 있다. 다리 끝에는 어린이들이 뛰노는 듯한 8개의 조각이 있고, 분수에는 어린이부터 해골의 모습까지 약 60개의 조각이 있다. 인생의 반복을 보여주는 작품 〈인생의 바퀴The Wheel of Life〉 다음에는 121명의 어린이와 어른이 뒤엉켜 있는 듯한 〈큰 기둥The Monolith〉이 있다. 그 의미에 대해 구스타브는 "이것은 내 종교와 같다"라고 대답했다.

그는 일찍이 파리에서 로댕의 스튜디오를 방문했는데, 비록 로댕을 만나지는 못했지만 표현주의

©Kjetil Ree
〈우는 아이〉. 공원에서 가장 인기 있는 조각이지만 왜 이 작은 소년이 우는지는 아무도 모른다.

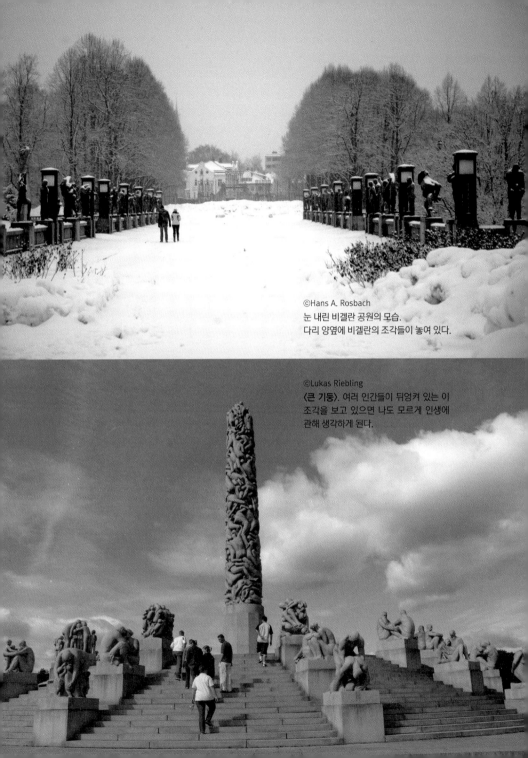

©Hans A. Rosbach
눈 내린 비겔란 공원의 모습.
다리 양옆에 비겔란의 조각들이 놓여 있다.

©Lukas Riebling
〈큰 기둥〉. 여러 인간들이 뒤엉켜 있는 이
조각을 보고 있으면 나도 모르게 인생에
관해 생각하게 된다.

에 대한 영감과 인간의 내면적인 힘, 갈등의 묘사에 대해서 많은 배움
을 얻었다. 그러나 그는 보다 단순화된 표현주의 방식을 선택했다. 이
런 작품들은 공원의 다리 위 조각들과 기둥을 둘러싼 조각들에서 찾아
볼 수 있다. 사실 공원은 전체가 하나의 작품이라는 생각이 든다. 각 조
각들은 특별한 경우를 제외하고 이름이 붙어 있지는 않다. 높은 곳에서
공원 전체를 바라보면 커다란 엑스 자 모양을 볼 수 있다. 조각들은 정
문에서 다리를 따라 〈큰 기둥〉까지 이어진다. 그리고 여러 개의 그룹으
로 나뉜다. 그 그룹들은 연관된 주제로 이야기하고 있으며, 우리 인간
이 겪는 인생의 사건들이다. 수정, 출생, 성장, 가족, 그리고 죽음으로
이어지는 것이다. 그러나 죽음은 끝으로 표현되는 것이 아니라 다시 삶

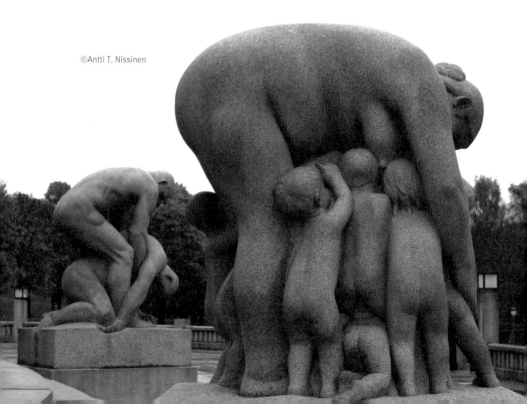

©Antti T. Nissinen

에 연결된다. 이 표현은 반복적이고 영구하다. 분수 주위를 둘러싼 조각들은 삶의 영원한 연속성을 이야기하고 있다.

이런 그의 표현들은 당시의 상상력으로는 상당히 놀랄 만한 일이었다. 기독교 문화 속에서 윤회하는 상상을 표현한 것도 그렇지만 그의 작품이나 표현 방식이 에로티시즘에 가까웠기 때문이다. 많은 조각들은 그의 스케치를 바탕으로 이루어졌다. 그의 개인적인 스케치를 보면 성적인 상상들이 노골적으로 가미된 그림들을 쉽게 찾을 수 있다. 그의 이 같은 취향에 폴란드 작가 스타니스와프 프시비셰브스키Stanisław Przybyszewski는 구스타브를 '음란증 환자'라고 불렀고, 구스타브 자신도 에로티시즘은 정신병이라며 자신은 사랑의 뱀에게 물렸고 치료되지 않는다고 말했다.

그는 자신의 노트에 스스로의 내적인 표현을 하기도 했다. "우리는 얼마나 많은 우상을 만들었는가. 우리는 반짝이고 화려한 그 우상들을 별 가치

©Shyamal
구스타브의 조각들은 탄생과 죽음이
서로 얽혀 반복되고 있음을 보여 준다.

도 없는 것들과 섞어서 쌓아두고 있다. 우리는 그 우상들에 우리의 피로 색깔을 입히고, 우리의 살을 바치며 숭배한다. 칭송하고, 떠받든다. 그리고 마침내 표현할 수 없을 만큼 아름다울 때 부숴 버린다. 가장 이상한 것은 우리가 칭송했을 때 이미 우리가 부숴 버릴 것을 알고 있었다는 점이다. 내 마음속에서 작은 난쟁이들이 속삭인 것같이 말이다."

그의 여성관은 냉혹할 정도로 두 갈래로 나뉘었다. 정열적인 사랑과 미움이다. 하지만 동시에 그는 여성을 같은 동료로 인식하고, 동료들 간의 갈등은 있을 수 있는 것이라 생각했다. 아마 그의 마음속에도 당시에 영향을 끼쳤던 남녀평등의 관념이 자리 잡고 있었던 것 같다. 여성을 보호해야 할 대상이 아니라 자신과 경쟁하고 같은 길을 걷는 동료 또는 경쟁자로 인식했을 것이다. 또한 성적인 표현과 탐구에 집착하는 자신에 대해 "대자연의 자연스러운 법칙"이라는 메모를 남기기도 했다.

그에 대한 최근의 연구에서 그동안 숨겨졌던 그의 활동이 조금씩 밝혀지고 있다. 사실 그의 인생과 작품은 현재에도 논란이 된다. 수많은 에로틱한 스케치나 노트도 그중 하나이지만 보다 중요한 점은 그가 나치를 추종했던 사람이고, 그의 작품들이 나치 정신을 표현했다는 것이다. 예술평론가이자 폴 고갱의 아들인 폴라 고갱Pola Gauguin은 그의 작품을 "나치 혼의 냄새"라고 평했고, 토르그림 에겐Torgrim Eggen과 예르크 모드로프Jörg Modrow는 나치와 스탈린주의자의 기념비라고 깎아내렸다. 구스타브 자신은 제2차 세계대전 중 나치에 협력하고 꼭두각시 같은 역할을 하던 노르웨이에서 자신의 작업실을 방문하고 걸어다니던 군인들을 보며 오히려 '행복했었다'고 말했다. "잘 교육받은 군인들이 엄격

한 예의를 갖추며 내 작품들을 방문하고 둘러보는 것에 대해 나는 항상 환영이었다."

그는 정치적 이념을 떠난 예술가로서 그의 작품을 사랑하는 마음에 대해 그 어떤 반감도 느끼지 못한 것 같다. 약 1,600점에 달하는 조각품, 수천 점의 스케치와 미술품, 420개의 나무 조각품, 그리고 수많은 디자인과 아이디어들은 개인의 업적으로도 상당한 양이다. 이 작품들을 조사하고 분석한 결과에 따르면, 그가 ICD-10 분류의 질병에 속하는 정신 장애와 습관성 장애를 가지고 있었다고 추측된다. 정신 착란을 동반하며, 강박 증세로 인한 성격 장애, 사회성 장애, 감정 조절 장애라는 등의 의견이 도출되기도 했다. 많은 조각가들이 겪을 수 있는 이런 증세들은 대인공포증으로 나타나기도 했다.

구스타브의 삶과 행적은 당시 노르웨이의 상황으로 볼 때 별 특이한 점은 없다. 오히려 아버지의 지지로 일찍 자신의 길을 발견한 행운아에 속한다. 전 유럽을 여행하며 많은 영감을 얻었고, 좋은 스승으로부터 창작의 기술을 배운 것도 다른 북유럽 작가들과 다르지 않다. 평범하게 결혼하고, 사녀를 두었으며, 이혼했지만 사회를 놀라게 할 염문을 뿌리지도 않았다. 그는 전형적인 북유럽 노르웨이 사람의 삶을 살았다고 생각한다. 겉으로 드러나지 않고, 혼자 고민하며 묵묵히 할 일을 하는 그런 사람의 모습 말이다. 그럼에도 그는 인간에 대해 한없이 고민하고, 그에 대한 답을 얻었을 것으로 짐작된다. 〈인생의 바퀴〉는 그가 꿈꾸던 인생의 모습이라고 생각한다. 인간의 삶이 흩어져 날아가는 존재가 아니라 언젠가 다시 돌아올 생명의 씨앗으로서 기다리는 순간이

라고 생각했을 것 같다. 그래서 그가 바랐던 인생의 순간은 바퀴의 어느 부분일까 궁금하다. 구스타브 비겔란은 한없이 조용하고 순박하지만 끝없이 요동치는 가슴과 인생에 대한 호기심을 가지고 있었던 예술가다.

〈인생의 바퀴〉. 끝없이 이어지는 인간의 삶에서 비겔란이 원했던 부분은 어디일까 궁금해진다

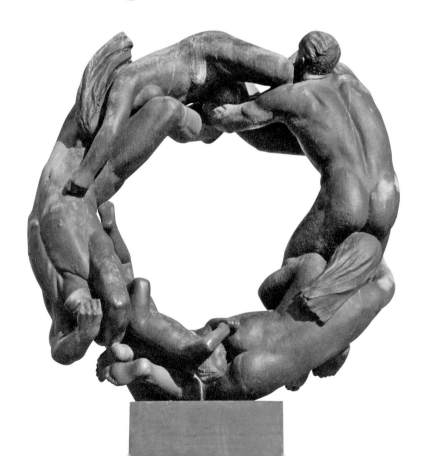

인간과 함께하는 공간의 조각가,
칼 밀레스

푸른 바다와 크고 작은 섬들은 북유럽 스웨덴의 수도 스톡홀름을 더욱 아름답게 만든다. 섬 사이로 배를 타고 다니는 낭만, 바다 옆을 거닐며 느끼는 정취, 기차를 타고 갈 때마다 창밖으로 펼쳐지는 자연 경관과 푸른 물결이 스톡홀름의 생활을 매일매일 새롭게 느낄 수 있도록 해 준다. 특히 스톡홀름 주변의 섬들을 건너다닐 때면 사람들은 이런 낭만에 더욱 흠뻑 취하곤 한다.

　스톡홀름의 북동쪽에는 리딩외Lidingö라는 섬이 있다. 시내에서 버스나 지하철, 기차, 배 등 여러 교통수단으로 드나들기에 편하고 가까운 만큼 스톡홀름에서 바라보는 리딩외의 모습은 언제나 선명하고 시원하게 펼쳐진다. 스톡홀름의 롭스텐Ropsten 역에서 리딩외로 건너가는 길은 가장 분주한 길목이다. 리딩외로 향하는 길목에서 섬을 바라보면 하늘 위로 힘차게 떠 있는 형상들이 눈에 들어온다. 서서히 섬에 가까워지면 절벽 위로 펼쳐진 아름다운 주택과 정원, 그 뜰에 높다랗게 세워진 조각들이 하늘을 향해 날개를 펼치고 있는 것을 발견하게 된다. 찾

©Holger.Ellgaard

아가고 있는 목적지가 바로 그 아름다운 집이란 사실을 알게 되면, 멀리서도 보이는 아름다운 조각들의 환영 인사가 방문객의 마음을 더욱 설레게 한다.

스웨덴의 세계적인 조각가 칼 밀레스Carl Milles (1875~1955)는 리딩외 섬 절벽 위의 아름다운 자택 밀레스고르덴Millesgården (밀레스의 정원이란 뜻)의 작은 예배당 앞뜰에 부인과 함께 묻혀 있다. 비록 수많은 나라에서 활동하며 생의 대부분을 보냈지만, 칼 밀레스가 부인인 올가 밀레스Olga Milles와 함께 여름을 보냈던 곳은 언제나 북유럽의 백야와 바다가 있는 스웨덴의 리딩외였고, 1936년부터는 고국 스웨덴에 자택을 기증하여 그곳의 아름다움을 모든 이들과 함께 나누기 시작했다. 밀레스는 항상 스웨덴의 자연과 바다를 그리워하며 그 안에서 영원히 자신의 작품이 숨 쉬고 살아가기를 원했던 것이다.

칼 밀레스는 1875년 스웨덴의 도시 웁살라 근교에서 태어났다. 조각이란 분야를 처음부터 접하지는 않았지만, 어릴 적부터 손재주가 뛰어났고 특히 나무를 다루는 솜씨가 남달랐다. 캐비닛을 만드는 공예 기술로 일찍이 스웨덴에서 인정을 받았던 그는 예술의 본고장인 파리를 방문할 기회를 얻게 된다. 사실 남미의 칠레에서 작업을 제안받고 가던

중에 잠시 들른 파리였다. 그러나 그의 파리 방문은 그를 캐비닛을 제작하던 목수에서 조각가로, 세계 곳곳에 아름다운 분수와 조각을 남긴 세계적인 예술가로 재탄생시킨 역사적인 순간이 되었다.

남미로 향하던 칼 밀레스는 주저 없이 파리에 정착했다. 파리를 가득 메운 아름다운 예술, 특히 조각의 아름다움이 그를 사로잡았던 것이다. 그는 〈지옥의 문〉, 〈생각하는 사람〉을 만든 세계적인 조각가 오귀스트 로댕의 작업실로 들어갔다. 로댕은 인간의 아름다운 신체와 그 안에 담겨 있는 여러 감정들, 신화적 메시지 등을 극적으로 표현하며 정체되어 있던 근대 조각 예술을 발전시킨 천재 조각가다. 그의 영향을

여름마다 칼 밀레스는 밀레스고르덴을 찾아 안락한 시간을 보냈다.

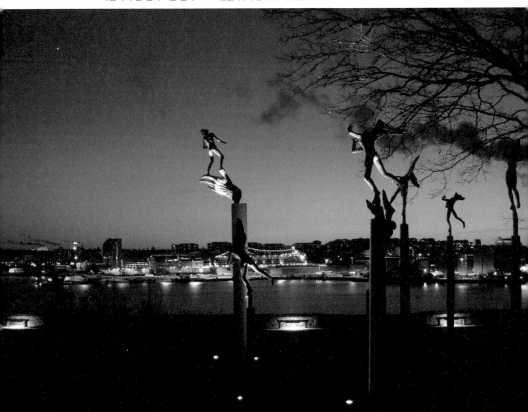

받은 칼 밀레스 역시 고대 신화 속 인간을 그리스와 바로크 양식과 접목하여 표현함과 동시에 북유럽 신화라는 새로운 주제로까지 작품 세계를 넓히게 된다.

파리에서 조각가의 길로 들어선 것만큼 그의 인생에 매우 중요한 일이 또 하나 생기는데, 바로 칼 밀레스의 인생과 예술 활동의 동반자였던 아내 올가 밀레스를 만난 일이다. 남편 칼 밀레스보다 어렸을 때부터 그림을 그리며 유럽에서 뛰어난 재능으로 인정받았던 올가 밀레스였지만, 그녀는 자신의 작품 활동보다도 남편에게 더 많은 조언을 주며 늘 그의 곁에서 예술적 교류를 나누던 동료로 머물렀다.

오스트리아 출신인 올가 밀레스는 사실 남편의 나라 스웨덴에 잘 적응하지 못했다고 한다. 이런 아내를 위로하기 위해 칼 밀레스는 1908년부터 스웨덴의 섬 리딩외에 짓기 시작했던 그들만의 보금자리 밀레스고르덴 안에 아내만을 위한 '작은 오스트리아Little Austria'라는 정원을 따로 마련하기도 했다. 올가 밀레스는 남편이 세상을 떠난 후 오스트리아에 줄곧 머물렀지만, 스웨덴이란 나라가 아닌 밀레스고르덴을 그

리워했다고 한다. 아이가 없었던 밀레스 부부에게 결국 '예술'은 두 사람의 사랑을 확인하고 영원히 이어 주는 모티프가 되었고, 오늘날까지 모든 사람이 밀레스

밀레스고르덴에서 칼 밀레스는 부인 올가 밀레스와 행복한 시간을 보냈다.

고르덴 안에서 그들의 열정과 사랑을 함께 느끼며 두 사람의 작품을 감상할 수 있다.

칼 밀레스는 스웨덴에서 태어났지만 여러 나라를 다니며 작품 활동을 했다. 파리에서 조각을 배웠고, 독일을 거쳐 잠시 스웨덴에 머무르며 아름다운 집 밀레스고르덴을 마련했지만, 또 다시 1931년 미국 크랜부룩 예술 학교Cranbrook Academy of Art의 교수로 초청받아 미국 미시건 주로 이주했다. 1945년에 미국 국적을 취득한 칼 밀레스는 미국과 유럽을 오가며 더욱 활발하게 예술 활동을 펼쳤다. 그는 하나의 조각상에 머무르지 않고 건축과 연결되며 조화를 이루는 정원과 분수를 만들었고, 그 안에서 여러 개의 조각상들이 아름답게 융화되도록 했다. 마치 아름다운 서사시 한 편이 들리는 듯한 공간을 보여 주기 시작한 것이다. 웅장한 조각상의 거대함으로 전해오는 압도감보다는 조각들이 서로 이야기하기를 원했다. 자신의 조각들과 그것들이 어우러지는 공간 안에서 사람들이 같이 머무르기를 원했다.

미국 미주리 주 세인트루이스의 상징물이 된 〈물의 결혼The Wedding of the Waters〉은 오늘날까지 많은 사람들이 함께 어울려 즐기고 휴식하며 아름다운 작품을 감상하는 명소다. 칼 밀레스는 감상에 그치는 조각 작품이 아니라, 곁에 있는 사람들의 마음을 어루만지며 아름다운 이야기를 서로 나눌 수 있는 공간을 창조하는 예술가였다.

칼 밀레스의 열정과 아내와 걸었던 삶의 여정이 고스란히 담긴 밀레스고르덴은 스톡홀름 관광에서 빼놓을 수 없는 명소다. 북유럽의 자연 경관과 예술이 함께 어우러진 아름다움을 만끽하면서 건너편으로 펼

처지는 스톡홀름의 전경도 자연스럽게 한눈에 같이 담을 수 있는 곳이기 때문이다. 아름다운 정원과 경관을 가득 담은 유명 예술가의 주택이 비밀스럽게 닫혀 있지 않고, 누구든지 찾을 수 있도록 한 따스한 환영에 방문객들은 그곳에 오랫동안 머무르고 싶어 한다. 여러 가지로 치장하지 않아 오히려 깔끔하고 단아한 밀레스 가족의 주거 공간과 작업실, 소박한 정원은 화려하고 웅장한 남부 유럽의 저택들과 비교된다.

곳곳에 전시되어 있는 밀레스 부부의 그림과 조각 작품들은 따스하게 밀려오는 창가의 햇살과 함께 더욱 아름답고 우아하게 밀레스고르덴의 온기를 만들어 낸다. 뒤뜰에 펼쳐지는 스톡홀름의 전망과 더불어 하늘 위에 떠 있는 듯한 조각 작품들의 비상을 바라보며 그곳을 찾은 이들은 감동의 절정을 만끽한다. 아름다운 분수 위로 천사들의 음율이 들리는 듯하다. 곳곳마다 하늘을 향해 날아가는 인간과 신의 형상과 함께 방문객들은 저마다 하늘을 향해 소리 없는 외침을 쏟아낼지도 모른다. 인간의 소리, 마음으로부터의 울림을 느낄 수 있도록 해 주는 것이다. 밀레스고르덴뿐 아니라 리딩외를 바라보는 바다 건너편의 사람들도 조각들의 향연을 함께 느낄 수 있도록 칼 밀레스는 작품의 재질과 무게, 조각상을 올리는 공사에도 심혈을 기울였다고 한다.

세인트루이스에 마련된 〈물의 결혼〉 조각 공원이 1940년 처음 그 모습을 드러냈을 때 3천 명이 넘는 미국인들이 운집하여 아름다운 공간을 만끽하며 축제를 즐겼다. 밀레스고르덴에서도 1936년부터 더 많은 사람들과 함께 예술과 열정을 나누기 시작했고, 백 년 가까이 지난 오늘날까지도 아름다운 조각들의 향연에 사람들은 마음의 위로를 받는

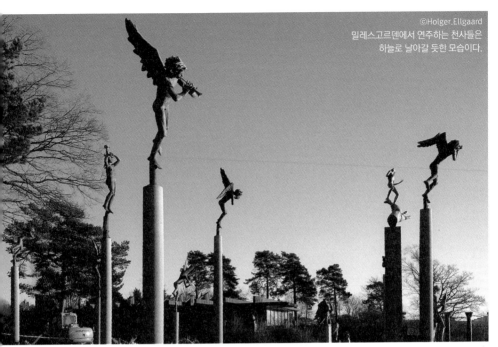

©Holger.Ellgaard
밀레스고르덴에서 연주하는 천사들은
하늘로 날아갈 듯한 모습이다.

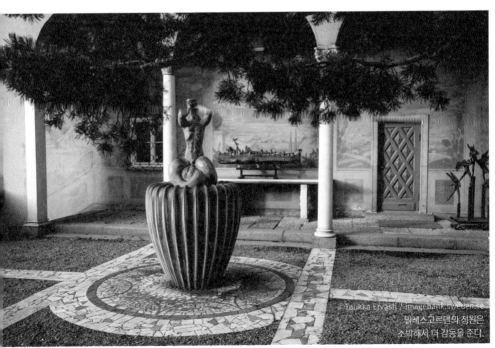

©Tuukka Ervasti / imagebank.sweden.se
밀레스고르덴의 정원은
소박해서 더 감동을 준다.

CTuukka Ervasti / imagebank.sweden.se
칼 밀레스의 조각 〈신의 손〉.

다. 예테보리의 포세이돈 분수 광장, 스톡홀름 음악당같이 아름다운 조각들과 함께하는 광장에서도 칼 밀레스의 조각들은 그곳을 찾는 사람들과 함께 어우러진다. 스톡홀름 남쪽 지역 나카Nacka의 바닷가에 세워진 〈대부God Father〉는 아름다운 장식물이 아닌 자연과 신 앞에 놓여 있는 인간의 모습처럼 다가온다. 그를 세계적으로 알린 역작 〈신의 손The Hand of God〉을 바라보면서도 인간의 순수한 존재 의미를 그 작품 속에 투영해 볼 수 있다.

칼 밀레스의 조각들은 웅장한 자태로 내려다보지 않는다. 딱딱하거나 경직되어 있지도 않다. 오만하거나 차갑거나 외로워 보이지도 않는다. 칼 밀레스가 함께 꾸며놓은 아름다운 분수의 물줄기와 정원의 화난

스톡홀름 남쪽 나카의 바닷가에 세워진 칼 밀레스의 조각 〈대부〉.

©Holger.Ellgaard

에서 그의 조각들은 자유로운 몸짓으로 매일 새로운 이야기와 다양한 감정들을 전한다. 시원한 바다를 향해 외치기도 하고 끝없는 하늘을 향해 높이 날아오르기도 하는 조각들의 모습을 통해 사람들의 소리 없는 외침이 저 먼 하늘까지 다다르는 듯하다. 그의 조각을 담으려는 사람들의 시선 속에서 칼 밀레스의 작품들은 매번 새로운 모습으로 투영된다. 오늘도 칼 밀레스의 조각들은 그의 작품 앞에서 한참을 서 있는 사람들의 마음을 읽고 함께 외치며 아름다운 인간의 모습과 한없이 순수하게 겸허해지는 인간의 영혼을 지닌 채 그들을 따스히 위로해 주고 있을 것이다.

편하고, 쉽고, 즐거운 생활을 위한
일렉트로룩스

북유럽 스웨덴의 가전제품 회사인 일렉트로룩스Electrolux는 좀 더 즐겁게 집안일을 할 수는 없을까라는 고민에서 시작된 회사다. 여러 번의 디자인상을 수상했던 이곳은 아직까지도 회사의 철학과 디자인을 따로 놓고 생각하지 않는다. 디자인은 바로 회사의 철학을 실현하기 위한 하나의 과정이라고 자연스럽게 생각하고 있다. 물론 이런 놀라운 사고는 일렉트로룩스뿐 아니라 거의 대부분의 북유럽 기업들의 공통된 생각이다.

북유럽의 디자인 문화는 어느 한 사람의 지휘로 이루어진 것이 아니다. 오랜 역사 속에서 그들의 사고와 문화가 행동으로 이어진 결과다. 그리고 디자인은 그 일부일 뿐이다. 20세기에 들어와서야 조

ⓒElectrolux
일렉트로룩스는 가전제품에 디자인을 입혀
즐거움을 주고 있다.

일렉트로룩스의 첫 번째 로고.

금씩 알려진 북유럽 디자인은 호평을 받으며 트렌드를 이끌고 있지만, 정작 북유럽 사람들은 그 반응에 연연해하지 않는다. 북유럽을 상징하는 환경 친화, 미니멀리즘, 기능주의 같은 가치들은 이미 1천 년 전에도 존재했다. 북유럽 문화에 특정한 이름을 붙이는 트렌드를 맞이하면서, 비로소 그들의 흩어져 있던 문화들을 하나로 농축시킨 것 같다. 디자인은 목적을 이루기 위한 창작 작업이며, 개성도 가미된다. 이 단계에서 존중, 평등 같은 인간적 가치들이 녹아들 수밖에 없고, 현재에도 이 과정은 자연스럽게 이어지고 있다. 세상 밖에서는 이 가치들이 녹아든 북유럽 디자인을 중요하게 인식하고 관련한 유행마저 생겨났다. 그러나 북유럽에서는 자연스럽게 존재해 온 것이고, 갑자기 특별한 생각을 해낸 것은 아니다.

북유럽의 여러 제품들을 보면 우리들의 눈을 의심하게 만들 정도의 디자인을 발견하게 된다. 디자이너로서 "이건 뭐지?"라는 궁금증이 생길 수밖에 없다. 그 이유에 관해 직접 디자이너에게 물어보기도 했지만 내가 기대한 답변은 들을 수 없었다. 그저 자연의 아름다움을 느끼기 위해서라든지, 때를 덜 묻게 하려고 같은 아주 단순한 대답만이 되돌아올 뿐이었다. 디자인도 초기 단계부터 전 생산 라인

일렉트로룩스의 현재 로고.

에서 협력하는 경우가 많다. 어찌 보면 디자 인도 생산 그 자체인 것이다.

일렉트로룩스는 1919년에 탄생했다. 모터를 생산하던 일렉트로메카니스카 Elektromekaniska, 석유 램프를 생산하던 룩스 주식회사AB Lux, 그리고 일렉트론Elektron이라는 가전 판매회사가 통합되면서 생겨났다. 이회사는 미국 회사인 산토 스타웁사우거Santo Staubsauger의 진공청소기를 계약 생산하기 위

© Electrolux

일렉트로룩스의 창업자인 악셀 베너그렌.

MOD. I
1912 — 1923

©Electrolux
일렉트로룩스의
'모드 IMod. I' 진공청소기.
1912년부터 1923년까지
생산되었다.

해 협력 관계를 유지하던 여러 회사들이 모인 것이다. 악셀 베너그렌 Axel Wenner-Gren은 여행 중 발견한 진공청소기에 관심을 갖고 자체 생산으로 유럽에서 성공을 거두었다. 그 후 14킬로그램에 이르는 무게와 고정식으로 운반이 불편했던 기존의 청소기를 보다 가볍고 편하게 만들어 가정에서도 쉽게 사용 가능하도록 새로운 모델을 개발했다. 이렇게 탄생한 '모델 V' 진공청소기는 일렉트로룩스 회사의 주력 상품으로 발전했다. 휘어지는 금속 튜브와 금속 바퀴를 달아 이동이 간편해졌고, 모터를 개선하여 고장을 줄였다. 지금의 청소기와 비교해도 크게 다르지 않은 모습을 비로소 갖추게 된 것이다.

다시 한 번 호평을 받게 된 베너그렌은 그가 단순하게 생각했던 가전 기기들이 주는 혜택이 상상 외로 크다는 것에 놀랐다. 그리고 기술적인 발전과 더불어 인간을 보다 즐겁게 만들어 주는 가전 기기들이 더 많이 필요하다는 사실도 깨달았다. 지금으로부터 100여 년 전 이미 가사 노동은 즐거워야 하며 그렇게 되기 위해 가전 기기들은 아름답고, 쓰기 편하고, 즐거움을 주어야 한다는 철학을 회사의 목표로 삼았던 것이다. 그 철학은 오늘날까지도 아름다운 가전 기기를 만드는 데 큰 힘이 되고 있다.

이후 다시 한 번 회사에 기회가 찾아온다. 1922년 스웨덴 왕립 기술 대학Royal Institute of Technology에 재학 중이던 발트자르 폰 플라텐Baltzar von Platen과 칼 문터스Carl Munters는 학교 프로젝트로 간단한 열교환 기술을 이용한 냉장 기계를 제출했다. 이 소식을 접한 베너그렌은 큰 관심을 가지고 그들과 협력하기로 했다. 그는 미래의 일렉트로룩스가 냉장고

©Electrolux

©Electrolux

스웨덴 왕립 기술 대학 공학과 학생이던
발트자르 폰 플라텐과 칼 문터스.

최초의 일렉트로룩스 냉장고 '모델 D'.

에 달려 있다고 생각했을 정도로 이 작업에 큰 비중을 두었다. 이는 그
당시 놀랄 만한 모험이었다. 왜냐하면 지금도 그렇지만, 당시의 북유럽
은 각 가정에 식품 저장을 위한 조그만 공간들이 모두 갖추어져 있었기
때문이다. 지금의 작은 냉장고 같은 공간으로, 한쪽 면은 외부의 벽과
연결되어 있고, 외부의 벽과 이 공간 사이에는 손 하나가 들어갈 만한
파이프가 연결되었다. 공간 내부의 파이프 여닫이 장치로 외부의 신선
한 공기를 끌어들일 수 있도록 되어 있었다.

여름이라도 선선한 외부의 공기가 유입되는 북유럽의 날씨로 볼 때
냉장고가 꼭 필요한 가전 기기가 아니었기 때문에 베너그렌은 북유럽
을 벗어나 전 세계로 일렉트로룩스를 떠나보내려 했던 것이다. 91리터
짜리 냉장고 '모델 D'는 이렇게 탄생했다. 인기몰이를 하던 진공청소
기같이 더욱 사용하기 편하게 만드는 것에 힘을 쏟았는데, 수랭식(물로

식히는 방식) 열교환 방식을 개조하고 온도 조절이 편하도록 만들었으며, 오랜 시간에도 녹이 슬지 않도록 부품을 새로 바꾸었다. 1927년에 폭발적으로 성장한 냉장고의 수요에 힘입어 미국에 계약 생산 방식으로 진출했고 큰 호응을 얻었다.

20세기 초는 북유럽 디자인이 서서히 알려지고 있을 무렵이었다. 스칸디나비아주의라고 명명된 사회 각계의 운동은 스칸디나비아의 예술에도 많은 영향을 미쳤다. 일렉트로룩스 또한 판매에만 연연하지 않았다. 덩치 큰 쇳덩어리를 부엌에 아름답게 자리 잡게 하기 위해 디자인에 힘을 쏟았다. 1930년대에 들어오면서 벽면 내장형 냉장고 M3가 탄생했다. 그다음 해에는 공랭식(공기로 식히는 방식) 모델인 L1이 나왔다. 베너그렌이 꿈꾸던, 중류층 가정에서 편하게 쓸 수 있는 가전제품이 점점 완성되는 느낌이었다. 이 냉장고는 약 1백만 대의 판매를 기록했고, 미국 중류층 가정에서 꼭 필요한 가전 기기로 자리를 잡았다.

20세기 중반으로 가면서 레이먼드 로위Raymond Loewy가 디자인한 L300 냉장고가 선을 보였다. 기존의 상상을 뛰어넘었을 뿐 아니라 북유럽 디자인이 함축된 첨단 제품이었다. 화려한 색상을 넣었고, 살짝 둥근 모서리와 터치로 끄고 켤 수 있는 도어등은 당시에 획기적인 발상이었다. 소비자의 놀랄 만한 반응에 일렉트로룩스는 또 다른 상상을 시작했다.

같은 제품 라인을 두 가지로 나누어 전문가용과 일반 소비자용으로 상품 개발을 시작했고, 디자인 센터를 만들었다. 일렉트로룩스는 단지 식품을 저장하는 냉장고만을 생산한 것이 아니라 식품을 보관하고 요

리를 준비하고 만들어 내는 주방 시스템을 만든 것이다. 뒤이어 생산된 냉장고, 세탁기, 청소기들은 이 계획 안에서 만들어졌고, 북유럽 미니멀리즘을 직접 보여 주는 계기가 되었다. 1960년대에는 마침내 그동안의 디자인을 종합한 '퓨처 라인Future Line'을 선보였다. 일렉트로룩스의 전 생산 제품을 그들이 상상하는 미래 지향적인 모습으로 만든 것이다.

일렉트로룩스는 창업 초기부터 많은 회사들과 협업을 진행했다. 그리고 기업의 발전 과정에서도 수많은 인수와 합병, 그리고 협업을 통해 기술을 향상시켰다. 북유럽 기업들 대부분이 같은 가치를 공유하고 있는 것을 볼 때마다 내심 부럽기도 하다. 초기에 꿈꾸던 목표를 아무리 오랜 시간이 지나도 고수하려는 그 마음을 나는 항상 부러워했다. 엄청난 성장에도 불구하고, 베너그렌이 꿈꾸던 소비자가 보다 편하고 즐겁게 사용할 수 있는 가전 기기를 만들자는 목표는 변하지 않았다. 일렉트로룩스가 매년 얼마를 벌고, 세계 어느 곳에 판매망을 가지고 있는가라는 통계는 중요하지 않다. 우리가 다른 사람을 만날 때 얼마를 벌고, 어디에 사는가 같은 가치로 그 사람을 평가하지 않는 것처럼 일렉트로룩스의 꿈이 얼마나 아름다웠고 얼마나 오랫동안 변함없는 노력을 했는가로 그 회사를 바라보고 싶다. 가장 디자인이 아름다운 회사, 가장 환경을 먼저 생각했던 회사, 인간을 가장 중심에 둔 회사로 일렉트로룩스를 바라보고 싶다.

고객을 위한 방법을 찾는
스카니아

이제는 포항이나 영광에서 생산된 특산물을 서울의 시장이나 대형 마트에서도 쉽게 찾아볼 수 있다. 마음만 먹는다면 지중해 연안이나 아프리카의 상품들도 얼마든지 구할 수 있는 시대가 되었다. 당연한 것처럼 여겨지는 세계의 다양한 상품들은 하늘에서 떨어진 것이 아니다. 운송과 물류의 눈부신 발전의 결과다. 미국을 여행하다 보면 끝없는 도로를 며칠씩 달려가는 대형 트럭들을 흔히 볼 수 있다. 대서양 해안에서 태평양 인접 도시들로 끝없이 상품들을 실어 나르는 것도 부족하여 미국의 중심 지점에 허브를 만들고 그곳에서 다시 운송을 시작하기도 한다. 우리가 잘 아는 대형 항공사, 물류회사, 인터넷 쇼핑 기업들이 현재 이룩해 놓은 시스템이다.

유럽은 비교적 기후가 좋은 미국과 달리 문제점이 많다. 산과 평야가 곳곳에 있는가 하면, 기후도 제각각이어서 도로 사정과 더불어 순조로운 운송 과정이 불가능하다. 특히 영하 20도를 오르내리는 북유럽에서 태양이 내리쬐는 지중해 연안까지 굽이굽이 이어지는 산길을 달리다 보

©Scania Group

1891년 열차 제작을 하던 바비스 공장.

면 인간보다 기계를 믿어야 하는 상황도 많이 만난다.

1891년 스웨덴의 쇠데르텔리에Södertälje 지역에 자리한 바비스Vabis는 열차를 제작하던 회사였다. 1900년 말뫼Malmö의 마스킨파브릭스-악티볼라겟 스카니아Maskinfabriks-aktiebolaget Scania는 자전거를 생산했다. 이 두 회사는 1911년에 자동차, 트럭, 엔진을 생산하는 합병을 단행하여 아베 스카니아-바비스AB Scania-Vabis로 탄생했다. 이들은 스웨덴 스코네Skåne 지역의 문장인 그리핀(독수리의 머리와 날개, 사자의 몸을 지닌 상상의 동물)을 로고로 사용했다.

스카니아-바비스는 자동차가 일상으로 다가오기 시작하던 시절에 미래의 자동차에 대한 중요성을 인식하고 있었다. 초기 자동차 모델들

노르딕 소울

은 지붕이 없었다. 이후 개량을 거쳤어도 외부 공기에 그대로 노출되기 일쑤였다. 트럭은 더 말할 것도 없었다. 더욱이 해외에서 수입된 자동차는 북유럽의 혹독한 기후를 견디지 못했다. 바위와 진흙이 많은 북유럽의 열악한 도로에서 기온까지 내려가면 자동차들은 움직일 수도 없었다.

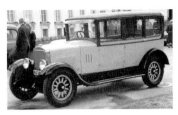
©Lars-Göran Lindgren Sweden
1929년에 생산된 스카니아-바비스의 자동차.

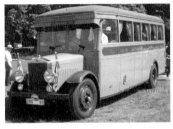
©Lars-Göran Lindgren Sweden
1927년에 생산된 스카니아-바비스의 버스.

북유럽은 이미 알려진 대로 물자와 인력이 풍부한 곳이 아니었고 활발한 시장이 있었던 것도 아니어서 자신들이 스스로 시장을 찾아다니는 데 익숙했다. 바이킹도 어찌 보면 스스로 살기 위해 찾아다닌 역사의 일부이고, 지금도 외부에서 손님이 찾아오면 무척 반가워하는 문화가 있을 정도다. 스카니아-바비스는 자동차에 지붕을 덮고, 북유럽의 추운 기후에도 문제가 없는 자동차를 개발하기 시작했다. 1912년에 공장이 합쳐지기 전까지 작은 승용차들은 쇠데르텔리에에서, 트럭은 말뫼에서 나누어 생산되었다.

©Scania Group
눈길 위도 달릴 수 있던 1920년대 스카니아-바비스의 버스.

스카니아의 철학은 '고객 제일주의Customer First'다. 국내 모 기업의 목표와 비슷하지만, 이는 130년 전부터 만들어진 목표다. 스카니아의 정

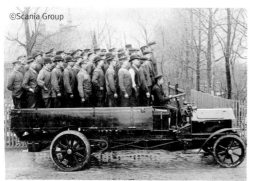

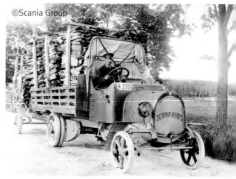

1908년에 생산된 스카니아-바비스의 트럭.
수많은 사람들을 태우고도 달릴 수 있었다.

연결봉이 달린 스카니아-바비스의 트럭.

신은 개인을 존중하고, 고객을 제1의 목표로 생각한다. 그러기 위해 높은 품질은 당연하다는 철학이 있다. 인간이 자동차를 더욱 편하게 사용할 수 있도록 발전시켰고, 엔진과 시스템을 개발했다. 험난한 환경에서 호평을 받은 스카니아는 후일 소형차 생산을 접고 대형차에 집중하게 된다.

　유럽의 전 지역을 누비는 트럭들은 좁고 울퉁불퉁한 도로에서부터 탁 트인 고속도로까지 구분 없이 달려야 한다. 자동차가 겨우 한 대 들어갈 만한 골목에서 후진까지 하고 있는 2량의 트레일러도 자주 볼 수 있다. 트럭의 경우는 같은 모델이라도 도시와 고속도로, 실린 장비, 운영 인력 등에 따라서 똑같은 차량은 없다고 봐도 될 정도로 다양하다. 미국의 트럭 시장은 이 같은 요구를 알고 있었으나 보다 넓은 자율성에 의존했다. 예를 들어, 트럭의 축에 문제가 있다고 하면 그 축을 제조하

는 회사에서 정비와 교체를 담당하는 방식이다. 미국 트럭 제조사는 각 부품사로부터 부품을 받아 조립만 한다. 각 부품에 관한 책임은 부품사의 몫이다. 트럭 회사의 입장에서 보면 생산 투자나 책임을 줄일 수 있고, 고객에게 우수한 가격 경쟁력을 보여 줄 수도 있다. 경쟁으로 인해 각 부품들의 품질도 좋다. 그러나 트럭은 정기적인 관리를 요하는 장비이고, 긴급 상황에 대처하기 곤란하다는 단점이 있다. 스카니아는 엔진부터 각종 부품을 거의 직접 생산하는 방식을 취한다. 그래서 손해를 보는 부품이라도 제공해 주는 책임마저 가지고 있는 것이다. 왜 이런 방식을 택했는가에 대한 답은 고객이 편하도록 하기 위함이다.

　세계적인 공황기에 도산의 경험까지 겪은 스카니아는 제1, 2차 세계대전 중 스웨덴 군용차를 생산했다. 극한의 기후와 도로, 그리고 긴급한 상황에 대한 많은 경험이 운송의 중요성과 고객, 즉 인간에 대한 철학을 더욱 확고히 해 주는 계기가 되었던 것으로 짐작한다. 운송의 목적이 다양해지면서 그 목적에 맞는 다양한 모델이 필요했다. 특히 미국에 진출하게 되면서 복잡한 제조 과정이 주는 고객의 불편을 없애고자 새로운 제조 시스템을 개발했다.

　1930년대에 개발을 시작하여 1960년대에 발표한 모듈러 콘셉트 Modular Concept는 요즘에도 흔히 볼 수 있는 개념이다. 제조에 필요한 모든 부품들을 규격화하고 단순화하여 부품 간 호환성을 높이고 제조 공정을 단축시켰다. 스카니아 트럭에 쓰이는 엔진 부품들은 전 차종에 걸쳐 호환이 가능하고, 심지어 내외장 부품도 고객이 스스로 개조할 수 있다. 같은 뼈대의 트럭이라도 용도에 맞게 높낮이를 조절할 수 있고,

스카니아 트럭은 혹독한 북유럽의 기후에도 문제 없이 달릴 수 있도록 만들어졌다.

운전석은 물론 차량의 구동 장치도 공유한다.

　북유럽에서 쓰이는 스카니아 트럭들은 흙이나 나무 같은 자재를 옮기는 대형 트럭에서부터 청소차나 펌프차, 소방차 등 다양하다. 그럼에도 겉으로 보기에는 똑같은 모델이 없는 것처럼 보인다. 어떤 것은 운전석의 높이와 바퀴의 숫자도 다르다. 또 어떤 것은 아주 낮은 지상고(노면에서 차체 밑바닥까지의 높이) 덕분에 사람들이 오르내리기 편한 것도 있다. 그러나 이 모델들은 모두 같은 뼈대에서 시작한 트럭이고 심지어 엔진도 같은 것이 많다. 스카니아의 시내버스와 고속버스에 쓰이

는 부품들도 트럭과 호환된다.

스카니아 연구개발센터 책임자인 라르스 스텐크비스트Lars Stenqvist는 "모듈화 작업은 부품들을 규격화하여 한 종류의 부품으로 여러 모델을 생산하는 작업이다. 장점으로 여겨지는 생산비 절감과 쉬운 관리 외에도 한 부품에 집중하여 연구할 수 있다. 부품 개발에는 물론 고객들도 같이 참여하고, 우수한 품질로 이어지면 전 모델에 걸쳐 적용된다"라고 말한다. 부품들의 품질 개반이 곧 차량의 품질로 이어지고, 이는 차량 관리와 운행에도 큰 영향을 미치는 부분이다. 스카니아의 조사 결과에 의하면, 차량 관리 비용 중 인건비외 세금 등 필수적인 부분을 제외하면 연료비와 차량 정비에 약 50%가 소요된다. 보다 효율적인 운행과 간편한 정비 서비스는 고객이 가장 바라는 부분이다. 여기에 기후와 환경을 생각한 디자인과 그것을 밑받침해 주는 기술은 스카니아가 존재하는 한 끝까지 지켜나갈 목표일 것이다.

스카니아에서 만들어진 것이라면, 트럭이든 버스든 부품들을 호환할 수 있다.

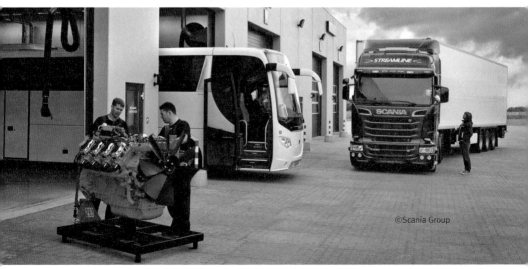

스카니아는 고객들의 다양한 요구에 결과로만 답해 주는 회사가 아니다. 함께 방법을 찾고 그 길을 보여 주는 회사다. 모든 결과가 만족스럽기는 어렵겠지만, 스카니아가 제시해 주는 방법에 대해서는 이견이 거의 없다. 어찌 보면 고객 스스로 묻고 답하는 것 같기도 하다. 고객을 제일 먼저 생각한다는 말이 바로 이런 것이 아닌가 싶다. 고객과 나란히 서서 단 한 걸음만 먼저 내딛고 싶은 것이 스카니아의 목표다. 그것도 오늘날처럼 전 세계적으로 경쟁하는 시대가 아니라 독점에 가까웠던 시대에 이를 회사의 가치로 생각한 것이라면 더욱 대단하다.

스카니아의 시장이 유럽을 벗어나 전 세계로 연결된 것은 오래전의 일이다. 아직도 스카니아의 관계자들은 자신들이 작고 볼품없던 회사였음을 기억한다. 그들이 태어나기 훨씬 전 회사의 모습을 그리며, 지금은 대기업으로 성장했음에도 오히려 과거에 작은 회사였음에 감사한다. 그 이유는 자신들이 작은 회사였기에 여러 가지 혁신적인 시도가 가능했다고 생각하기 때문이다. 모듈화 작업은 시도를 뛰어넘어 여러 회사들에게 나아가야 할 방향마저 제시했고, 대형 트럭 제작에 중요한 역사가 되었다. 고객을 가장 먼저 생각하고, 개인의 요구를 존중하며, 품질로서 답한다는 스카니아의 목표는 아직도 세계 곳곳의 제조 현장에서 이루어지고 있다.

∨

90년간 안전만을 생각한
볼보

나는 차를 참 좋아한다. 미국 생활을 오래 한 까닭에 차는 그저 운송 수단이라는 의미 외에도 다른 무언가를 가지고 있다. 인간의 기술력과 패션 같은 유행, 생활을 도와주는 편리함, 초장거리 여행에도 안락함과 안전을 제공해 주는 생명 유지 장치 같은 의미를 동시에 느낀다. 자동차를 인생에 비유하거나 가족과 같이 생각하는 개념은 서구에선 흔한 일이다. 두 다리보다 바퀴를 더 많이 이용하는 문화다보니 그럴지도 모르겠다. 그런 까닭에 리스나 초기 구입 비용을 낮추기 위해 경쟁하는 자동차 마케팅에 힘입어 나는 참 많은 종류의 자동차를 탔다.

로스앤젤레스 남부에서 살고 있을 무렵, 아내 안젤라는 첫아이를 임신하고 있었다. 어느 날 회사로 긴급히 걸려온 전화의 주인공은 캘리포니아 고속도로 순찰대의 여성 경관이었다. "일단 안심하세요"라는 그녀의 첫마디가 나를 더 공포로 몰아넣었다. "저는 캘리포니아 고속도로 순찰대 A 경관입니다. 안젤라 씨는 무사하고, 아기도 일단 안전한 것으로 보입니다. 환자 이송을 위해 앰뷸런스와 헬기가 비상 대기 중입

니다. 아마 10여 분 후 B 병원으로 이송될 것입니다. 운전 조심하시고, 천천히 병원으로 오시기 바랍니다." 그리고 전화는 끊어졌다. 부들부들 떨리는 손으로 다시 운전을 해야 한다는 사실을 원망하면서, 병원에서 검사를 받는 아내와 만났다. 온몸에 든 멍을 제외하면 다친 곳은 없었고, 아기도 무사했다. 당시 자동차는 폭스바겐 카브리오였는데, 작은 차체에 맞지 않게 고장력 강판을 덕지덕지 두른 탓에 운전석을 떼어 내기 위한 무시무시한 장비들로 만신창이가 되었다. 결국에는 폐차 처분이 됐지만, 그 결정을 보험사에서 해 주기까지 약 한 달간 우리는 다른 차를 렌트할 수밖에 없었다. 그렇게 볼보 V70 왜건은 나와의 인연을 시작했다.

볼보Volvo는 경직되고 사무적인 느낌이다. 교사, 목사, 공무원 같은 평탄하지만 지루할 것 같은 분야의 사람들이 많이 선택하는 차다. 주된 이유는 안전하고 '튀지' 않으며 한결같다는 것이다. 나도 전적으로 동의한다. 그럼에도 '튀는' 직업이었던 나와 아내가 교통사고로 인해 새로운 임시 차로 고른 것은 볼보였다. 자동차 리스트에서 내가 고를 수 있던 가격대의 수십 종 중 볼보에는 아내와 미래의 아기를 태울 수 있었다.

1927년 아사르 가브리엘손Assar Gabrielsson과 구스타브 라르손Gustav Larson이 설립한 볼보는 "자동차는 사람이 움직인다. 그러므로 볼보에서 만드는 모든 것들을 넘어서는 기본적인 개념은 반드시 안전을 유지해야 한다는 것이다"라는 확고한 철학을 가지고 있었다. 볼보에서 안전은 약 90여 년이 지난 오늘날까지 절대 타협하지 않는 가장 중요한 목표

노르딕 소울

1927년에 제작된 볼보의 첫 번째 자동차.

1956년에 선보인 볼보의 3점식 안전벨트.

다. 1944년 접합유리를 차량에 시도한 것을 시작으로, 3점식 안전벨트를 발명했고 1959년 이것을 전 모델에 설치했다. 이 기술은 안전을 생각하는 회사의 철학에 따라 일반에게 공개되었다. 1964년 유아용 전면 시트가 개발되었고, 1978년 유아용 자체 높낮이 시트가 소개되었다. 그 외에도 가운데 뒷자리용 3점 벨트, 유아 안전 팔걸이, 측면 충돌 안전 장치가 개발되고, 전면 에어백과 측면 에어백이 전 모델에 걸쳐 기본적으로 설치되었다.

비교적 신기술인 적응형 크루즈 컨트롤과 충돌 경고 브레이크 시스템 외에도 볼보는 사고시에 안전을 제공하는 기본 철학을 넘어 사고를 미연에 방지하는 데 힘을 쏟고 있다. 1969년에 만들어진 볼보 사고 조사팀은 수천 건이 넘는 교통 관련 사고를 분석하고 연구하고 있다. 이들은 사고가 일어나기 불과 몇 초 전이라도 운전자의 행동에 따라 운명

이 갈릴 수 있다고 판단한다. 50% 이상의 교통사고는 운전자가 전방을 충분히 살피지 않았거나 전방의 정보가 없었던 경우다. 어떤 경우에는 운전자가 대응할 시간이 부족하기도 했다. 운전자의 신체 상태, 날씨, 시계 환경 등에 따라 인간의 능력으로 피할 수 없었던 경우도 발견되었다.

볼보는 불가항력적인 상황이어도 차량이 제공하는 사고 회피 시스템에 따라 사고를 방지하거나 최소한으로 일어나도록 돕는 안전장치를 제공한다. 모빌아이 시스템The Mobileye's EyeQ™ vision system은 차량이 눈을 가지게 하는 아이디어다. 우천 시나 시야 확보에 어려움이 있는 경우에 커브길, 착시 현상, 원거리 정보 등을 차량이 먼저 인식하고 운전자에게 각종 경고와 판단을 도와줄 정보를 제공한다. 그럼에도 불구하고 운전자의 반응이 없으면 직접 개입하여 속도 조절 및 제동 등의 행동에 나서는 것이다. 이는 세계 최초의 운전자 경고 시스템Volvo Driver Alert Control (DAC) system, 차선 이탈 경고 시스템Volvo's Lane Departure Warning (LDW) system, 충돌 경고 및 자동 브레이크 시스템Volvo Collision Warning with Auto Brake (CWAB) system으로 나타났다.

세계보건기구World Health Organization의 조사에 의하면, 매년 교통사고로 사망하는 사람의 수가 120만 명을 넘는다. 이들 대부분은 기사화되지도 않고 조사되지도 않는다. 그러나 이들은 같은 지식과 가치, 행동을 공유하는 소중한 인간이다. 누군가의 사랑을 받는 사람이자 부모이고, 우리의 친구인 것이다. 볼보가 생각하는 자동차는 인간에게 편리함을 제공하는 수단이다. 그 편리함 속에 몇몇 사고가 용인되는 것은 볼

보가 바라는 목표가 아니다. 볼보는 만일의 사태에 대비하여 만들어진 계획에 따라 안전의 방향을 달리한다. 정상 주행, 안전 강화, 사고 직전, 사고 순간, 사고 후로 나누어 안전 장치의 개입을 결정하고, 각 상태에 따라 다른 장치가 작동된다.

볼보의 안전은 곧 볼보라는 말과 같다. 차량의 외부는 물론이고 내부의 재질, 신체 접촉면, 각도, 충격 흡수력 등의 여러 데이터에 따라 볼보의 디자인은 시작된다. 처음 차량을 보고 내부를 살펴보면 투박하고 거친 듯한 느낌을 받는다. 요즘 유행하는 반짝이는 치장이나 금속성의 터프함노 가시고 있시 않나. 그러니 안신을 소개 하면서 주위의 여러 장치들을 직접 손으로 만져보기 바란다. 물건을 싣고 내리면서 다리나 팔을 자동차에 부딪쳐 보기 바란다. 신체가 닿을 수 있는 모든 부분에는 날카로운 모서리나 딱딱한 재질이 없다. 불을 붙여 보진 않았으나

바닥이나 시트도 불에 잘 타지 않을 것으로 생각한다. 이런 제품 디자인의 기본 철학은 인간이 탑승하는 부분뿐 아니라 트렁크나 엔진룸에도 적

©Volvo Trucks

용되었다. 직접 충돌시 타인의 안전도 같이 고려해야 하기 때문이다.

볼보는 대형 자동차 회사로, 승용차 이외에도 버스, 트럭, 특수용 차량, 항공기 및 선박용 엔진 등을 생산한다. 이 같은 다양한 종류에도 불구하고 제공되는 안전 장치의 수준은 동일하다. 안전 운전석Care Cab을 시작으로 버스와 특수 차량에도 여러 안전 장치가 있다. 최근 실시하는 볼보의 '멈추어 서기, 살펴보기, 손 흔들기Stop, Look, Wave' 캠페인은 세계적으로 실시되는 어린이 안전 교육이다. 사고에 취약한 어린이부터 교통 안전에 대한 인식을 가지자는 취지다. 볼보는 안전에 관한 한 끝도 없는 이야기를 풀어낸다. 어느 이야기를 시작해도 끝에는 꼭 안전으로 마무리될 것 같은 생각이다.

디자인 책임자인 토마스 잉엔라트Thomas Ingenlath는 "창조력은 스웨덴 사회를 움직이게 만듭니다. 디자인과 기술뿐 아니라 패션과 음악도 마찬가지입니다. 미래의 볼보는 스웨덴의 영혼을 담아 새롭고 즐겁게 바뀌게 될 겁니다"라며 볼보의 미래를 이야기했다. 볼보는 스스로의 디자인 철학을 이렇게 말한다. "좋은 디자인은 표면적 스타일에만 국한되지는 않는다. 그 상품이 쉽게 이해되고 쓰이는 것이 중요하다. 그 상품이 충분히 기능적이지 않다면, 그 상품은 아름다운 것이 아니다."

1년에 약 1만 5천 킬로미터를 운행하는 운전자는 한 달에 약 24시간을 자동차에서 보낸다. 교통 체증이 심한 시내 운전이라면 약 두 배의 시간을 더 자동차에서 보낼 것이다. 이런 이야기는 운전자가 차에서 느끼는 안락함이 얼마나 중요한 것인지 알려 준다. 볼보의 스타일과 디자인 접근 방법은 운전자의 필요와 생활 습관, 그리고 볼보의 가치에 달려 있다. 볼보의 디자인은 전통 북유럽 디자인과 볼보의 역사에 그 기초를 두고 있다. 기능성, 사용자의 편리함과 아름다운 형태가 합쳐진 가치다. 이를 유지하기 위해 볼보는 많은 개선과 발전을 이루어 왔다. 그럼에도 바뀌지 않는 철학은 안전이다. 볼보가 생각하는 그 어떤 가치보다 소중한 가치는 안전이라고 할 수 있다.

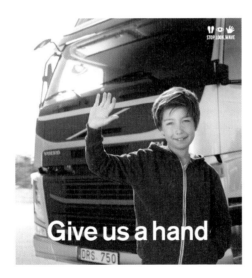

ⓒVolvo Trucks
'멈추어 서기, 살펴보기, 손 흔들기' 캠페인은 볼보의 안전에 관한 철학을 보여 준다.

평등

Equality
Jämlikhet
Lighed
Likestilling
Tasa-arvo
Jafnrétti

스웨스ㄱ뗀에서 이루어신 누아님ㅘ 시ㅇ무의의 민님

이탈라를 통해 느끼는 디자인 협업의 가치

모두가 똑같이 사서 입고 즐기는 **H&M**

평등한 사회에서 태어난 **로비오**의 특별한 꿈

친숙한 캐릭터로 다가온 어른을 위한 동화, **무민**

인간 중심의 북유럽을 생각할 때 가장 밑바닥에 자리한 가치가 하나 더 떠오른다. 그것은 평등이다. '나'는 가장 존엄한 존재다. 그리고 내가 존엄한 만큼 다른 사람 또한 존엄하다. 종교적 의미를 떠나 단순히 인간의 존재에 관해 생각해 보아도 인간적인 존엄에는 다른 차등이 있을 수 없다. 인간적인 가치인 평등은 다음 장에서 이야기할 신뢰라는 가치와 합쳐져 존중이라는 이야기로 발전된다.

평등은 여러 가치들 안에서 특정한 그룹이나 사회 구성원을 막론하고 서로 같은 상태를 유지하는 것이다. 그 가치들은 사회적 권리, 토론이나 표현의 자유, 사유재산권, 사회적 재물이나 서비스에 관한 권리, 건강이나 경제적 평등권, 사회적 보호의 권리, 그리고 기회와 의무의 권리에 들어 있다. 법과 규율에 의해 정의된 여러 말들이 아니더라도 인간은 누구나 존엄하며 같은 상태에 있을 권리라고 간단히 말할 수 있다. 한국은 아직까지 같은 역사를 공유하며 같은 민족과 언어로 구성된 사회다. 그러므로 인종이나 언어로 인한 불평등은 찾아보기 힘들었다. 그러나 성별, 지역별, 연령별로 보면 어떨까? 오랜 관습이라고 말하지만 여성의 지위는 현재 남성의 지위와 동등하다고 생각하기 힘들다. 출신이나 연령에 따라 혹은 학연과 지연의 연결 고리가 다른 사람에게는 장벽이 되지 않았는지 생각해 볼 필요가 있다.

세계 경제 포럼의 「연간 성별 차이에 관한 보고서World Economic Forum's Annual Global Gender Gap Report」를 보면, 북유럽 국가들 중 아이슬란드와 핀란드가 평등 지수의 최상위권에 위치해 있다. 노르웨이나 스웨덴이 그 뒤를 따른다. 이들 국가의 대학 진학률을 보면 남성 1명당 여성은 1.5

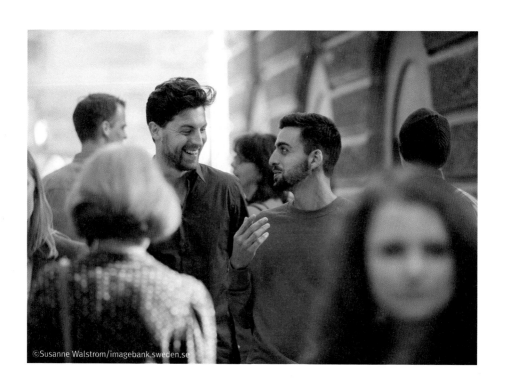

©Susanne Walstrom/imagebank.sweden.se

노르딕 소울

명이나 된다. 스웨덴의 여성 국회의원은 44.7%나 되고, 2008년부터 노르웨이, 아이슬란드, 핀란드에서는 공공 위원회나 단체의 임원 40% 이상이 다른 성별을 가져야 하는 것으로 의무화되었다. 이 같은 북유럽의 성별에 따른 평등은 당연하게 받아들여진다.

사실 우리의 역사를 돌아보면 평등이란 가치가 발전해 왔다고 보기는 어렵다. 다시 말해 인류는 차별과 갈등을 통해 살아왔다고 보는 편이 더 이해하기 쉬울 것이다. 여성의 참정권이나 권리가 보장된 것은 최근의 일이고, 노예 제도와 노동 착취의 변혁도 그렇다. 그럼 사회적 계층, 학력, 재산, 범죄 이력, 주장, 장애에 관한 평등은 어떨까? 오히려 인간은 평등의 역사보다 불평등의 역사에 더 익숙한지도 모른다. 철학자 해리 프랑크푸르트Harry Frankfurt는 『불평등에 관하여On Inequality』라는 최근 저서에서 "사람들이 시간을 갖고 불평등에 관해 생각하다 보면, 불평등이 결코 사람들을 괴롭히는 것이 아님을 알 수 있다"라고 주장한다. 그는 사람들이 흔히 생각하는 경제적 불평등과 피부색, 인종, 출신으로 인한 불평등이 정치적 불평등으로 이어지고, 민주주의와 범죄율, 가난으로까지 이어진다고 생각한다. 그러나 완벽한 평등이라는 가상의 사회를 두고 선택을 해야 하는 단계에 이르러서는 오히려 불평등을 택한다라고 이야기한다.

예일 대학교의 심리학 교수 폴 블룸Paul Bloom은 어린이들을 대상으로 여러 실험을 했다. 그중 하나는 불평등 성향 실험인데, 모든 어린이에게 하나의 장난감을 주고 놀이 과정을 관찰하면 많은 수의 어린이가 다른 어린이의 장난감을 빼앗아 두 개를 가지고 있는 결과를 보였으며,

이로 인하여 인간의 불평등은 오히려 당연하다고 주장했다. 자연계의 동식물을 막론하고 생존에 완벽한 평등을 구현한 종은 하나도 없다는 증거를 내세우기도 한다.

완벽한 평등이란 완벽한 불평등만큼 불가능한 일이지만, 적어도 북유럽에서는 근대 법이나 규율 같은 구속 장치로 인간을 규제하던 시기 이전부터 사람들의 상식에 평등의 가치가 전해진 것으로 보인다. 이것에 대한 근거는 다시 바이킹의 역사에 있다. 그들이 교역과 수탈이라는 양면성을 유지하며 노예를 거래하는 상거래를 행했음에도 한편으로는 그들을 평등한 하나의 끈으로 묶어 생활하는 관념이 존재했기 때문이다. 고대 상식에 근거한 조사이긴 하지만, 그들의 수탈과 노예 거래는 타 인종과 민족을 대상으로 한 것으로 증명되며, 생존과 상거래 대상 그 이상도 이하도 아니었던 것 같다. 바이킹들의 사상, 생활, 문화는 같은 공동체 안에서 형성되었기에 주로 배 안에서의 문화와 고향으로 돌아간 후의 생활이 전해진다. 부족 국가였던 각 바이킹들은 그들만의 평등과 존중의 문화를 만들었고, 그것이 계속 발전하였다는 데에서 북유럽 평등의 근거를 들고 싶다.

북유럽에서는 이미 앞에서 이야기한 여성의 권리나 경제, 정치에 관한 평등 외에 기회와 의무의 평등도 상당히 중요하게 생각한다. 정보나 기술 등의 공개 의무, 사생활을 벗어난 정보 공개 의무 등도 그렇다. 회사나 개인의 웬만한 기술이나 정보는 상당히 많이 공개되어 있고, 그 소유권에 대한 정보, 세금이나 재정 상태에 대한 정보 등은 누구나 열람이 가능하다.

평등의 가장 기본적인 원칙이 누구나 같은 조건의 상태를 유지하는 것이라면 북유럽은 현재 사회 구조상으로도 가장 적합한 형태로 발전했다. 강력한 세금 정책과 보편적 복지로 이루어진 사회이고 누구에게나 균등한 교육과 사회적 기회를 당연시하는 사회이기 때문이다. 그러나 북유럽이 현재 가장 앞선 평등을 이룬 곳이라고 생각하기보다는 북유럽 사람들이 평등에 대한 가치를 역사적으로 지키고 있었기에 오늘날의 북유럽이 있을 수 있다고 생각한다. 훌륭한 법이나 어떠한 가치보다 더욱 중요한 것은 그것을 지키고 이어가는 인간이기 때문이다.

\vee

스벤스크텐에서 이루어진
우아함과 기능주의의 만남

스웨덴 스톡홀름에서 살고 있을 때 한국에 있던 친구 부부가 새로 바꾼 식탁보의 사진이라며 보내왔다. 북유럽 인테리어 소품이 요즘 인기라며 알려 준 것이다. 눈에 언뜻 들어온 코끼리 패턴의 낯익은 느낌. 그것에 대한 호기심은 시내를 방문할 일이 있었을 때 출퇴근 여객선 부두 옆의 스벤스크텐으로 나를 또 한 번 이끌었다. 스벤스크텐Svenskt Tenn이라는 이름은 스웨덴의 주석 합금(주석과 납이 섞인 것)Swedish Pewter 정도로 번역된다. 1924년에 미술 교사 겸 주석 합금 아티스트였던 에스트리드 에릭손Estrid Ericson(1894-1981)이 세웠으며, 주석 합금으로 식기를 만들어 쓰는 것이 유행이던 시절에 주로 북유럽의 기능적인 인테리어 소품과 식기류를 판매했다. 완성도가 뛰어났고, 그녀의 미적 감각 또한 남달랐기 때문에 다음해에 열린 파리 디자인 박람회에 화려하게 등장할 수 있었다.

주목을 받으며 찬사를 이끌어 냈지만, 그녀는 북유럽의 틀을 벗어나고 싶어 했다. 대부분의 북유럽 디자이너들은 자신이 얼마나 아름다운

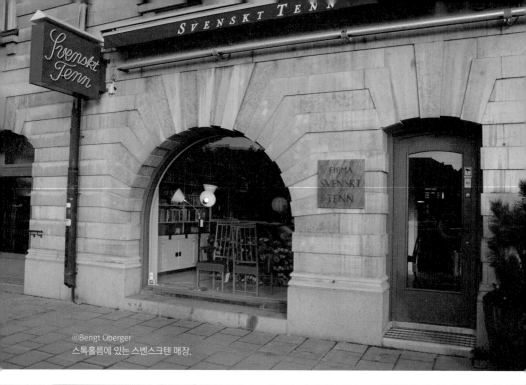

©Bengt Oberger
스톡홀름에 있는 스벤스크텐 매장.

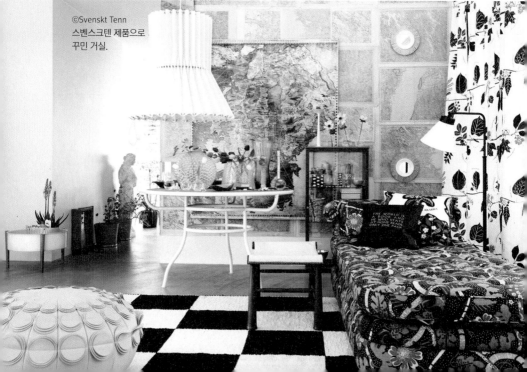

©Svenskt Tenn
스벤스크텐 제품으로
꾸민 거실.

감각을 가지고 있으며 창의적인 사고를 하고 있는지 스스로 알지 못한다. 화려한 뉴욕의 톡톡 튀는 디자이너들, 아름다움에 온 신경을 곤두세운 파리의 아티스트들, 흘려 그린 선 하나가 작품이 되는 것을 스스로 즐기는 이탈리아의 예술가들에 비해 북유럽 디자이너들은 순박하다 못해 학생들 같아 보이기도 한다. 에스트리드는 단순하지만 기능적이고, 또한 화려함을 숨긴 채 환호성을 받을 만한 오늘날의 북유럽 디자인을 완성시킨 디자이너다. 그러나 그녀의 갈증은 얼마 지나지 않아 '신의 한 수' 같은 운명을 만나게 된다.

요제프 프랑크Josef Frank(1885~1967)는 오스트리아 태생으로 이탈리아에서 공부한 뒤 소프트 모더니즘Soft Modernism을 대표하는 건축가이자 디자이너로 활동하고 있었다. 그는 유대인으로, 제1차 세계대전 후의 혼란을 온몸으로 겪는 와중에도 인간과 자연, 그리고 평등과 존중 같은 가치들을 기본으로 하는 철학을 지니고 있었고, 한편으로 이탈리아의 우아함과 부드러움을 숨기고 있었다. 결혼한 뒤 스웨덴으로 이주한 요제프는 서로를 기다리고 있었던 것처럼 스벤스크텐의 에스트리드와 만난다. 이 서른 살의 젊은 디자이너는 무려 2천 점이 넘는 스케치와 160개의 유명한 패턴 디자인을 남길 정도로 활발한 활동을 했으며, 에스트리드와 56년간 같은 꿈을 꾸며 같은 인생을 살았다.

북유럽 디자인 역사상 최고의 파트너십이자 콜라보레이션으로 손꼽히는 에스트리드와 요제프의 협업은 두려움 없는 시도, 아름다움에 대한 갈증, 클래식과 모더니즘, 장식적인 것과 기능적인 것 등 모든 분야의 아름다움이 어우러지는 조화였다. 협업은 두 개 이상의 다른 가치를

가지고 같은 목표로 협력하는 작업이다. 어느 한쪽이 상대적 우위에 서거나 서로를 존중하지 않는 분위기에서는 협업이 일어날 수 없다. 지극히 평등하고 상호 존중의 가치가 밑받침되어야 하는 일이다. 누구 한 명이라도 더 욕심이 있지 않을까라는 질문을 받는다면, 단호히 북유럽에서는 그런 일은 없다고 말해 주고 싶다.

서로가 단순히 필요하다고 협업이 이루어지는 것은 아니다. 일정 기간 지식을 전수해 주는 것은 협업이 아니다. 북유럽의 평등이나 존중, 신뢰는 사실 이 책에 나와 있듯이 하나하나 떨어질 수 있는 가치들은 아니다. 협업의 기본은 신뢰와 솔직함이다. 존중은 그 다음에 이루어지는 것이고, 평등은 이 모든 것이 시작되는 순간이다. 서로 다른 조건에

©Lennart Nilsson/Svenskt Tenn
요제프 프랑크(좌)와 에스트리드 에릭손(우). 이 둘은 서로의 철학과 예술을 공유하며 스벤스크텐을 북유럽을 대표하는 브랜드로 만들었다.

서 이루어지는 관계는 계약 관계다. 협업의 단계는 뛰어난 사람들이 하는 것도 아니고, 트렌드도 아니다. 서로의 부족함을 알고 솔직하게 서로 돕는 관계가 협업인 것이다.

에스트리드가 요제프와의 관계에서 경영이나 사업의 이윤을 우선하여 스웨덴에서 새 인생을 찾은 요제프를 이용했던 것이라면 56년간의 관계나 인생을 마무리하면서도 이어진 그들의 우정은 존재하지 않았을 것이다. 영원히 변치 않는다는 달콤한 말을 평생 실천한 두 사람이다. 요제프의 상상력은 단순함으로 굳어질 수도 있던 북유럽의 디자인에 충격을 주었다. 사람들이 사랑하는 대부분의 북유럽 패턴이나 색감이 왜 유럽의 남부 또는 아프리카 지역의 색감과 닮아 있는가에 대한 답이 될 수 있을 것이다. 스웨덴의 디자인은 요제프의 영향으로, 또 그를 오히려 믿어 주던 에스트리드의 영향으로 발전했다고 해도 과언이 아니다.

휴머니즘과 자연주의, 기능이 담긴 아름다움 등으로 이들의 작품은 북유럽뿐 아니라 세계적으로 북유럽의 아름다움을 알린 계기가 되었다. 서로 다른 양극이 만나서 이탈리아의 아름다움과 스웨덴 기능주의의 조합이라는 스벤스크텐의 기본 철학뿐 아니라 최고의 디자인을 저렴한 가격에 제공하자는 공통된 디자인 모티프를 세웠다. 화려한 색의 패턴은 그를 따르던 문화와 시대를 동시에 아우르는 완성이라 할 만했다. 일반인들은 이를 '우연주의Accidentism' 또는 '행복한 순간의 철학The Happy Chances Philosophy'이라 불렀다.

1934년부터 시작된 요제프와 에스트리드의 협업은 몇 년 후 전 세계에서 주목을 받는다. 1937년 파리와 1939년 뉴욕에서 열린 세계 엑스

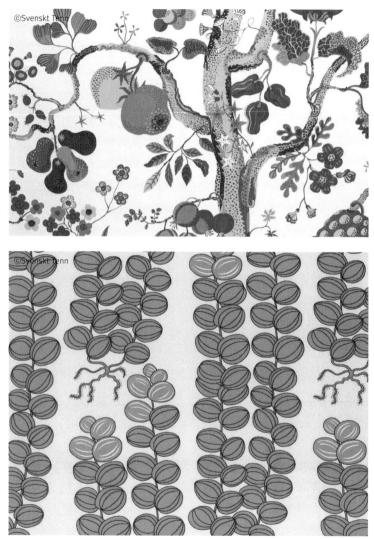

©Svenskt Tenn

©Svenskt Tenn

스벤스크텐의 다양한 패턴들은 자연의 아름다움을 그대로 옮겨놓았다.

포에서 강렬한 대비를 이룬 서로 다른 재질, 색깔, 패턴으로 새로운 디자인의 비전을 제시했다. 이들은 많은 호응을 얻었을 뿐 아니라 '스웨덴 모더니즘 표현의 모델'이라는 칭호를 얻었다.

제2차 세계대전 중 요제프 프랑크는 다시 한 번 망명을 해야 하는 처지에 놓였다. 미국에 망명한 뒤에도 그는 마음속에 자리 잡은 자유와 자라나는 나무라는 상상을 통하여 여러 디자인을 완성했다. 약 50점에 달하는 망명 생활 중의 작품들은 에스트리드의 50회 생일을 맞이한 선물로 전쟁의 포화와 대서양을 건너 스웨덴으로 보내졌다. 대부분의 작품들은 아직까지노 생산 중이다. 1950년에 요제프 프랑크는 잡지에 쓴 글을 통해 "다른 가구의 스타일이나 색깔과 패턴 등의 오래된 것과 새로운 것이 합쳐지는 것은 전혀 이상한 것이 아니다. 여러분의 취향이 어떤 것이든지 자연스럽게 편안한 분위기를 연출해 준다. 가족이 머무는 집은 자세하게 계획하거나 억지로 꾸밀 필요가 없다. 집주인이 사랑하는 것들과 취향이 자연스럽게 녹아들어가야 한다"라고 말했다.

'언제나 오늘과 같이'라는 그의 사고방식은 오늘날에도 적용되는 중요한 생각이다. 그의 꾸준하고 한결같았던 성품은 현재의 많은 디자이너들에게 모범이 되기도 한다. 그는 스웨덴국립박물관에서 수많은 상들을 받았을 뿐 아니라 지금까지도 젊은 디자이너들에게 많은 영감을 주고 있다. 그는 1967년에 세상을 떠났고, 에스트리드 에릭손은

©Svenskt Tenn
스벤스크텐의 로고.

81세가 되던 1975년까지 스벤스크텐을 운영하다가 셸과 메르타 베이예르 재단The Kjell and Märta Beijer Foundation에 매각했다. 그녀는 매각 후에도 몇 년간 경영을 맡기도 했다. 1981년에 그녀 또한 스톡홀름에서 세상을 떠났다. 그 후 경영과 운영을 맡은 재단은 '에스트리드 에릭손과 요제프 프랑크의 모더니즘 정신을 지킨다'라는 회사의 콘셉트를 유지하고 있다.

에스트리드가 세운 스벤스크텐은 종합 인테리어 회사로 발전했다. 지금도 약 80% 이상이 자체 디자인일 정도로 디자인에 애정을 쏟는 스벤스크텐은 디자인뿐 아니라 생산, 수입, 유통, 컨설팅 사업에 관여하고 있으며, 교육 프로그램도 운영하고 있다.

"모두에게 아름다운 하루가 되기를Beautiful everyday for all." 이는 스벤스크텐의 에스트리드와 요제프의 바람이었다. 환경과 삶이 판이하게

스벤스크텐은 요제프 프랑크를 만나 세계적인 브랜드로 성장했다.
북유럽의 기능주의를 넘어 아름다움으로 키워낸 것이다.

노르딕 소울

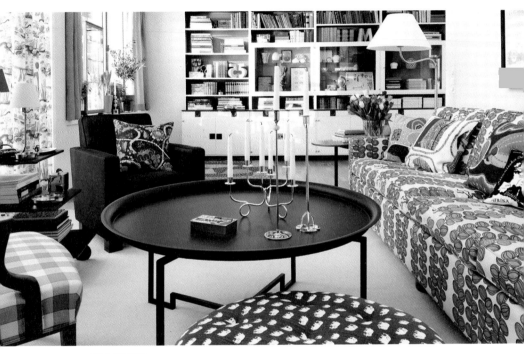

©Svenskt Tenn
스벤스크텐 제품으로 꾸민 거실 인테리어. 편안함과 화려함이 동시에 느껴진다.

달랐던 두 사람이 같은 곳을 바라보고 일생 동안 존중하며 걸어온 길이다. 사람들은 스웨덴의 기능주의를 아름다움으로 키워낸 요제프 프랑크의 세계를 사랑한다. 그의 창의력이 드디어 빛을 발했고 세계적인 주목을 받는 북유럽 디자인의 모델을 이루었다. 하지만 개인적으로는 에스트리드를 더 사랑한다. 그녀는 전쟁을 겪고 힘든 경험을 한 뒤 다시 인생을 시작한 요제프를 영원한 친구로 만들었다. 그녀의 평등과 존중의 마음은 그녀 개인의 꿈을 넘어 오늘날 북유럽 디자인이라는 표본을 만들었다. 그녀는 협업이 무엇인지, 어떻게 친구를 사귀는 것인지를 우리에게 알려 주었다. 뒤돌아서 요제프의 패턴을 바라보게 만드는 것, 그녀의 테이블과 그의 디자인을 눈에 담게 만드는 것은 화려한 아름다움 때문만이 아니다. 그들이 살아오고 꿈을 꾸며 같은 길을 걸었던 것에 대한 존경이다. 이들은 오늘날 디자이너들에게 협업이란 작업을 뛰어넘어 디자이너로서 겪어야 할 일들에 대한 이야기를 하고 있다고 생각한다.

∨

이탈라를 통해 느끼는
디자인 협업의 가치

수많은 브랜드를 알고 경험하는 시대다. 과기 일부 나라들이 유명 브랜드는 그 상품의 품질과도 연결되는 신뢰를 주었다. 이는 오랜 전통이나 소비자의 경험으로 자연스럽게 형성된 것이다. 이처럼 생산국이나 브랜드가 중요하다는 사실은 시간의 흐름을 따라 이어져 온 관념이다. 대량 생산 시대 이전에도 이런 관념은 존재했다. 사실 우리가 아는 좋은 품질의 브랜드들은 공방에서 생산이 이루어지던 시대를 겪었다. 디자이너, 설계자, 생산자, 판매자가 모두 한 사람일 수도 있는 소규모 공방이 존재했고, 그만큼 숙련된 장인들도 많았다. 이런 공방들은 필요에 의해 모여 공동 생산을 하기도 했고, 따로 흩어져서 개별 작업에 임하기도 했다. 이것이 협업Collaboration이다. 공동 투자로 새로운 프로젝트를 만들기도 했다. 이는 동업Partnership이라고 할 수 있다.

　모두 상대를 필요로 한다는 전제가 있으나 동업이란 단어는 좀 더 상대에 의존적인 개념을 포함하고 있다. 작업에 따라서 더욱 효율적이고 높은 품질을 위해 협업은 흔히 이루어진다. 자체적인 작업In-house보

다 협업을 통해 이룰 수 있는 가치들이 더 많고 훌륭하다는 생각은 유럽, 특히 북유럽에 흔하게 퍼져 있다.

이미 언급했던 솔직함에 의한 신뢰는 협업의 기본이다. 이 기본이 평등의 가치를 만들고, 존중으로 이어진다. 이런 당연한 가치들이 없는 협업은 말장난과 같다. 같은 조건이라도 상대를 신뢰하고 인정하지 않은 상태에서 어떤 진심을 기대할 수 있을까? 단순 노동력이 필요하다면 고용이라는 손쉬운 길도 있다. 특히 때때로 노동 시간과 능력을 벗어나는 우연까지도 창의성의 일부라고 본다면, 디자인의 창조 과정은 단순 노동 시간의 가치로 평가하기 곤란하다. 전통적 미학과 기능성으로 표현되는 북유럽의 디자인 가치는 단순히 시각적인 차별성과 완성도로만 이야기할 수는 없다. 디자이너들의 동기는 사회적인 관심과 개인의 이득을 얻기 위한 동기가 아니며, 순수한 삶의 질을 높이기 위한 필요needs와 마음에서 나오는 감성으로, 여기에서부터 북유럽의 디자인은 시작된다. 이들의 차별화된 동기와 함께 하나의 결과를 만들어가기 위한 과정 또한 다른 생각으로 이루어져 왔다. 이것이 북유럽의 디자인 협업이다. 오랜 전통의 공방 문화와 함께 북유럽의 디자인을 발전시켜 온 역사적인 가치인 것이다.

디자인을 전공하고 전문적인 디자이너가 된 수많은 사람들의 재능과 관심과 성격은 각자 다르다. 모두가 창작에만 뛰어날 수도 없고, 모두가 작품을 완벽하게 제작할 수도 없으며, 모두가 효과적으로 마케팅과 판매에 능력을 발휘할 수도 없는 일이다. 대부분이 첫걸음으로 현존하는 조직 안에서 경험을 쌓아 가지만, 언젠가 자신의 이름을 걸고 나

아갈 꿈을 꾼다. 내 이름, 내 브랜드 또는 내 회사, 내 직위 등 전천후로 책임지고 모든 것을 펼치는 그날이 성공이라고 생각한다. 나 역시 그 길이 내가 가야 할 길이라 정했고, 그렇기에 부족한 부분이나 환경이 느껴질 때는 힘들고 아쉬웠다. 경쟁 위주의 교육이 모두가 전천후 디자이너를 원하게끔 만들었다는 생각이다.

북유럽에서 디자이너는 다방면에서 활동하지 않는다. 거의 모든 브랜드들은 항상 디자이너 개인의 창작을 존중하며 그들의 아이디어를 갈구하고 함께하자며 손을 내민다. 상품의 최고 제작 공정은 공방 문화를 통한 전문가의 지식과 책임 하에서 진행된다. 투자와 개발을 기획한 브랜드는 처음부터 끝까지 좋은 디자인이 탄생하여 세상의 빛을 볼 수 있도록 든든한 버팀목이 되어 준다. 나열한 각 분야에서 디자인을 사랑하고 그 가치를 아는 북유럽 전문가들은 자신이 맡은 분야에서 자기 이름에 책임감을 가지고 최고의 재능을 드러낸다. 서로가 실패의 원인을 떠밀지도 않으며, 좋은 결과를 자기만의 몫으로 챙기지도 않는다. 디자인을 위한 최고의 조화와 협업의 효과를 북유럽에서는 오래전부터 깨달았고, 그 가치를 최대한 끌어올려 오늘날의 '북유럽 디자인'이란 독보적인 존재감을 자연스럽게 얻게 되었다. 디자인 협업은 모든 북유럽의 유명 브랜드와 예술 작업에서 진행되고 있지만, 오늘날 핀란드를 대표하는 국가 브랜드 이탈라iittala의 디자인 역사는 디자인 협업이 얼마나 중요한지를 강하게 느끼게 해 준다.

이탈라는 스웨덴의 유리 공예 작업에서부터 시작되었다. 세계 제일의 스웨덴 크리스털 공예

iittala®

@iittala
이탈라의 로고.

기술자 페트루스 망누스 아브라함손Petrus Magnus Abrahamsson이 1881년 핀란드에 유리그릇 제조 회사를 세웠다. 1920년대까지만 하더라도 스웨덴, 독일 등 외국의 유리 공예가들이 작업하거나 외국에서 형태를 들여와 만드는 제작 공장 개념의 회사였다. 그러다가 이탈라의 첫 번째 핀란드 디자이너 예란 홍엘Göran Hongell이 채용되면서 디자인 협업의 역사가 시작되었다.

예란은 자신도 디자이너로서 많은 이탈라 작품을 내놓았지만, 여러 외부 디자인과 유리 제조의 새로운 블로잉blowing 공법을 받아들이는 데에도 적극적이었다. 이탈라의 또 한 사람 에르시 베산토Erkki Vesanto는 1936년 각 디자이너의 차별성과 독립성을 지켜 나가기 위한 디자인 은행 시스템Design archiving system을 확립했다. 1940년 이후부터 예란과 에르시는 각 디자인 시리즈에 고유 번호를 붙이는 시스템까지 도입하여

@iittala

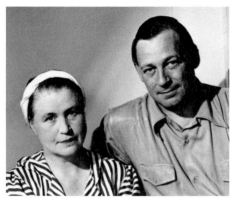

@iittala
건축가이자 디자이너였던 알바 알토와 부인 아이노 알토.

아이노 알토가 디자인한 이탈라의
대표적인 시리즈.

이탈라의 많은 디자이너들의 작품이 꾸준히 관리, 제작되도록 했다.

핀란드의 역사적인 건축가이며 디자이너인 알바 알토Alvar Aalto와 그의 부인 아이노 알토Aino Aalto는 이탈라에 디자인 협업의 성공과 확신을 심어 준 작가들이었다. 이탈라의 유리 제품들이 기능적이고 심플한 감각을 지니도록 했으며, 지금까지도 그들의 1930년대 작품은 이탈라의 대표 시리즈 중 하나다. 1950년대 카이 프랑크Kaj Franck의 '테마Teema' 시리즈를 시작으로 도자기와 금속까지 그릇 소재의 영역을 넓혔고, 이탈라는 항상 함께 작업하는 디자이너들의 철학과 완성도를 변함없이 존중하며 '영원한 모던Timeless Modern'의 콘셉트를 꾸준히 지켜오고 있다.

이탈라의 성공은 자신들의 제작 공법과 자체 디자인에 만족하지 않고, 더 다양한 디자인을 도입하고 그들의 철학을 진심으로 받아들이면서 한 단계 더 높은 완성도와 차별화를 얻어낸 것에 있다. 이는 오랜 시

간 체계적인 디자인과 제작 관리 시스템이 있
어 가능한 일이었으며, 회사와 디자이너 모두
가 각각의 책임에 최선을 다한 결과였다. 이탈
라의 그릇들은 각각 이탈라의 브랜드로, 동시에
그것을 디자인한 작가의 이름으로 구매자에게 특
별한 가치와 자부심을 느끼게 한다.

@iittala
이탈라의 대표적인 꽃병 시리즈.

　이탈라와 같이 북유럽의 디자인 협업은 이미
1900년대 초부터 시작된 오랜 전통이다. 현재도 많
은 북유럽 디자이너들은 그들의 아이디어와 작품을 알릴 수 있는 기회
를 찾고, 북유럽의 회사나 판매 업체들은 항상 그런 디자이너들에게 문
을 활짝 열어 준다. 그들의 만남에서 서로에 대한 존중과 신뢰는 필
수며, 자신의 이름에 대한 책임과 가치를 함께 나눈다. 이탈라의 회
사 운영은 여러 차례 변화를 겪었지만, 현재의 피스카스Fiskars 그룹에
오기까지 디자인 협업의 전통은 지켜지고 있으며, 많은 디자이너들과
함께 최고의 디자인, 최고의 제품을 통해서 그들의 '영원한 모던'이라
는 콘셉트의 명성을 현재도 이어가고 있다.

이탈라의 사르파네바Sarpaneva
철냄비.

노르딕 소울

︾

모두가 똑같이 사서 입고 즐기는
H&M

'호엠'이라고 친근하게 불리는 스웨덴의 국민 브랜드
가 있다. 빨간색의 커다란 글자인 H&M에서 중간의
'&'를 빼고 스웨덴어 발음으로 H와 M만 부르는 말이
다. 브랜드 이름이라고 하기에는 좀 성의 없어 보이기

©H&M
H&M의 로고.

도 하고 엉성한 것 같은데, 금세 스웨덴을 넘어 유럽 거리에서 쉽게 찾
을 수 있는 브랜드가 되었다. '호엠'은 북유럽 사람이라면 누구나 가지
고 있는 브랜드이자 새로운 옷을 사기 위해 제일 먼저 들르는 곳이다.
그만큼 디자인이 예쁘고, 입기 편하고, 가격이 저렴하다. 모든 사람들
이 좋은 물건을 합리적인 가격에 살 수 있는 브랜드. 아주 단순하고 분
명한 모든 소비자의 요구를 1947년에 첫 매장을 열었던 그 순간부터
현재까지 맞춰 오고 있다. 이 회사의 단순한 사업 이념을 지켜온 고집
은 오늘날 H&M을 전 세계에서 두 번째로 큰 패션 기업으로 성장시킨
뿌리가 되었다.

스웨덴에서 H&M을 설립한 에를링 페르손Erling Persson의 첫걸음은 단

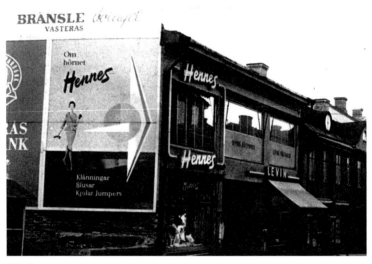

©H&M
H&M의 전신인 헤네스의 첫 번째 매장.

순했다. 미국 여행 중에 보았던 질 좋은 의류로 가득 찬 대형 매장, 폭넓은 소비자층에게 원활히 공급되고 있는 합리적인 시장 가격에 감명을 받았고, 스웨덴으로 돌아온 후 미국 시장에서만 가능해 보이는 모습을 고국에서도 실현해 보려는 꿈을 가지고 여성 의류 매장을 세웠다. 그가 세운 첫 매장은 스톡홀름에서 떨어진 베스테로스Västerås라는 작은 도시에 있었다. 여성 의류에 대해서만큼은 자신이 있었던 에를링 페르손은 우선 헤네스Hennes라는 브랜드를 만들었다. 번역하자면 '그녀의 것'이란 의미를 지녔고 오로지 여성복만 취급하는 매장이었다.

헤네스 매장에 걸린 옷들은 감각적인 디자인을 자랑했다. 가격은 일반 여성들이 부담 없이 살 수 있도록 낮게 책정되었다. 좋은 디자인의

노르딕 소울

옷을 누구보다 빠르게 유행에 맞춰서 좋은 가격에 선보인 헤네스의 인기는 꾸준히 올라갔고, 스웨덴의 많은 여성 고객들이 헤네스 매장을 찾았다. 헤네스의 성공을 통해 미국의 대형 매장을 보며 가졌던 에를링 페르손의 꿈은 이루어진 것 같았다. 그러나 여성 고객만을 생각하고 옷을 만들고 있는 그의 모습은 그가 가진 꿈과는 여전히 거리가 있었다. 옷은 남녀노소를 가리지 않고 누구에게나 필요한 필수품이고, 값비싼 장식과 소재가 아니더라도 누구든지 나에게 어울리는 옷, 갖고 싶은 디자인, 필요한 기능의 옷을 마음속으로 꿈꾸며 사고 싶어 하기 때문이다.

헤네스는 에를링 페르손의 첫 브랜드로, 현재 H&M의 H를 나타내는 첫 발판이었다. 함께 놓인 뒷글자 M은 마우리츠 위드포르스Mauritz Widforss란 상점을 인수한 1968년부터 생겼다. 마우리츠 위드포르스는 사냥 낚시 전문점이면서도 당시에 남성복으로 이름이 알려져 있었다. 에를링 페르손이 보기에 마우리츠 위드포르스의 남성 의류와 용품에 대한 경험이나 기술이 여성복만 취급하던 헤네스에게 꼭 필요한 반쪽으로 느껴졌다. 에를링 페르손은 마우리츠 위드포르스를 인수했지만 헤네스에게 귀속되는 존재가 아닌, 완전한 헤네스를 위한 새로운 파트너임을 알리기 위해 회사 이름을 헤네스 앤드 마우리츠Hennes & Mauritz로 새롭게 바꾸었다.

한 회사가 다른 회사의 기술을 갖기 위해 인수하는 과정에서 동등한 의미로 이름을 바꾸고 회사의 모습을 새롭게 한다는 것은 쉽게 납득되지 않을지도 모른다. 더 많이 가진 자, 내가 사서 내 것이 되었다는 생각이 먼저 앞섰다면 굳이 헤네스와 마우리츠의 만남이 에를링 페르손

©Simon Paulin / imagebank.sweden.se

에게 중요하지 않았을 것이다. 하지만 물질적이고 외형적인 조건과 상황보다 각자가 제공할 기술과 경험, 그리고 앞으로 함께 나아갈 계획을 생각하며 서로가 서로를 위해 필요한 존재로 손을 잡았다는 평등과 존중의 마음이 있는 북유럽에서는 모두가 자연스럽고 당연하게 H&M의 의미를 받아들인다. 이렇게 단순하게 느껴지는 브랜드 이름인 H&M은 거창하고 멋스러운 이름은 아니지만, 필요했던 서로가 함께 만나 더 많은 소비자를 만족시키고 있는 회사의 자랑스러운 역사를 담고 있다.

아버지를 돕기 위해 에를링 페르손의 아들 스테판 페르손Stefan Persson이 대학 졸업 후 H&M의 가족이 되었다. 스테판 페르손은 아버지의 꿈과 H&M이 추구하는 목표를 스웨덴 안에서만 머물게 하지 않고 유럽에 알리기 시작했다. 1976년에 처음으로 런던에 매장을 오픈한 H&M은 감각적이고 유행에 맞는 멋진 옷을 갈망하는 영국의 대중들에게 쉽게 다가갔다. 유명 디자이너의 매장이 즐비한 런던의 패션 거리에서 저렴한 H&M이 살아남을 수 있을지 많은 사람들은 걱정했지만, 런던의 대중들은 비싼 유명 디자이너의 옷이 아니더라도 H&M에서 다양하고 멋진 옷을 좋은 가격에 구입할 수 있다는 즐거움을 선택했다. H&M의 인기는 유럽 전역에 빠르게 퍼져 나갔고 독일, 프랑스, 스페인 등으로 계속 진출하게 된다. 2000년에는 뉴욕의 가장 '핫한' 패션의 중심 삭스 피프스 애비뉴Saks Fifth Avenue에도 당당히 입점했다. H&M은 2016년 기준으로 전 세계 60여 개국에서 4,300여 개의 매장을 운영하고 있는 초대형 의류기업으로 성장했다.

다른 매장보다 합리적이고 부담 없는 가격표가 달려 있다고 사람들

이 아무 옷이나 구매하는 것은 결코 아니다. 비록 상대적으로 싼 가격이라도 누구나 자기에게 어울리고, 자기가 좋아하는 디자인의 옷을 찾아다닌다. '싼 게 비지떡'이란 말을 쉽게 하지만 H&M은 그 의미에 동의하지 않는다. 싸더라도 유용하고 고급스럽게 멋을 부릴 수 있는 좋은 품질의 옷을 누구나 가질 수 있다고 생각한다.

한국의 유명 여배우가 3만 원대의 H&M 드레스를 입고 레드 카펫에서 아름다움을 뽐내며 엄청난 화제를 일으킨 적도 있다. 한국의 대중들은 그녀의 용기와 타고난 아름다움에 찬사를 보냈지만, H&M이 전 세계 소비자들을 생각하며 추구하는 모습을 한국에서 보여 주었을 뿐이다. H&M의 광고에는 세계적인 스타와 모델이 자주 등장한다. 그들은 패션쇼에 나오는 듯한 옷차림이 아닌, 대중적이면서도 감각적인 디자인의 H&M 옷을 편하고 자유롭게 입은 채 사람들의 시선을 끌어당긴다. 광고에 함께 적힌 저렴한 가격은 '그림의 떡'처럼 보이는 고가 상품이 아니기에 나도 그들처럼 유행에 맞춰 다가오는 계절을 멋지게 맞이하고 싶다는 욕구를 불러일으킨다.

빠르게 새 디자인을 출시하는 H&M의 운영 방식은 현재 세계 의류 시장을 주도하고 있는 패스트 패션Fast Fashion의 붐을 이끌고 있다. 저렴하면서도 스타일리시한 H&M의 새로운 디자인들은 유행에 함께하고 싶은 대중들의 호응을 가장 먼저 얻는다. H&M은 가격을 낮추기 위해 결코 싸구려 복제품으로 유행을 따라가지 않았다. 스톡홀름에만 있는 H&M의 디자인 하우스에서 160여 명의 디자이너들이 새로운 시즌에 맞는 디자인을 쉴 새 없이 탄생시키고 있다. 그곳의 디자이너들은 정체

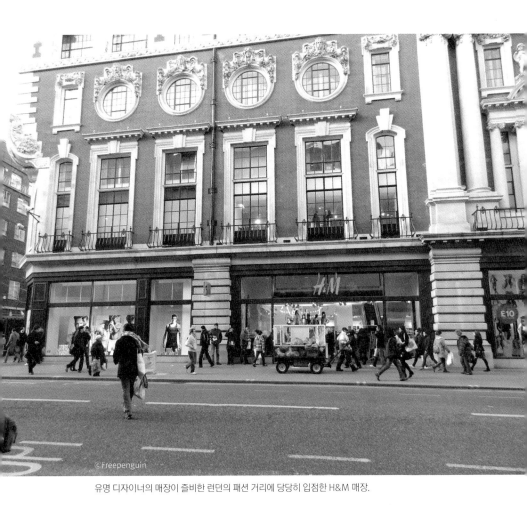

유명 디자이너의 매장이 즐비한 런던의 패션 거리에 당당히 입점한 H&M 매장.

되지 않기 위해 자유롭게 여행을 다니며 항상 더 좋은 디자인, 새로운 트렌드를 이끌 H&M만의 디자인을 떠올린다.

H&M은 공장을 직접 운영하지 않는다. 임금이 저렴한 전 세계 여러 곳에 협력 생산 업체들을 두고 오랜 시간을 함께해 오고 있다. 세계에 퍼져 있는 820여 개의 생산 공장을 통해 H&M의 저렴한 제품 가격과 빠른 공급, 동일한 매장 관리 등이 원활하게 이루어진다. H&M은 그들의 파트너로서, 투자자로서, 지원자로서 오랜 세월 동안 끈끈하고 단단하게 관계를 이어가고 있으며, 현재 H&M의 발전을 이룬 중요한 부분이라고 생각한다.

H&M의 놀라운 성공에는 세계적인 유명 디자이너들과의 협업도 큰 몫을 했다. 샤넬의 수석 디자이너였던 칼 라거펠트Karl Lagerfeld와 손을 잡았던 2004년 이후 소니아 리키엘Sonia Rykiel, 지미 추Jimmy Choo, 베르사체Versace, 알렉산더 왕Alexander Wang 등 세계적인 디자이너가 만든 옷들을 누구나 쉽고 부담 없이 살 수 있다는 사실은 세계 패션계에서 모두를 흥분시켰다. 명품이 즐비한 패션 거리에만 있어야 할 그들의 디자인이 H&M을 통해 대중과 함께 즐겨볼 기회를 가진 것이다. 매년 H&M과 손잡을 올해의 디자이너가 누구일지 기다려진다.

패스트 패션의 대량 생산을 통한다고 해서 유명 디자이너들의 옷이 싸구려로 보이지는 않는다. 새롭게 선보이는 H&M의 협업 제품들은 디자인의 가치만으로도 패션 디자인에 큰 줄기가 되고 있다. 특별한 계층과 소수가 아닌 다양한 열린 조건의 전 세계인들에게 어울릴 수 있도록 디자인을 적용한다는 사실이 H&M과 함께하는 유명 디자이너들에

게도 새로운 열정을 쏟게 하는 특별한 경험으로 환영받고 있다. 모두에게 사랑받을 수 있는 디자이너로서 대중성과 유연성, 인지도를 갖게 되는 멋진 시너지를 얻을 수 있는 것이다. 결국 좋은 디자인, 나에게 맞는 디자인을 찾는 열망은 누구에게나 있고, 그것을 가질 기회가 모두에게 있어야 한다는 사실을 H&M은 존중하고 실현해 나가고 있다.

H&M은 스테판 페르손의 아들 칼요한 페르손Karl-Johan Persson이 2009년부터 경영을 맡으며 3대를 이어오고 있지만, 북유럽의 다른 기업들처럼 수평적인 회사 조직과 투명한 회사 운영, 열린 근무 환경으로 유명한 곳이기도 하다. CEO부터 회사의 모든 직원들은 매년 매장에서 근무를 해야 하며, 파트타임으로 나와 있는 많은 직원들과도 자연스럽게 판매를 함께하면서 서로에게 좋은 기회를 선물한다. 소비자를 직접 만나는 매장에서의 경험은 어떤 곳에서도 H&M 제품을 선택하는 소비자들의 마음을 생각하게 한다. 본사의 간부가 매장에서 인재를 만나고 그를 지원할 수 있는 기회를 제공하는 일도 H&M에서는 흔하다. 작은 매장의 직원으로 시작했지만, 그의 경험은 훗날 H&M의 관리자로서 더 좋은 제품을 기획하고 만드는 중요한 일을 하도록 도와줄 수 있다.

생산 공정과 달리 H&M의 매장은 모두 본사에서 직접 관리한다. 세계 어떤 매장이든 똑같은 상품과 조건과 분위기를 모든 고객에게 동시에 전달하기 위한 H&M만의 고집이다. 각각 다른 직책과 임무, 다른 나라의 매장과 사무실에 있더라도 H&M을 위해 일하는 직원들의 마음은 오로지 하나의 목표로 연결되어 있고, 그렇게 만드는 힘은 그들의 평등한 관계와 투명한 신뢰, 통일된 시스템 안에서 나오는 것이다.

H&M이 작은 도시 베스테로스에서 헤네스란 이름으로 탄생한 순간부터 절대로 잊지 않고 있는 그들의 신념은 오늘도 한결같다. 누구나 좋은 디자인의 좋은 옷을 좋은 가격에 입을 수 있도록 하는 브랜드. 오늘도 H&M 매장을 찾은 고객들이 똑같이 즐거움을 얻는 이유다.

평등한 사회에서 태어난
로비오의 특별한 꿈

산업 사회를 지나 서비스 사회로 들어서면서 자본에 의한 부의 축적은 놀라웠다. 인류의 지난 수천 년 동안의 발전과 영향력을 집약시켜 놓은 듯한 자본가의 등장은 사회주의자와 신자본주의자들에게 좋은 비판의 화두이기도 했다. 그러나 한편으로 신분과 제약으로 닫혀 있던 계층 간의 이동이 가능한 장점도 있었다. 그러나 말처럼 자본에 의한 신분이나 영향력을 갖는 것이 쉬운 일은 아니다. 근대의 자본가들을 보면 과거와 비교하여 가지고 있던 고유의 자산 형태가 많이 다른 것을 볼 수 있다. 자본의 밑받침이 여전히 중요하기는 하지만 창의성이나 지적 재산, 개인의 능력 등이 기업의 자산이 되기도 한다. 사회 구조가 평등하고 관용적이며, 창의성과 가능성을 인정하는 사회일수록 모험적인 기업들이 많이 나타난다. 이런 새로운 기업 구조에서 게임은 빼놓을 수 없는 분야다.

　북유럽 국가들은 친환경적이다. 중공업을 육성했던 스웨덴도 친환경을 중심으로 하는 사회였으며, 과거에는 오히려 이 점이 발목을 잡을

때도 있었다. 그들은 고부가 가치를 목표로 했고, 높은 기술력과 창의성을 바탕으로 IT 분야의 기술을 키울 수 있었다. 핀란드도 크게 다르지 않아서 국민들의 높은 예술 감각과 창의성을 바탕으로 디자인 예술 분야가 눈부시게 발전했다. 여기에 새롭게 등장한 IT 기술은 핀란드 사람들의 다른 눈을 열어 주었다. 워낙 인구가 적은 사회라 전 세계로 눈을 돌리는 것은 당연한 일이었고 개인이 전자 장비를 가지고 즐기는 게임의 등장은 이들의 눈을 반짝이게 했다.

게임은 인류와 같은 역사를 가지고 있을 만큼 오랜 시간을 인간과 함께했다. 나이, 문화, 인종, 교육 수준을 막론하고 누구에게나 언제나 재미있는 것은 놀이다. 게임만큼 인간을 평등하고 순수하게 만들어 주는 것도 없을 것이다. 은퇴한 노교수와 유치원 손자를 같은 마음으로 이어 줄 수 있는 것이 무엇일까? 반면에 게임의 즐거움을 뒤로하고 책임과 의무를 부여하는 문화를 이해하기는 어렵다. 몸에 안 좋으니 먹지 말아야 할 것을 사회에서 정해 놓는 식이다. 그런 점에서 게임은 북유럽이 지금까지 겪은 사회적 관념이 집약된 산업이라고 불러도 손색이 없으리라 생각한다.

알토 대학교Aalto University로 이름을 바꾼 옛 헬싱키 대학교의 세 학생은 2003년 노키아와 HP사의 주최로 열린 모바일 게임 대회에 참가했다. 〈King of Cabbage World〉라는 게임으로 우승을 한 니클라스 헤드Niklas Hed, 야르노 베케베이넨Jarno Väkeväinen, 킴 디케르트Kim Dikert는 니클라스의 사촌인 미카엘 헤드Mikael Hed와 함께 렐루드Relude란 회사를 설립했다. 그들은 게임을 수메아 스튜디오Sumea Studio에 팔고 새로운 투자

나이, 문화, 인종, 교육 수준을 막론하고 게임만큼 인간을 평등하고 순수하게 만들어 주는 것은 없다.

자를 모집했다. 2005년 회사 이름도 로비오 모바일Rovio Mobile로 개명했다. 여기까지 그들이 걸린 시간은 2년이다.

북유럽의 사회적 가치로 그들은 이렇게 생각했다. "눈길을 끄는 캐릭터, 사람들이 좋아하는 게임들, 그래서 도전했고 사람들의 사랑을 받았다. 그렇다면 좀 더 일할 가치가 있지 않을까? 내가 좋아하는 일인데 사업까지 시작하다니 정말 신나는 일이다. 우리의 생각으로 전 세계 사람들의 즐길거리를 만든다면 어떻게 해야 할까? 누구나 즐길 수 있고, 쉽고, 예쁜 캐릭터와 간단한 배울거리도 있으면 더 좋을 텐데." 이 꿈 이외에 다른 어떤 것이 필요할까?

여러 문화에서 사업을 시작하는 자세는 다르다. 많은 사람들은 자신

을 스스로 옭아매는 별의별 가정들을 떠올린다. 그리고 그것들이 경험이며 사업 수완이라고 생각한다. 이 게임 회사뿐 아니라 모든 사업의 북유럽식 마음가짐은 누구나 쉽게 시작해야 한다는 것이다. 실패를 통해서 배우고 다음 기회에 실수를 반복하지 않으려고 노력한다. 사람들을 사랑하고 꼭 필요한 일일까 스스로 고민한다.

　사무실 임대나 인터넷 홍보, 인맥 관리 등은 사업 초기에 생각해야 할 필요가 없다. 우선 자신의 생각을 시험해 보는 것이 중요하다. 마이크로소프트와 애플도, 아마존도, 이케아와 레고도 이렇게 시작했다. 수많은 투자자도 필요 없고 이는 오히려 자신을 지키기에 곤란하다. 사업은 누구나, 어디에서나, 언제나 시작할 수 있고 그것이 당연하다. 그래서 화려한 오피스도 없고, 멋진 정장을 미팅에 강요하지도 않는다. 투자자나 협력자 미팅에서 북유럽 사람들이 가장 신경 쓰는 부분은 사고가 공유될 수 있는가, 정직한가, 미래를 생각하는 기업인가다.

ROVIO
©Rovio Entertainment Ltd.
로비오의 로고.

　로비오Rovio는 탄생했을 때부터 언제 성공이라는 단계를 밟을지 기다려지던 기업이었다. 누구나 기다리는 우연이나 인생의 전환점은 사실 그동안의 노력의 결과다. 2009년에 시니어 게임 디자이너 야코 이살로Jaakko Iisalo가 제안한 새로운 캐릭터는 로비오의 직원들을 혼란스럽게 만들었다. 다리와 날개가 없는 새들이 화가 난 채 달려나갈 것 같은 모습은 많은 웃음을 주었다. 그러나 정작 야코 자신도 여기에서 무슨 게임을 개발해야 할지 몰랐다. 아이디어 단계부터 공유하며, 채찍질하기보다 그를 돕고 발전시키려 한 기업 문화가 〈앵그리 버드Angry Birds〉라는

시대의 명작을 만들었다.

'왜 화가 났을까? 어떻게 게임을 진행할까?'라는 여러 물음에 스태프들은 고민했다. 그러나 이는 스트레스를 받으며 야근을 해서 해결되는 고민은 아니었을 것이다. 절대로 스트레스로부터 창의성이 나오지는 않으니 말이다. 신종플루가 유행하던 시기에 사람들은 돼지를 적으로 생각했다. 게임에서는 그들이 새의 알을 훔쳤다. 그래서 화가 났고 새들이 가진 단 하나의 무기, 자기 자신으로 적을 무찔렀다. 날개가 없는 새들은 새총에 의지해서 날아가야 한다. 단순한 스토리, 그러나 누

전 세계적으로 성공한 게임 〈앵그리 버드〉. 날개와 다리가 없는 새들이 돼지를 무찌르기 위해 새총에 의지해서 날아가는 이 게임은 전 세계 사람들의 공감을 얻으며 인기를 끌었다.

구나 공감하는 이야기를 바탕으로 원색적인 컬러에 배경을 더했다. 단
순한 새총 놀이가 전 세계 수억 명의 사랑을 받는 순간이었다.

〈앵그리 버드〉의 숨은 공로자는 스티브 잡스임을 부인할 수 없다. 통
신 기기를 뛰어넘어 음악, TV는 물론이고 사진, 비디오를 포함하는 엔
터테인먼트 기기를 개인이 가지고 다니도록 상상한 디자이너다. 이전
에 유행하던 소니나 닌텐도의 오락 기기처럼 모니터와 반드시 연결해
야 하거나 컴퓨터 게임으로 개발되었다면 다른 길을 걸었을 수도 있다.
〈앵그리 버드〉는 단순함이 더욱 돋보이는 모바일 기기용 게임을 목표
로 했다. 이는 이미 창업 이전부터 생각했던 것이다.

게임이 발매된 2009년에 영국의 애플 스토어 판매 1위를 비롯하여
그다음 해에는 미국 애플 스토어 1위 자리를 약 270일 동안 유지했다.
누가 〈앵그리 버드〉를 즐기는가의 문제가 아니라 누가 이 게임을 안 하
고 있는지를 볼 수 있는 정도였다. 약 20가지의 〈앵그리 버드〉 게임, 캐
릭터와 애니메이션, 영화 및 엔터테인먼트 콘텐츠로 2013년에 2억 달
러(한화 약 2,310억 원)가 넘는 수입을 기록했다.

최근에 로비오는 〈앵그리 버드〉의 유행이 지남에 따라 새로운 사업
영역을 모색하고 있다. 어린이의 사고력과 창의력이 이른 나이에 개발
된다는 점에 주목하여 유아와 어린이를 대상으로 하는 교육 사업을 시
작한 것이다. 펀 아카데미Fun academy라는 이름으로 펀 러닝Fun Learning을
추구하는 교육 사업은 안전하고 즐겁게 배우는 공간을 목표로 한다. 앵
그리 버드 플레이그라운드라는 이름을 단 공간에서 스스로 사고하고,
배우고, 실패하는 경험을 한다. 교육에 중요한 의미를 두었던 핀란드의

스스로 사고하고 배우고 실패하는 경험을
마음껏 할 수 있는 앵그리 버드 플레이그라운드.

앵그리 버드 캐릭터로 컵케이크가 만들어질 정도로
큰 인기를 끌었다.

앵그리 버드 캐릭터로 만들어진 책도 어린이들에게
사랑받았다.

역사적 교훈을 다시 생각할 수 있는 사업인 것 같다.

로비오는 창업한 지 겨우 10년이 된 회사다. 그들이 탄생할 수 있었던 이유는 게임을 좋아한 세 명의 학생이 그 일을 계속하고 싶어서였다. 어떻게 생각하면 진짜 로비오를 만든 것은 핀란드의 기업 문화가 아니었을까? 꿈을 꿈으로만 생각하지 않고 도전하도록 만드는 사회적 인식, 누구나 평등하게 사업을 시작할 수 있다는 개념, 다른 사람의 아이디어를 존중하고 인정하려는 마음 등이 〈앵그리 버드〉의 로비오를 지금까지 있게 해 준 원동력이 아닌가 생각한다. 이런 면에서 하나의 대사건이었던 〈앵그리 버드〉는 북유럽 문화 그 자체인 것도 같다.

ﾟV

친숙한 캐릭터로 다가온
어른을 위한 동화, 무민

무민Moomin을 만들어 낸 작가 토베 얀손Tove Jansson(1914-2001)의 삶을
보면 온몸으로 혼란을 경험한 한국의 근대사와 많이 닮아 있다. 스웨
덴의 일부였던 핀란드는 스웨덴 중상계층의 이주가 많았다. 그들은 핀
란드의 주도적인 계층으로서 정치, 경제뿐 아니라 모든 문화에 영향을
미쳤다. 약 600년의 세월이었으니 같은 나라였다고 보아도 무방할 정
도다. 스웨덴과 러시아의 전쟁The Great Northern War(1700-1721)은 스웨덴
의 패배로 끝났고, 핀란드는 러시아의 영향력 아래서 또 다시 100여 년
의 시간을 보냈다. 러시아가 2월 혁명으로 혼란을 겪던 1917년에 핀란
드는 독립을 선언했다. 제1차 세계대전 중이었다. 그 후 핀란드는 시민
전쟁과 두 번의 러시아와의 전쟁으로 동핀란드 영토의 대다수를 잃었
다. 제2차 세계대전과 함께 일어난 일이다.

　토베 얀손은 이 시절 핀란드에서 태어났다. 조각과 그래픽 디자인을
하던 스웨덴인 부모로부터 재능을 물려받은 것으로 보인다. 적극적인
부모의 지원을 받으며 토베 얀손은 스웨덴에서 처음 교육을 받았다. 첫

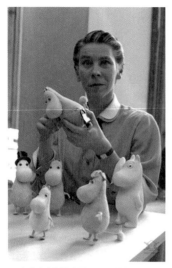

무민 캐릭터와 함께 있는 토베 얀손.

©Per Olov Jansson
토베 얀손이 자신의 아틀리에에서 작업을 하고 있다.

번째 책도 스웨덴어로 썼으니, 그녀는 핀란드에서 태어나고 세상을 떠났지만 스웨덴인의 마음으로 평생을 살았던 것 같다.

그 당시 수많은 전쟁으로 혼란에 휩싸였던 유럽 대륙에서 특히 북유럽은 사람이 살기에 좋은 환경은 아니었다. 지금의 북유럽 국가들과는 상당히 다른 삶이었을 것으로 생각된다. 척박한 땅과 좋지 않은 기후에 여러 번의 전쟁으로 인해 혼란이 극심했을 것이다. 하지만 토베 얀손은 인간과 삶, 자연과 존엄성, 이별과 친구들같이 평범한 인간이 평범하게 사는 꿈을 꾸었고, 그녀가 가족과 함께 어릴 적 방문하던 핀란드 북쪽 지방에서 마음의 위안을 찾곤 했다.

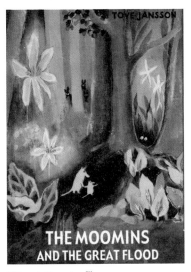

©Moomin Characters ™
무민 시리즈의 첫 책 『무민 가족과 대홍수』.

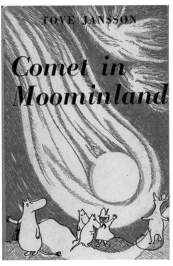

©Moomin Characters ™
무민 시리즈의 두 번째 책 『무민랜드의 혜성』.

무민은 트롤Troll이다. 트롤은 북유럽 신화에 등장하는 동물로 상상의 존재다. 무민은 미키 마우스(1928년 탄생)보다 어리지만 역사는 어마어마하게 오래되었다. 1945년에 스웨덴어로 첫 발간된 『무민 가족과 대홍수The Moomins and the Great Flood』는 주인공인 무민마마Moominmamma와 무민트롤Moomintroll이 그들의 고향 무민밸리Moominvalley에서 사라진 무민파파Moominpappa를 찾는 이야기다. 그러나 무민이 세상에 알려진 것은 1952년 두 번째 책인 『무민랜드의 혜성Comet in Moominland』과 『핀란드 가족 무민트롤Finn Family Moomintroll』이 영어판으로 번역되어 나오면서부터다. 또한 이를 계기로 영국 신문에 만화 연재를 시작했다. 1954년

부터 6년간 21개의 무민 스토리는 만화로 소개되었고, 마침내 스웨덴에서 영어 버전의 무민 만화책이 발간되었다.

토베 얀손의 일생 동안 함께하며 작가로서의 영예도 안겨 준 무민 가족은 그녀와 그녀의 가족을 표현한 것이다. 주인공 무민트롤과 친구 리틀 마이는 작가의 자화상처럼 투영된 자신의 생각들이며, 무민파파와 마마는 토베 얀손과 함께해 준 부모님, 그리고 배경은 항상 어린 시절부터 보고 자라온 자연과 살아온 동네라고 한다. 그녀의 책을 보면 이것이 누구를 위한 책일까를 고민하게 된다. 마치 유명한 『어린 왕자』 이야기가 어린이부터 노인까지 다른 감흥을 선사하는 것과 비슷하다.

핀란드를 포함한 북유럽 사람들은 깊이 생각하는 습관이 있다. 한참을 움직이지 않는 고양이의 습성과 비슷하다고 생각한다. 그들은 신중하게 생각하고 아픈 경험을 되풀이하지 않기를 바란다. 아주 평범한 사람들이라도, 또 고등 교육을 받지 않은 사람들이라도 각자의 개성과 품격을 추구한다. 이런 면은 북유럽 사람들을 새침하거나 권위주의적으로 보이게 만드는 요소들이다. 그러나 그들의 속마음은 항상 분주하고 자신의 가치와 어울리는 일인가를 고민한다. 그들이 무의식 중에 하는 행동 중에는 타인을 자신과 동등한 사람으로 존중하는 것이 있다. 또 지난 아픔을 잊지 않고 다시 겪지 않기 위해 스스로를 끊임없이 돌이켜 본다. 토베 얀손의 일상을 살펴볼 때 얼마나 많은 인간적인 고뇌와 사람과 사람이 만나고 헤어지는 과정이 있었는지, 자연과 인간이 같이 살아가는 평화에 대한 갈망이 컸을지 짐작할 수 있다.

무민 그림은 선 드로잉같이 아주 단순하다. 핵심만을 강조한 외모

로 친근함과 함께 보는 이에게 편안하게 다가온다. 무민 시리즈는 그동안 약 9권의 이야기 책과 5권의 만화책을 남겼다. 1959년 서독에서 TV 애니메이션 시리즈로 처음 제작되었고, 1969년 일본에서도 방영되었다. 그 후 전 세계 많은 나라에

1950년대에 만들어진 무민 인형들.

서 TV, 영화, 뮤지컬로 무민을 제작했고 음반, 캐릭터, 무민파크, 박물관 등 많은 곳에서 사랑을 받았다. 캐릭터들의 대화는 담담하고, 과장하자면 억양도 일정할 정도로 감정 기복이 심하지 않다. 지나가며 한마디를 툭 던지는 식이다. 그러나 토베 얀손은 하고 싶은 이야기를 충분히 했다고 생각한다.

무민은 아빠인 무민파파, 엄마인 무민마마, 사랑스러운 아들 무민트롤, 여자 친구 스노크 메이든, 그 밖에 무민트롤과 함께 세상을 알아가는 여러 친구들과 이웃들이 숲 속의 무민 밸리에 모여 살며 만들어 가는 이야기다. 너무나 북유럽다운 계절과 자연환경, 무엇보다 북유럽의 마음으로 세상을 바라보고 살아가는 이야기가 아름답다. 어찌 보면 뜬금없는 호기심이나 중요하지 않은 질문 같은 이야기로 들릴 수도 있고, 당돌한 돌직구를 날리는 친구들로 보일 수도 있다. 하지만 북유럽과 익숙해지다 보면, 무민의 모습과 마음이 북유럽의 있는 그대로를 보여 주고자 고심한 흔적이라는 것을 알 수 있다.

소설가 로버트슨 데이비스Robertson Davies는 "어린이, 성인, 그리고 다시 한 번 노인들이 읽어야 하는 책이다"라고 무민에 대해 이야기했다. 그리고 여기에는 다른 이유가 있다. 무민 시리즈가 하나둘 더해지며 이야기는 아주 흥미롭게 발전했다. 인생의 여러 단계를 반영하는 듯한 모습이 보인 것이다. 초기 네 작품은 재미있고 아주 흥미롭게 어린 독자들에게 다가간다. 그다음 두 작품은 좀 더 복잡한 짜임새로 성인을 위한 것이다. 마지막 세 개의 작품은 인생의 중요한 갈림길을 암시하는 듯한 힐링의 이야기다. 토베 얀손은 스스로도 "내 책에는 점점 성숙해지는 인상을 주는 듯한 아주 명쾌한 대사들이 들어 있다"라고 고백했다. 그녀는 후일 제2차 세계대전에서 마주한 난민이나 전쟁 고아들의 모습도 무민에 영향을 주었다고 말했다.

무민 시리즈의 사랑스러운 캐릭터들.

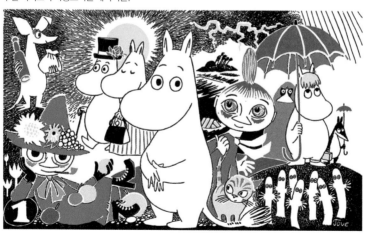

노르딕 소울

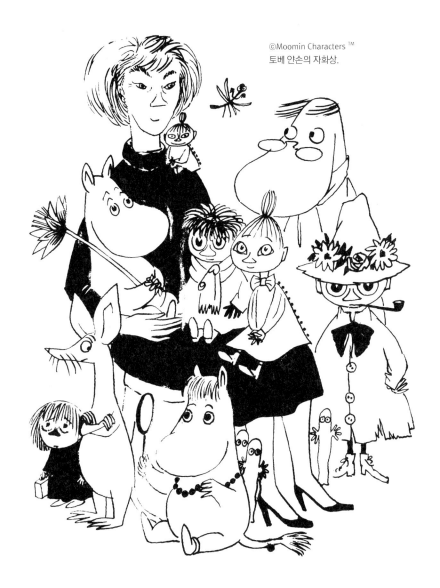

토베 얀손의 자화상.

127

무민의 이야기를 읽으며 공감을 느낀 독자들이 무척 많았을 것이다. 그들은 무민의 이야기에서 얻은 인생의 가치들을 지금도 공유하고 있다. 20세기 초 세계적 격변기의 혼란 속에서 토베 얀손이 다른 이들과 함께 지켜가고자 했던 인간의 가치들은 100년을 넘긴 오늘날에도 삶을 다시 생각하고자 할 때 떠오르는 말들이다. 다시 함께 느껴보자는 취지로 이곳에 소개한다. 무척 공감이 가는 내용만 발췌했다.

"인생을 어떻게 혼자 지내나보다는 어떻게 혼자 지낼 수 있는가를 생각하는 것이 중요하다."

"무언가를 믿기 위하여 그것이 꼭 사실일 필요는 없다."

"때때로 어떤 사람은 침묵하고 고독하고 싶어진다. 그것이 꼭 잘못된 것은 아니다."

"낯선 사람에게라도 언젠가 아주 큰 도움을 받을 때가 있다."

"안에 무엇이 들었는지 모르는 상자는 조심히 다뤄라."

"체벌만이 무엇을 고치는 방법은 아니다."

"그저 친구와 이야기하는 것이 좋은 해결책일 수 있다."

"적응만이 좋은 방법은 아니다."

"감정은 복잡한 것이고 언제나 옳은 것은 아니다."

"누구와 밤을 지내는가에 따라 무섭기도 하고 마법같이 재밌기도 하다."

"부자들은 때때로 무엇을 하라고 이야기한다. 그러나 호의는 가지고 있지 않다."

노르딕 소울

"우리보다 약자에 대한 의무는 누구나 가지고 있다."

"언제나 현실에 살아라."

"때로 모르는 것이 편하다."

"우연을 조심해라."

"자연과 함께 있는 한 심심하지 않다."

"수집을 하는 것이 소유를 하는 것보다 재미있다."

"아무리 힘이 없어도 화를 낼 자유는 있다."

"올바르게 대처만 한다면 아무리 슬픈 일도 그렇게 슬프지 않을 수 있다."

"대부분의 세상은 아름답다."

"특별한 행복을 위해서 특별한 계획을 할 필요는 없다."

"대부분의 끝은 또 다른 시작이다."

신뢰

Trust
Tillit
Tillid
Luottaa
Traust

수많은 변화에도 불구하고 **로얄 코펜하겐**이 지켜온 가치

오늘도 계속 이어지는 **이케아**의 상상

할아버지가 가지고 놀던 나의 장난감 **레고**

오늘의 행복을 위한 스스로의 믿음으로 만든 **아크네**

인간에 대한 북유럽의 가치들 중 신뢰를 빼놓을 수 없다. 서로가 서로를 존중하고 같은 인간으로서 삶을 영위하기 위해 가장 밑바닥에 놓여야 하는 가치라는 생각 때문이다. 사람들이 어울려 살아가는 데 서로 간의 신뢰는 중요하다. 북유럽 국가들이 서로의 신뢰가 상식처럼 굳어진 사회라는 데 더욱 부러움이 커진다. 2010년에 갤럽Gallup에서 조사한 세계 번영 지수Prosperity Index를 보면, 세부 조사에 대한 항목이 나온다. 각국의 신뢰에 관한 조사에서 74%의 노르웨이 사람들이 다른 사람을 신뢰한다고 답했다. 덴마크는 64%, 핀란드 60%, 스웨덴 56%의 순서다. 모두 최상위권이다. 그들이 신뢰하는 것은 자유, 정치, 종교, 언론 같은 사회의 시스템뿐 아니라 단순히 옆집의 낯선 사람, 버스에서 만난 이름 모를 외국인들까지도 아우른다. 처음 만난 낯선 사람을 믿는다는 것이 북유럽 사람들에게는 지극히 당연한 일이며 어떻게 그렇게 하지 않고 살 수 있는지 반문하기까지 한다.

스웨덴의 경제학자 안드레아스 베리Andreas Bergh는 북유럽 사람들이 서로를 믿는다는 것과 그것에는 어떤 좋은 점이 있는지 다음과 같이 설명했다. "대부분의 사람들에게 광범위하게 퍼져 있는 믿음은 사람들이 서로를 신뢰한다는 것이다. 그 신뢰는 서로 간의 상식을 존중하고, 서로 이야기했던 그대로 따르고, 매사에 정직하게 사는 것이다. 그 결과는 당신이 사람들을 믿어 준 만큼 당신에게 되돌아온다." 그는 신뢰에 대한 좋은 점은 두말할 필요도 없이 서로 쉽게 친해진다는 점이라고 강조한다. 서로에게 어떤 조건이나 규약을 요구할 필요도 없이, 심지어 서명 하나 없이 계약이 이루어질 수 있다고 이야기한다. 두 번째는 정

부나 사회에 대한 신뢰로 인해 간접적인 사회보장이 이루어진다는 것이다. 누구나 공평하게, 아무도 소외되는 사람이 없을 것이라는 보험 같은 관념으로 세금 정책이나 정부 주도의 정책들에 대해 소모적인 낭비가 줄어든다는 것이다.

북유럽 사람들은 정부나 국회의원에 관한 믿음이 절대적이다. 그렇지 않았다면 수십 년간 북유럽 복지 시스템이 작동될 수 없었을 것이고, 그 결과가 현재같지도 않았을 것이다. 어찌 보면 종교적 청념을 넘나드는 것 같은 공무원, 교사, 법률인, 의료인들을 볼 수 있다. 가족을 부양해야 하는 아버지로서 생활고에 시달려 국회의원을 그만두어야 하는 의원들이 당선 6개월 내 20%나 된다. 정부의 투명성에 관한 조사는 신뢰에 관한 조사와 거의 일치한다. 그들이 신뢰하는 정부이기에 50%를 넘나드는 세금을 평생 납부하는 것이고, 그 시스템은 오늘날에도 운영되고 있다.

스웨덴 인터넷 신문 『더 로칼The Local』에 실린 북유럽 세금 정책에 관한 기사를 보면 신뢰의 힘이 얼마나 큰지 잘 알 수 있다. 오늘날 북유럽의 풍요를 만든 것은 세금 정책과 사람들의 신뢰라고 단정한다. 신뢰가 쌓이기 위해서는 누구도 예외 없이 동등한 형편이라는 사실이 밑받침되어야 하고, 그것에서 평등한 기회, 자발적 책임감, 서로에 대한 존중이 나올 수 있다고 말한다. 실제로 북유럽에서 정치나 공무원은 봉사의 의무가 큰 직업으로, 강한 책임감과 사명감이 없으면 하기 힘든 일 중 하나다. 사람들의 신뢰가 사회와 국가로 이어지는 데에 기업 또한 예외일 수는 없다. 기업의 수익도 중요하지만, 그들의 전통, 사업의 초

기 목표, 사명감 등은 수십 년이 지나도 바뀌지 않았다. 그들의 수익을 사회에 기부하는 것은 오히려 당연하다는 분위기이고, 또 그것에 대해 자랑스러워한다.

서로를 믿는 분위기는 나도 경험한 바가 있다. 버스 정류장에 누군가 잃어버리고 간 시장바구니가 며칠이고 그 자리에 있는 것은 당연하고, 아내가 잃어버린 장갑을 누군가 근처 나뭇가지에 걸어 놓은 것을 다음해 봄이 되어서야 발견한 경우도 있다. 스케이트장과 골프장에서의 무인 요금 시스템 같은 것도 흔한 일이다. 북유럽인들의 이러한 습관은 20세기 초 해외 이민이 늘어났음에도 불구하고 계속되었다. '바보 스웨덴 사람Dumb Swedes'이라는 말은 미국 미네소타 주로 이주한 스웨덴 사람을 가리키는 말이었다. 북유럽에서 이주해 온 사람들은 모두 멍청하게 보일 정도로 고지식하게 살았다. 갤럽에서 미국의 모든 주를 대상으로 실시한 조사에서 신뢰할 수 있는 주들로 미네소타를 포함한 중북부의 주들이 상위를 차지했다. 북독일계, 북유럽계의 이민자가 많은 것이 하나의 요인일 것으로 추정된다.

신뢰를 이루는 것은 복잡한 계약이나 보험이 아니다. 아무리 신뢰를 갖기 위한 안전장치를 더해도 인간의 정직함이 나타나지 않는 한 이루어질 수 없다. 신뢰에 대한 의심은 자신의 정직함마저 의심하는 행위다. 결국 신뢰가 없다고 생각하는 것은 가장 솔직해야 할 자신에게조차 정직하지 않은 것이 아닌가 생각한다.

©Visit Finland

∨

수많은 변화에도 불구하고
로얄 코펜하겐이 지켜온 가치

우리가 살면서 기억해야 할 특별한 날들이 있다. 음식으로 그날들을 기억하고자 나는 전문 요리사 자격증을 취득했다. 그러다 보니 그릇이며 테이블 세팅에도 관심을 가지게 되었다. 디자이너로서 또 미니멀리스트로서 나의 관심은 언제나 단순한 것들을 향해 있지만, 전통과 결합된 디자인에는 학문적인 궁금함을 가지기도 한다.

서양의 식기들은 복잡하다. 재료나 생김새도 무척 다양하고 역사적 유행, 스타일, 계절, 음식 종류에 따라 여러 식기들을 갖추고 있는 집이 많다. 주부들의 꿈 중 하나가 여러 디자인의 식기들로 그릇장을 꽉 채우는 것이던 시절이 있었다. 식문화야말로 한 문화의 깊이를 보여 주는 것이란 생각이다. 문화는 발전하고 단절되지 않는다는 상식에도 불구하고 과거를 잊은 여러 문화를 우리는 가지고 있다. 한국의 도자기는 중국에서 영향을 받았으나 한국의 단순한 선과 색감, 때로는 재료를 섞는 여러 공법으로 한 시대를 넘어선 아름다움을 일구어 냈다. 이러한 기술은 일본에도 전해졌는데, 많은 한국의 도공들이 자의 반 타의 반

으로 기술을 전해 준 것이다. 하지만 그동안 우리만의 전통 기법을 보존하고 발전시키려는 노력은 광범위하게 이루어지지 않았던 것이 사실이다.

©Royal Copenhagen
로얄 코펜하겐의 로고.

　덴마크의 로얄 코펜하겐Royal Copenhagen이라는 브랜드는 한국에도 많이 알려져 있다. 1775년 설립 이후로 꾸준하게 전 세계 부엌을 채우던

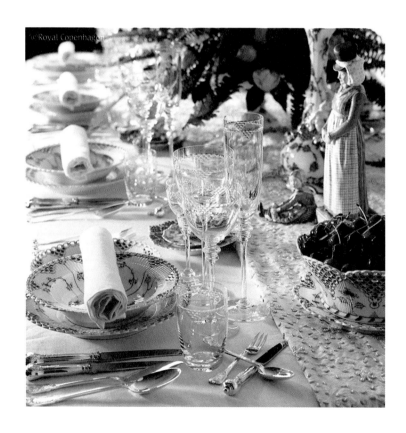

노르딕 소울

로얄 코펜하겐의 첫 번째 매장.

도자기 생산 회사다. 이 들에게 도자기의 아름다움을 전해 준 사람들은 17세기경 명나라와 청나라 사람들이었다. 당시 유럽 사람들의 눈에는 도자기 제조 기술도 놀라웠을 뿐더러 투명할 만큼

하얀 바탕 위에 색깔을 입힌 도자기는 상상을 초월하는 혁명이었다. 18세기에 들어와 그간의 축적된 기술로 그동안 수입에만 의존하던 도자기를 생산하는 꿈을 꾼 사람은 화학자였던 프란츠 하인리히 뮐러Frantz Heinrich Müller다. 덴마크의 크리스티안 7세Christian VII와 왕실의 협력으로 자금 지원과 함께 50년간 독점

로얄 코펜하겐의 플로라 다니카 시리즈.

생산을 약속받았다. 그는 우체국을 개조한 공방을 만들고 '플로라 다니카Flora Danica'를 생산했다. 이 제품에 이어 생산된 '블루 플루티드Blue Fluted'라는 청색 세로줄 무늬 장식의 그릇들은 현재에도 로얄 코펜하겐의 대표적인 시리즈다.

18세기는 후기 바로크 문화와 로코코가 예술에 영향을 미치던 시기다. 다소 권위적이던

로얄 코펜하겐의 블루 플루티드 시리즈의 컵.

바로크에 비해 로코코는 재미와 테마를 속에 숨겨 표현하는 친숙함이 있었고 일반인에게 좀 더 개방적이었다. 중국의 전통적인 문양들은 서양의 문화에 맞게 자연주의 무늬로 바뀌었고, 형태 또한 서양식으로 재탄생되었다. 로얄 코펜하겐의 진청색 꽃무늬 식기 시리즈가 오늘날 중국과 한국에서 인기를 얻는 현실은 문화의 전달과 발전 과정을 생각하면 참으로 아이러니하게 느껴진다. 이후 1884년에 예술 감독이었던 아놀드 크로그Arnold Krog는 일본의 도자기풍을 응용하여 신인상주의 스타일의 도자기를 만들기도 했다. 로얄 코펜하겐은 1851년 런던 세계 엑스포에서 수상한 후 1882년에 개인 기업으로 변경되었고, 1889년 파리에서 열린 세계 엑스포에서 대상을 받았다.

로얄 코펜하겐을 대표하는 디자인 요소 중 하나는 청색 무늬와 로코코 스타일이다. '블루 플루티드' 시리즈는 오랜 세월 동안 변치 않는 사랑을 받는 제품들이다. 화려한 색깔 중 왜 하필 청색인가라는 질문에는 제조 비용 때문이라고 해야 할 것이다. 다른 여러 색깔의 도지기를 생산하기 위해서는 여러 번의 굽는 과정을 거쳐야 했지만 청색의 경우에는 두 번만 구우면 색감이 잘 살아났다. 여기에 그들의 수공예 기술, 특히 시대적 특징인 정교함과 친숙함이 가미되었다. 과거 바로크 시대의 조각들은 재료들도 마찬가지였지만 덩어리의 무게감이 있었다. 조각을 옮겨서 다시 설치할 수도 없었고, 가구들의 경우도 그랬다. 그러나 로코코 디자인에서는 무게감이 주는 권위가 점점 없어지는 추세였고, 조각 분야에서는 새로운 재료를 찾았다. 그것이 자기porcelain다.

로얄 코펜하겐은 당시 식기 제품뿐 아니라 장식용 조각들도 생산했

©Mads Armgaard / visitdenmark.dk

©Royal Copenhagen

다. 일반인의 시각에서 보면, 아름답고 우아한 조각을 집 안에 장식용으로 가질 수 있는 것을 의미했고 장식용 조각에서 발전하여 화병, 주전자, 접시 등에서 그 아름다움을 뽐냈다. 단순하지만 강렬한 청색 무늬는 로얄 코펜하겐의 대표작이 되었고 'No. 1'이란 이름이 붙었다. 그 이후 240여 년간 사랑을 받고 있다.

산업 혁명의 시기는 모든 것이 새로웠다. 과거 선축 문화를 재현하는 빅토리아 시대가 열렸고, 그에 따라 로얄 코펜하겐도 새로운 시리즈를 내놓았다. 사람들의 식탁이나 가구가 바뀌고 그에 따라 식사 문화도

©Royal Copenhagen

노르딕 소울

바뀌었기 때문이다. 어떤 그릇에 음식을 담을 것인가라는 생각에서 더 발전하여 식사의 순서, 종류, 분위기에 따라 테이블 세팅을 달리 하는 상류 문화가 생겼다. 장식적이고 고급스러운 식기 세트가 '청색 무늬' 라는 이름으로 1888년 코펜하겐의 《북유럽 산업, 농업, 예술 박람회》에서 발표되었다. 1925년의 파리 박람회에서 로얄 코펜하겐이 대상을 다시 한 번 수상했음은 물론이고, 고대 이집트의 테마를 접목한 시리즈로 사람들을 놀라게 했다.

이 시기는 문화적으로 발전하고 새로운 시도들이 많이 등장한 시기라고 이야기할 수 있다. 그 이유로는 산업 혁명으로 인해 개인 간의 거리가 좁아진 것이 큰 역할을 했던 것으로 생각된다. 과거의 여행이 항구를 중심으로 이루어졌다면 이제는 도시와 문화의 중심지로 옮겨간 것이다. 그에 따라 보다 빠르게 뉴스와 문화가 전파될 수 있었고 그 영향력도 커졌다. 아르데코가 소개되었고 입체주의와 표현주의, 이집트 투탕카멘의 피라미드, 잉카의 도시들, 아즈텍 피라미드 문화 등이 큰 주목을 받았다. 이와는 달리 모더니즘이 생긴 시기이기도 하다. 스칸디나비아에서는 기능주의Fuctionalism라고도 불렸다. 이 기능주의는 후일

©Royal Copenhagen

포스트모더니즘Postmodernism으로 불리는 아방가르드의 상징이 되기도 했다. 이 시기에도 로얄 코펜하겐은 시대를 즐기며 성장했다. 산업 혁명 시대의 생산력을 증명하듯 청색 무늬 시리즈는 수많은 파생품을 만들어 냈다. 모든 고객들이 모두 다른 형태의 청색 무늬 시리즈를 구입할 수 있을 정도로 다양한 종류가 생산되었다. 하나의 컵에도 72개의 다른 버전이 있었고, 169가지의 소스용 병이 있을 정도였다.

로얄 코펜하겐은 문화 혁명기에 태어나 많은 변화를 겪었다. 사람들의 생각이 바뀌고 그동안 이어지던 생활 습관마저 큰 변화를 맞았다. 그럼에도 불구하고 수많은 식기 시리즈들, 다양한 스타일의 생산품 중에서 로얄 코펜하겐은 변치 않는 청색 무늬 장식과 품질을 유지했다. 로얄 코펜하겐은 아직도 몇 가지 그들만의 제조 전통을 고수한다. 디자인 스케치에서부터 시작하여 마지막 품질을 보증하는 철저한 공정이다. 제작자의 직인과 덴마크 왕가의 문양을 찍는 것으로 모든 공정은 끝난다. 브랜드를 만들고 240여 년간 지켜온 전통이다. 아무리 시대가 바뀌고 변화를 맞았어도 로얄 코펜하겐의 불변하는 전통 덕분에 사람들은 대를 이어 한 상품에 무한한 애정을 보내는 것이다.

로얄 코펜하겐이라는 브랜드의 예를 들며 사람들과의 신뢰를 이야기하고 있지만, 이 같은 브랜드들은 북유럽에서 한둘이 아니다. 그러나 지금

©Holger.Ellgaard
제조 공정은 제작자의 직인과 덴마크 왕가의 문양을 찍는 것에서 끝난다.

©Royal Copenhagen

로얄 코펜하겐의 식기를 택하는 것은
단순히 그릇을 구입하는 것이 아니라
덴마크의 역사와 디자인을 받아들이는 것이다.

이들이 지나온 길을 되돌아본다면 답답함을 느낄 수도 있다. 밖에서 무슨 일이 벌어지든 그저 매일 묵묵히 자기 자리를 지킨 기업들, 대량 생산으로 낮아진 가격에 대응하지 못하는 기업들, 왔다가 사라지는 유행의 흐름을 읽지도 못하고 대충 넘어가도 될 공정 하나 때문에 시장 경쟁력이 떨어진 기업들도 많다. 그러다가 다른 나라의 투자에 회사마저 존폐의 위협을 겪는 기업들도 있다.

북유럽 사람들이 외부에 눈을 돌리지 않은 것은 아니다. 그들도 유럽이나 미국의 자유시장경제를 잘 알고 있다. 길지 않았던 국가의 발전 과정에서 복지 시스템으로 인해 기업의 생존에 다소 나태하게 대처한 것들도 사실이지만, 북유럽 사람들의 사고에는 세계적인 기업이라던가 모든 시장을 제패한다는 사고는 존재하지 않는다. 좋은 상품으로 보답하고, 기업을 일구거나 노동을 하며 얻는 즐거움으로 만족하다 보니 다른 나라에서 많은 '따라쟁이'들이 생겼고 그들 간의 기술 격차는 점점 좁아지게 된 점, 소비자들의 구매 패턴이 오래 간직하기보다는 그저 한 번 소비하고 마는 것으로 바뀐 점들로 인해 북유럽 제품들이 예전 같은 절대 가치를 가지고 있지 않은 것도 사실이다. 이런 경향은 일부 제조업의 문제가 아니라 서비스업이나 그 외의 산업에서도 북유럽의 경쟁력을 떨어뜨리는 요인이었다.

스스로의 기술력과 경쟁력을 충분히 가지고 있음에도 세계에 알리고 경쟁하고 큰 프로젝트를 끌어오는 마케팅에서 많은 부족함이 있다는 사실도 잘 알고 있다. 그래서 북유럽 사람들은 여러 나라들과의 협업을 시행하고 있으며 자본주의 시스템과 마케팅 경쟁에서 살아남기

위해 다시 기지개를 펴고 있다. 그런데 참으로 아이러니한 일은 세계가 다시 북유럽으로 눈을 돌리고 있다는 사실이다. 자본주의의 종주국이라는 미국에서도 국민 복지라는 정책을 시험하고 있으며 국민의 기본적인 권리를 보장하는 데 복지 정책이 일부 필요하다는 것에 동의하고 있다. 무한 경쟁이나 자본에 의한 영향력 같은 당연한 흐름 속에서 함께 나누기 위해 일부 권리를 포기해야 한다는 생각이 다시 힘을 얻고 있다.

로얄 코펜하겐이 지켜온 고집스러운 전통은 마치 결말을 미리 알았던 것처럼 변한 적이 없다. 그들이 받았던 신뢰와 사랑에 보답이라도 하듯 지금도 발전된 청색 무늬 시리즈와 다양한 제품들을 생산하고 있다. "로얄 코펜하겐의 식기를 택하는 것은 단순히 그릇을 구입하는 것이 아니라 덴마크의 역사와 디자인을 받아들이는 것이다."

오늘도 계속 이어지는
이케아의 상상

이케아IKEA(Ingvar Kamprad Elmtaryd Agunnaryd)
는 '아군나뤼드 시의 엘름타뤼드 마을에 사
는 잉바르 캄프라드'의 약자다. 창업자 자신
을 소개하는 단어들로 회사 이름을 만든 것

©IKEA
이케아의 로고.

이다. 아프리카와 중남미 일부를 제외하고는 이케아의 문화를 모르는
나라들이 없을 정도로 잘 알려진 기업이다. 이케아는 가구 회사가 아니
다. 문화를 파는 기업이고, 사람들의 상식을 깬 도전을 지금도 계속하
는 혁신적인 회사다. 새롭게 바뀐다는 '혁신'이라는 단어에도 불구하고
창업자가 생각한 낮은 가격, 새로운 판매 방식, 문화와 연계된 상점 등
으로 꾸준한 신뢰를 받고 있다.

스몰란드Småland의 엘름홀트Älmhult 지역은 스웨덴 남쪽의 농촌 마을
이다. 1926년에 태어난 잉바르 캄프라드는 다섯 살 때부터 이웃들에게
성냥을 파는 장사를 시작했다. 몇 년이 지나지 않아 더 많은 수량을 구
매하면 더 저렴하다는 유통의 규칙을 알았고, 가격은 그대로면서도 좀

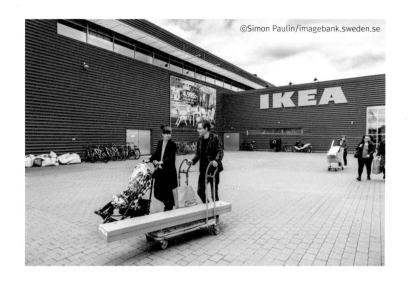
©Simon Paulin/imagebank.sweden.se

더 싸게 구입하고 수익을 유지할 수 있다는 단순한 원리를 깨달았다. 그는 십대 시절이던 1943년, 이케아라는 이름으로 우편 주문 사업을 시작했다. 대상은 필기류, 카드, 소품류들이었다. 이후 가구가 이케아의 판매 품목으로 들어왔고, 카탈로그가 제작되었다. 오늘날 유럽에서 왜 이케아의 카탈로그가 성경 다음으로 많이 보는 책인지, 왜 가구 부품들을 차곡차곡 넣어 박스로 파는지 알 수 있는 사실이다.

상점이 없는 상태에서 주문 판매를 먼저 시작했고, 그렇기에 사진과 설명이 잘 되어 있는 카탈로그는 필수였다. 우편으로 배달을 시작하고, 먼 곳으로 상품을 보내기 위해 부품들을 잘 정리해서 팔 수밖에 없었으며, 이것이 구매자가 직접 가구를 조립해야 하는 새로운 방식으로 남은 것이다. 잉바르 캄프라드는 자신이 가진 자원을 이용하는 사업을 원

이케아의 카탈로그.

했다. 거의 모든 북유럽 사람들이 그렇듯이 내가 잘할 수 있는 길을 택한 것이다. 스몰란드의 농부들은 농사일이 한가해지는 철이 되면 그들이 좋아하는 목공일을 시작한다. 나무를 다루는 데 익숙한 북유럽 사람들이 가구를 만드는 것은 어찌 보면 당연한 취미같이 여겨진다. 그들의 제품은 조립 전 포장하여 판매되었고 이케아만의 특징으로 디자인, 조립, 그리고 홍보를 택했다.

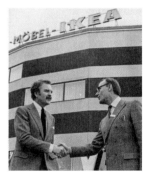

1953년 쇼룸이 세워진 지 오래지 않아 엘름훌트 지역에 이케아 매장이 처음 생겼다. 당시에 사람들은 우려했다. 도시도 아니고 작은 마을, 그것도 깊은 숲 속에 위치한 매장에 누가 찾아오

1965년 이케아의 두 번째 매장에서 매니저 한스 악스와 잉바르 캄프라드.

겠냐는 것이었다. 잉바르 캄프라드는 도시에 멋진 매장을 차릴 예산도 없었고 그가 신념으로 여겼던, 가능한 자원으로 할 수 있는 사업을 원했기에 추진될 수 있었다.

이케아의 장점은 낮은 가격과 훌륭한 디자인이다. 가격은 공급이 넘치거나 경쟁이 일어날 때 낮아지기 쉽다. 그러나 북유럽은 전통적으로 물자가 남아도는 곳이 아니다. 인구가 많지도 않아 유럽의 시장으로 매력도 없는 곳이었다. 그들은 그렇기에 절약하고 최소한의 자원만 활용하는 습관이 남아 있으며, 낮은 가격으로 접근하는 사업 방식이 신기했을 것이라 생각한다. 들어가는 재료나 인건비는 동일한데, 대량 생산과 제조 공정, 운반 및 포장 공정이 바뀌며 낮아진 가격을 혁명으로까지 생각했을 것이다.

첫 번째 매장은 찾아오는 사람들로 무척 붐볐다. 워낙 여행을 생활화하는 사람들이라 여행을 하는 기분으로 찾아와 좋은 디자인의 가구를 살 수 있었고 가격도 저렴해 호평을 받았다. 이케아가 한국에 소개되기 전에는 스스로 조립을 해야 한다는 방식이 소비자들의 반감을 얻기도 했지만, 북유럽에서는 오히려 재미를 주는 요소이기도 했다. 아이들을 동반하는 가족을 위해 그가 태어난 스몰란드의 이름을 딴 놀이 공간을 만들었고, 스스로 가져다 먹는 식당을 열었다. 소품과 액세서리, 커튼, 가전까지 생산하는 요즘의 이케아는 단순한 가구 판매를 넘어 인테리어와 생활 전반에 걸친 상품들을 생산하는 종합 생활용품 매장 같은 느낌이다.

이케아는 세계 48개국에서 380개가 넘는 매장을 운영하며, 매년 약

5억 명의 방문자들을 맞는다. 이케아가 생산하는 모든 제품, 수많은 부품들, 협업하는 다방면의 디자이너들, 각국의 생산지, 매년 세계 나무 소비량의 1%를 차지하는 목재 상품, 각종 부품들의 공급과 거미줄 같은 물류 시스템 등은 하나의 학문으로 이케아를 연구할 정도로 혁명적이다. 그럼에도 불구하고 북유럽에서 이케아는 전체 이케아 그룹의 한 부분일 뿐이다. 이카노IKANO 그룹은 이케아를 소유 관리하는 인터 이케아Inter IKEA 그룹과는 별개로 금융, 투자, 개발, 건설을 담당하는 그룹이다. 아파트 건설에도 참여하여 많은 아파트들이 이카노의 이름으로 팔린다. 미리 설치된 가전제품 및 설비들은 이케아 가구 라인과 가전제

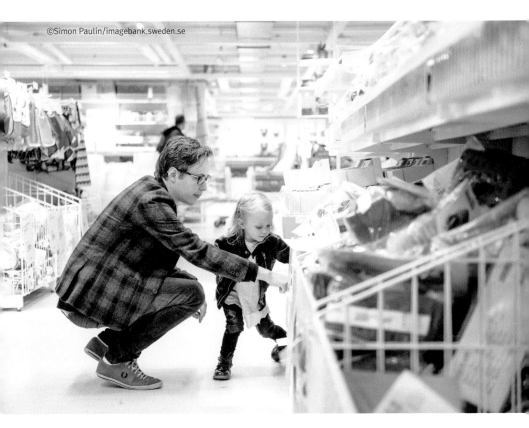

©Simon Paulin/imagebank.sweden.se

품, 생활 라인으로 설치되어 이케아의 갤러리를 보는 듯한 착각을 일으킨다.

잉바르가 생각한 사업의 끝이 어디인지 모를 정도로 이케아는 그 영역을 넓히고 있다. 그 이유 중 하나는 고객과의 유대를 소통의 이미지로 만들었기 때문이다. 좋은 상품을 싸게 공급하는 초기의 목표를 이루었고, 그것은 현재까지 변함이 없다. 그 후 다른 나라로 진출하며 초기 목표에 문화 판매 전략을 덧붙였다. 고객들에게 브랜드의 생각을 전달하여 같은 문화로 이어 줌으로써 친밀도를 높이려는 생각이었다.

전 세계 매장들은 가구뿐 아니라 생활 용품과 놀이 공간, 식당, 마켓, 문화 교실 등 관광객이 한 번쯤 들러야 하는 장터 분위기로 만들어졌다. 여기에 이어서 가전 제품, 인테리어 디자인, 주거 시설 및 설비 공급 등 사람의 생활에 밀접한 모든 것들에 관여하는 느낌이다. 서양에서 독립 생활을 시작하는 사회 초년생들에게는 자신의 가구를 고를 때 이케아인가 아닌가라는 기준이 존재하고, 원하는 가구나 생활용품을 고르기 전 우선 이케아를 보고 영감을 얻으며 자신의 생각을 현실로 만들수 있는지 생각하기도 한다. 전문 디자이너나 인테리어에 관심 있는 사람이 아니라면 어렵기만 한 공간 구성에 대한 답을 이미 속시원히 해결해 놓은 곳이 이케아이기 때문이다. 40평방미터가 되지 않는 작은 집부터 100평방미터가 넘는 큰 거실까지 이케아의 디자이너들이 북유럽의 감각을 현지에 맞게 실제로 재현해 놓은 갤러리들은 신상품과 색상의 잔치와 같다.

아직까지 경영에 참여하고 있는 창업자 잉바르 캄프라드는 "고

노르딕 소울

©IKEA

©IKEA

객에게 유익한 것이 결국엔 우리에게 유익한 것이다"라고 이야기한다. 이케아의 그룹 구조는 세상에 알려져 있지 않다. 주식회사라는 구조로 회사가 운영되는 것이 아니기에 기업 공개의 의무가 없기 때문이다. 이에 많은 사람들은 구두쇠라거나 탈세를 의심하는 사람들도 있다. 최근 그가 밝힌 주식회사로 전환하지 않는 이유는 그의 생각과 철학을 확실히 지키기 위해서라고 한다. 이미 세계의 부호들 순위 안에 들어가는 그가 가장 지키고 싶은 것은 그의 철학이었다. 더 싸게 공급하고, 디자인에 신경을 쓰며, 생활에 친숙한 상품을 제공한다는 생각을 끝까지 지키기 위해 주주들의 영향에 휘둘릴 수 있는 주식회사보다 개인 회사를 고집한 것이다.

이케아는 매년 트렌드를 이끌 컬렉션을 발표한다. 수많은 디자이너와의 협업이 이미 익숙한 이케아는 제품 디자인 분야를 넘어 기능, 소재, 색상, 가능성 등의 영역으로까지 역할을 넓히고 있다. 이케아의 많은 상품들은 이미 디자이너의 손길을 거친 것들이다. 다양한 색상이나 소재를 통해 북유럽 디자인을 직접적으로 노출시키고 있다. 동양이나 남미의 고유 디자인이 이케아에서 소개된다고 해도 이미 북유럽 디자이너의 눈으로 한 번 걸러진 것들이다. 그렇기에 정통성과는 거리가 멀다. 고유한 창작이나 전통을 이야기하기에 이케아는 많이 부족하다.

한편으로 이케아의 본연의 목적은 누구나 쓰기 쉽고 저렴한 가구를 만드는 것이었다. 그럼에도 불구하고 북유럽 디자인을 이용한 평범한 가구다. 세계 어디서나 북유럽 디자인을 접하고 사용할 수 있게 된 데에는 이케아의 공이 가장 클 것이다. 같은 서양 문화여도 멀게 느껴졌

던 북유럽 디자인을 미국의 가정으로 가져다주었고, 북유럽 문화권의 식기와 침구들을 동양으로 이끌었다. 잉바르 캄프라드가 상상했던 이케아의 미래가 어디까지 이어질지 궁금해진다. 이케아를 세계의 모든 사람들이 한 번쯤 경험해 보았다면, 또 이것이 그가 상상한 계획이라면 그는 욕심쟁이였음이 틀림없다.

∨

할아버지가 가지고 놀던 나의 장난감
레고

모바일이나 컴퓨터 게임이 여가 시간을 채워 주는 시대를 맞았다. 그렇다고 트렌드나 문화의 변화를 마치 추억이 없어지고 감성마저 사라지는 상실이라고 생각하지는 않는다. 이 현상은 아마도 인류가 태어나면서부터 겪은 변화임을 잘 알고 있기 때문이다. 과거와 조금 다른 것이 있다면, 그때는 상상조차 하지 못하던 것들이 출현했다는 놀라움 정도일 것이다.

내가 어릴 적 접했던 먹거리나 장난감들은 요즘에는 찾기가 힘들다. 부모님이나 그 전 세대들도 그렇게 느끼며 살았을 테지만, 산업 혁명 이후 대량 생산과 기술의 급속한 발전으로 과거 수백 년간에 걸친 인류의 변화가 요즘에는 수개월 동안 이루어질 정도로 빠르게 변하고 있다. 특히 한국은 수백 년에 걸쳐 이루어진 서양 문화나 경제 발전을 수십 년 안에 따라잡았다. 서양에서는 할아버지의 손때가 묻은 물건들을 아들, 손자에 이르기까지 사용할 수 있는 데 반해 한국에서는 공이나 줄넘기 같은 것들을 제외하면 그저 먼 나라 이야기일 뿐이다. 그나마 장

난감으로 오감을 느끼며 노는 아이들을 칭찬해 주어야 할 정도로 한국의 놀이 문화는 빠르게 바뀌었다.

북유럽의 교육은 무척 개방적이고 자유롭지만 사실 엄격한 책임과 신뢰를 바탕으로 한다. 스칸디나비아의 엄마들을 가리키는 '스칸디맘'이라는 신조어는 영국에서 시작되었다. 스칸디나비아의 부모들이 어떻게 자녀들을 교육하는가에 대한 답을 10가지로 적고 이를 신문에 기사화하면서 그 용어를 쓰기 시작했다. 정작 북유럽 사람들은 이 같은 사실을 모르지만, 내용을 들으면 "아하, 그렇긴 하지"라는 반응이다. 그중 하나는 레고를 사 주라는 것이다. 북유럽에서 레고는 평범한 장난감이 아니다. 아버지, 할아버지가 가지고 놀던 장난감이고 그때의 그 조각들이 최신형 모델과 정확하게 들어맞는다. 레고는, 아니 레고뿐 아니라 북유럽의 모든 장난감은 자연 친화적이고 정밀함을 자랑한다. 색상, 디자인, 크기, 내구성 무엇 하나 부족하지 않은, 한마디로 '그냥 쓰다 버리는' 장난감이 아니다.

개성이나 문화, 트렌드가 바뀌어도 그 줄기를 유지하는 것이 고급 문화라고 생각한다. 사람의 생각은 개인의 개성만큼이나 다르다. 그러한 다양성이라 하더라도, 그리고 아무리 흐름이 바뀌고 더 좋은 것들이 쏟아져 나와도 대중의 경험과 기억을 통해 하나의 제품이나 문화를 즐기려는 공감대가 형성된다. 개인의 다양성에도 불구하고 이루어진 공감대를 위해 기업은 이익을 떠나 생존을 걸 만큼 책임감을 가져야 한다. 그것이 창업자나 회사의 목표이고 약속이다. 회사가 존재하는 이유이기도 하다. 이런 회사의 본분을 레고뿐 아니라 북유럽 회사들은 잘

©Arto Alanenpaa

알고 있다. 작은 규모로 시작할수록 상품의 특징이 강할수록 고객에게 받은 사랑을 가슴 깊이 새기기 마련이다. 이것이 고객의 신뢰이고 그 무엇과도 바꿀 수 없는 기업의 양심이다.

이런 마음은 초기 레고의 정신을 잠시 잊고 큰 욕심으로 소비자를 사로잡으려 했던 레고의 반성 안에서도 찾을 수 있다. 레고는 잃어버렸던 친구같이 먼 길을 돌아 다시 우리 곁으로 돌아왔다. 그 친구는 쑥스러움에 피곤한 얼굴로 서 있지만 손에는 창업자 올레 키르크 크리스티안센Ole Kirk Kristiansen이 만든 70년 전의 레고 블록을 들고 같이 놀자며 기다리고 있다. 할아버지가 가지고 놀던 그때 그 블록이다. 레고는 첫 제품을 만들면서 어린이의 창의성과 품질에 관한 원칙을 세웠다. 그 후 레고는 여러 사업과 확장을 거치면서도 그들의 원칙은 손대지 않았다. 특히 규격이나 색상, 디테일 같은 품질과 사업 초기의 원칙들을 지키며 70여 년이라는 긴 시간 동안 신뢰를 받았다.

2014년에 발표한 〈레고 무비The Lego Movie〉는 레고의 부활을 알리는

레고의 창업자 올레 키르크 크리스티안센.

신호탄이었다. 레고에 조금이라도 관심이 있다면 덴마크의 작은 마을에서 레고가 만들어진 사실은 알고 있을 것이다. 장난감계에 돌풍을 일으키며 수십 년간 변함없이 성장하던 레고는 21세기 초 파산 직전까지 몰리

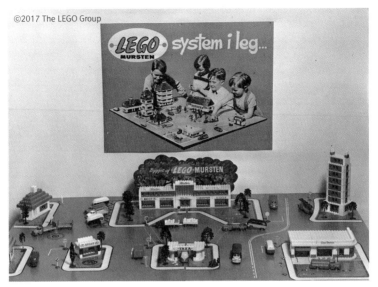

1955년의 레고 시리즈.

는 위기를 맞았다. 레고는 그동안 묵묵히 걸어온 길을 잠시 잊고 급변하는 자본주의 트렌드에 맞춰 대응 방식을 정했다. 미국식 놀이동산이나 변신 가능한 장난감 등 화려함과 기업 확장을 통해 이 상황에 대처했다. 결과적으로 반응은 냉담했고, 다시 레고만의 북유럽 정신으로 돌아갈 수밖에 없었다. 작은 회사에서 큰 회사까지 모두 경험한 레고는 다시 시작하는 마음으로 뻘쭘하게 우리 앞에 섰다. 무너져 가던 회사가 사람들의 신뢰를 다시 찾을 수 있었던 이유에 대해서는 그동안 무슨 일이 있었는지보다 얼마나 순수하였나를 사람들이 기억한 결과라고 생각한다. 덩치와 말투가 초기 레고의 것이 아닐 만큼 크게 바뀌었던 시절

에도 마음만큼은 순수했던 것이 그 이유라고 느낀다.

레고는 1916년 덴마크의 빌룬드Billund 지역에서 목수였던 올레 키르크 크리스티안센이 만든 공방이었다. 가구 제작과 주택 건축이 주업이었으나 대공황이 닥치자 줄어든 일거리를 메꾸고자 나무로 작은 가구들과 집 모양 장식품을 만들기 시작했다. 이것에서 영감을 얻은 크리스티안센은 본격적인 나무 장난감 제작에 몰두했다. 초기 제품들은 돼지 저금통, 자동차와 트럭, 그리고 축소한 집 모형들이었다. 1934년 덴마크어로 'leg godt'('재미있게 놀자'라는 의미)의 준말인 'Lego'로 회사 이름을 정하고, 1949년에 마침내 레고 블록을 특허화했다.

사실 레고 블록은 하루아침에 만들어진 것이 아니다. 창업자 크리스티안센은 대공황 시기에 장난감을 만들며, 자투리 나무 조각들을 모아 놓고 있었다. 요요 장난감을 만들고 남은 동그란 나무토막을 가지고 트랙터를 만들어 판 일도 있었고, 그 당시 유행하던 나무 블록을 만든 일도 있었다. 그러다가 자꾸 쓰러지는 블록에 홈을 만들어서 보강을 했다. 연결된 블록은 훨씬 크고 강한 조립을 가능하게 해 주었다. 이 블록을 연구하여 유명한 '2x4 스터드stud'가 나오게 되었다. 특허를 받을 무렵에는 나무 재질도 플라스틱의 일종인 초산섬유소Cellulose acetate로 바뀌었다.

그 후 1951년 '타운 플랜Town Plan'이라는 시스템 블록을 개발하고, 1963년에 좀 더 안정적인 ABS 플라스틱으로 소재를 바꾸었다. 1968년에는 빌룬드에 레고 랜드 파크를 열었다. 첫해 60만 명이 넘는 관람객 수를 기록한 레고 랜드는 레고로 만들어진 실물 크기의 모형들과 탈것

들이 어우러진 테마파크였고, 이에 힘입어 1968년에만 1,800만 세트가 팔렸다. 이후 레고는 무서운 기세로 급성장했다. 1969년에 두 배가 크다는 의미의 '듀플로Duplo' 시리즈가 개발되었고, 1975년부터 기어와 모터, 전자 장비가 추가된 움직이는 레고 시리즈가 나왔다. 1988년부터 시작된 레고 월드컵은 매년 새로운 시리즈와 규모를 갱신했고, 1992년 40만 개가 넘는 레고 블록을 이용한 5미터 높이의 성과 500미터가 넘는 길이의 철로가 기네스북 기록에 올라가기도 했다.

레고가 하락세로 들어선 1992년까지 레고는 많은 테마파크와 레고랜드, 디스커버리 센터 같은 홍보 시설, 그리고 무엇보다 끝도 없이 새로운 시리즈를 내놓은 생산 라인과 로열티에 투자했다. 그러나 소비자

레고로 쌓은 탑은 기네스북 기록에 올라가기도 했다.

의 취향 변화와 컴퓨터를 주축으로 한 각종 게임 기기들이 인기를 끌면서 전통적인 장난감들은 외면을 받았다. 이미 큰 덩치로 성장한 레고는 높은 관리 비용과 매출 부진이라는 악순환에 들어갔다. 2004년에 회사는 1억 7천만 파운드(한화 약 2,400억 원)의 적자를 기록했고 마케팅 담당 부사장 마즈 니퍼Mads Nipper는 후일 거의 파산 일보 직전까지 갔다고 회고하고 있다. 그는 "시대의 변화를 충분히 따라가지 못했으며, 어린이들의 놀 시간이 갈수록 적어진다는 사실도 몰랐다. 서구의 시장은 점점 작아졌고 그것은 장난감 인구의 감소를 의미했다. 한마디로 어린이들의 관심을 받는 데 실패했고, 우리 회사가 알맞은 규모의 회사가 되도록 크기부터 줄여야 했다"고 회고했다. 마침내 창업자의 손자인 키엘 키르크 크리스티안센Kjeld Kirk Kristiansen이 경영에서 물러나고, 가족이 아닌 전문 경영인 외르겐 비 크누드스토르프Jørgen Vig Knudstorp가 새롭게 경영을 맡았다.

36세의 새 경영자 크누드스토르프는 레고의 기본 정신으로 돌아가자는 개혁을 일으켰다. '턴어라운드 플랜Turn-around Plan'이라고 불린 이 변화는 끝없이 조합이 가능한 레고 블록의 초기 아이디어로 돌아가 모든 기본 블록들을 효과적으로 활용하고 시리즈 간의 조합도 가능한 레고의 기본 정신으로 제품의 초점을 바꾸자는 내용이다. 생산비 절감뿐 아니라 결국 레고만의 가장 강한 매력인 창조적인 완구로 제자리를 찾게 된 것이다.

집을 짓는다는 주제는 함께 놀아 주는 부모의 추억까지 불러일으키며 자극을 주었다. 또한 완성된 결과물을 보여 주고 싶은 사용자의 마

음과 아이디어를 최대한 받아들이는 자세로 다시 제자리를 찾았다. 마인드 스톰스, 레고 팩토리, 브릭페스트 등이 꾸준히 소비자의 마음을 열고 있는 레고의 창구다.

새로운 변화만큼 스스로 고통을 감수하는 노력도 주저하지 않았다. 인력, 생산 라인과 공장, 부품 등의 감축뿐 아니라 블록 제품 외에 벌여 놓았던 여러 사업들에 대한 대대적인 정리도 단행했다. 라이센스 등의 권리만 남겨둔 채 테마파크, 비디오 게임 등의 다른 분야 운영권을 전문적인 기업에 넘기고 내실을 강화한 것도 하나의 해결책이었다. 크누드스토르프의 '턴어라운드 플랜'은 현재까지 성공 가도를 달리고 있다. 2007년 대비 2013년 매출도 5배 이상을 기록했다. 순이익만 따진다면 장난감 업계 1위인 바비 인형의 마텔사보다도 앞서는 수치다. 그 이후

레고 본사는 여전히 창업자의 고향 마을인 빌룬드에 있다.

©2017 The LEGO Group

에도 레고사의 매출 보고서에 따르면, 2014년에 전년 대비 13%, 2015년에는 25% 성장을 이루었다. 여러 세계적인 기업들은 크누드스토르프의 경영 전략을 연구하고 따라 하기에 열을 올리고 있다.

레고는 여전히 창업자의 고향 마을인 빌룬드에 자리 잡고 있다. 그곳에는 아이들의 꿈의 낙원 레고 랜드도 함께 있어 완전한 레고의 도시다. 그곳에서 일하는 최고 경영자 크누드스토르프의 사무실은 레고 블록으로 둘러싸여 있다. 딱딱한 비즈니스 명함 대신 그와 회사 경영진들은 작은 레고 블록들이 담긴 패키지를 회사의 얼굴로 전달하기 시작했다. 빌룬드에서 목수였던 크리스티안센이 자녀들을 위해 열심히 나무를 깎아 만들던 처음의 모습으로 돌아가려 한 것이다.

만들고 또 만들어도 새로운 아이디어가 생각나고, 다른 블록으로 더 연결해서 달라지게 하고 싶고, 심지어 어른이 되어서도 가지고 놀고 싶은 장난감이 레고의 모습이고 레고의 강력한 힘이었음을 다시금 깨달은 것이다. 레고의 기본 조각들은 단순하다. 아이들의 마음처럼 단순해 보이지만 끝없는 연결성으로 예측할 수 없는 상상의 모습을 만들어 낸다. 이것은 아이들의 한없이 자라나는 상상력과 같다. 늘 단순하고 순수한 동기로 시작해 그 동기에만 최선을 다해 개발하여 결국은 모두에게 신뢰감을 받는 북유럽 제품들은 꼭 레고의 모습과 닮았다. 한때 방황을 겪다가 다시 마음을 추스르고, 빌룬드 마을 목수 아저씨가 만들어 주는 레고로 돌아와 주었으니 얼마나 다행인지 모른다.

〈레고 무비〉나 게임의 흥행 속에서도 이제는 크게 흥분하지 않는다. 오히려 장난감 가게에는 기본 블록만 담아서 파는 레고가 더 인기를 끌

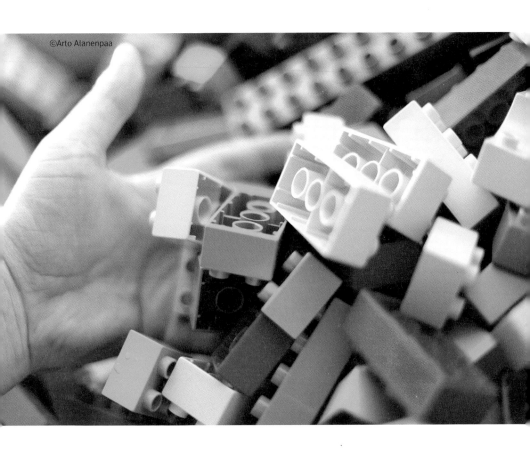
©Arto Alanenpaa

고 있다. 어린 시절 레고의 추억을 가진 부모들은 비디오 게임을 치우고 아이와 함께 레고를 다시 만지고 있다. 북유럽의 마음을 가지고 다시 자신의 진정한 매력을 찾은 레고를 보면서 부디 북유럽의 기업들이 조금은 둔해 보이고 조금은 답답해 보인다 해도 사람과 자연을 아끼는 북유럽의 모습으로 남기를 바라는 마음이다.

노르딕 소울

∨

오늘의 행복을 위한
스스로의 믿음으로 만든
아크네

아크네 스튜디오는 1997년에 세워진 회사다. 막 성년을 맞은 아크네는 청바지 제조사로 출발하여 패션과 액세서리로 범위를 넓혔다. 정확히 이야기하자면 패션 회사로 범위를 줄였다는 것이 더 맞는 말이다. 미국에 있을 때 할리우드 스타나 아이돌들이 입는 빨간색 스티치 청바지를 보았고, 스웨덴에서 그것이 아크네 청바지임을 알았다. 신문이며 잡지에 아크네의 창업자 이야기가 실릴 때마다 나는 무척 관심을 두고 읽었다. 창업자인 요니 요한손Jonny Johansson이 장난삼아 만든 브랜드라는 이야기를 읽고 그에게 관심이 생겼기 때문이다.

시대가 너무 빨리 변했다. 전통적 사고로는 이해할 수도 없고 이해해도 안 되는 사업들이 유행처럼 번지고 있다. 닷컴Dot com이라는 웹사이트의 붐이 1990년대에 시작되었는데, 전통적인 사업가들은 웹사이트에서 어떻게 수익이 발생하는지 이해할 수 없었다. 많은 사람들이 모이니까 광고비 몇 푼 받겠지 하는 생각은 야후나 구글의 천문학적인 수익 앞에서 입을 다물 수밖에 없었다. 사업을, 그러니까 자본을 대고 인

력을 고용하여 열심히, 그것도 아주 열심히 제품을 생산하고 시장에 파는 개념으로 일생을 살아온 사업가들은 아이디어를 모아 투자자에게 투자를 받고 결과를 도출하는 투자 형식의 사업을 도박으로 취급했다. 누군가의 표현을 빌리자면 매 주문마다 목숨을 거는 마음으로 밤낮없이 일을 하는 것이 사업이란 사고가 머리에 박혀 있었던 것이다. 아이디어와 창의성이 사업의 주요한 요건이 되었고, 지금도 주위를 돌아보면 급성장한 회사의 대부분은 제조업이 아닌 아이디어를 바탕으로 하는 서비스업이다. 사업은 재미있어야 하고, 그것을 위해선 자신이 좋아해야 한다. 인력의 효율성은 인력의 집중도, 애정, 창의력에서 나온다고 생각한다. 그렇기에 회사는 편해야 하고, 누가 누구를 가르치며 명령하던 시절은 지났다.

아크네의 요니 요한손은 자신이 정말 살고 싶은 길을 걷고 있다. 밴드의 일원이던 요니 요한손은 더 큰 도시에서 음악을 하고 싶어 스웨

©Acne Studios
아크네를 만든 요니 요한손.

Acne Studios

덴 스톡홀름으로 왔다. 디자인에도 관심을 가지고 있던 그는 1996년 토마스 스코깅과 함께 아크네 스튜디오Acne Studios를 설립했다. 같이 참여한 동료들로는 다비드 올손David Olsson과 빅토르 프레스Victor Press가 있다. 요니 요한손을 제외한 동료들은 모두 그래픽 디자이너였고, '새로운 표현을 만드는 꿈Ambition to Create Novel Expression'이라는 문구를 줄인 '아크네Acne'로 회사 이름을 만들었다. 회사 이름 그대로 요니 요한손과 토마스 스코깅은 디자인에 관한 새로운 시도를 하고 싶었다. 그들은 초기에 와이레드Whyred나 제이 린드버그J. Lindeberg(스웨덴 패션 회사) 같은 스웨덴 회사로부터 일을 받았다. 그들은 일에 대한 사고가 아주 개방적이었다. 다비드 올손은 당시를 회상하며 고백했는데, "우리들은 서로 다른 곳에서 자랐고, 그 당시는 누가 뭘 시작하자고 하면 그냥 돌진하는 때였다. 그리고 이런 일들이 아크네 스튜디오가 먼 항해를 떠날 수 있었던 시발점이었다."

북유럽에서 창업은 너무나 당연한 문화다. 자본도 중요하지만 그보다 아이디어와 열정으로 시작하는 사업들이 대부분이다. 21세기에 세워진 큰 기업들의 경우는 대부분 소규모 창업에서 시작된 곳이 많다. 이런 소규모 창업에서 가장 중요한 점은 창의성이다. 사람을 상대로 하는 접근과 새로운 것을 예측하고 실제 서비스로 이루어지는 상상은 모두 창의성을 바탕으로 한다. 아크네 스튜디오는 디자이너들과 뮤지션이 모인 회사였기 때문에 수많은 사업 아이디어와 시도가 가능했을 수

도 있다. 그러나 단지 디자이너들이 모였기에 창의성이 높았다고 생각
하기보다는 그들의 가치가 실수와 실패를 경험으로 생각하고 열정을
다하는 유연성에 있다는 것에서 의미를 찾고 싶다.

그들이 모두 계산기를 두드리며 투자비와 손실액을 따지고 있었다
면 결과가 어땠을까? 디자인 회사에서 접대와 홍보에만 집중했다면 새
로운 아이디어가 나올 수 있었을까 생각하게 한다. 패션에도 일가견이
있던 요니 요한손은 엉뚱한 아이디어를 내놓았다. 현실주의자이고 즐
거운 일을 우선시하던 그가 내놓은 아이디어는 의류였다. 디자인 회사
가 자신들의 이미지를 만들고 표현하는 데 평범한 의류만큼 좋은 것이
없다고 생각했고, 그것도 항상 입고 가까이에 두는 청바지를 떠올렸다.
알다시피 청바지 시장은 포화 상태를 넘은 지가 이미 오래고, 저가에서
부터 고가의 시장까지 넘쳐나는 신상품으로 헤아릴 수 없는 브랜드들

©Acne Studios
1997년에 만든
아크네의 청바지.

이 난립하고 있었다.

요니 요한손은 단순한 디자인과 라인을 강조한 빨간 스티치를 넣은 청바지를 제작했다. 100벌을 생산하여 주위 친구들과 가족, 동료들에게 나누어 주었다. 요니 요한손과 동료들은 그들의 아이디어와 상품성을 그렇게 시험해 보고 싶었던 것이다. 결과는 대성공이었다. 패션 커뮤니티에서도 그들의 청바지를 찾기 시작했다. 창업자 중 한 사람인 토마스 스코깅은 "우리는 단지 창의성으로 움직였고, 우리 모두 전문가가 아니었다"라고 회고했다. 아크네의 철학은 어느 프로젝트가 성공할지, 어느 것이 실패할지는 오직 사람들에게 달려 있다는 것이다. 그래서 보다 중요한 목표는 형식적이거나 텔레비전 마케팅 같은 전통적인 방법으로는 도달할 수 없다고 판단했다. 멋진 모델이나 마케팅으로도 성공은 확신할 수 없으며, 넷플릭스^{Netflix}가 틈새시장을 찾았듯 그동안 존재

©Acne Studios

하지 않았던 수요를 스스로 만드는 것이 해결책이라고 생각했다. 아크네의 방법은 예측 가능한 트렌드를 넘어서는 것이었다.

아크네는 그 후 파리, 런던, 뉴욕, 로스앤젤레스, 앤트워프, 도쿄에 매장을 열고 종합 패션 브랜드로 발전했다. 아크네의 발전은 사업적으로도 훌륭한 결과를 낳은 것이지만, 요니 요한손의 생각은 달랐다. 아크네 스튜디오에서 아크네를 분리시켜 패션 브랜드로 남기고 다시 디자인에 관련된 프로젝트를 시작한 것이다. 매년 1,400억 원이 넘는 매출을 올리는 회사도 그들에게는 하나의 프로젝트였을 뿐이다. 매사에 신중함을 더하는 조심스러운 경영자의 입장에서 보면 아크네는 그저 운 좋은 회사에 불과하다. 언론에서도 힘들이지 않은 기업이란 이야기를 하곤 한다. 그러나 진정한 유연성은 창조의 근본이라고 생각한다. 유연성은 회사의 분위기와 인력의 자율성에서 나온다. 스스로 무엇인가를 더 해 보고 싶은 분위기, 이 일은 정말 보람될 것이라는 생각으로 프로젝트에 임한다면 창의성이 생길 수밖에 없다.

요니 요한손은 아크네 프로젝트와는 별개로 게임, 잡지, 광고, 사진 등의 프로젝트에 관여하고 있다. 최근 시작한 컨설팅 프로젝트는 스웨덴 사회민주당, 가구 전시회, 독립영화 등에 제공되었다. 토마스 스코깅은 이렇게 회고한다. "우리들이 모여서 모든 것을 하겠다고 했을 때, 사실 아는 것이 아무것도 없었다. 그런데 우리는 우리가 좋아한다면 사람들도 좋아할 것이란 믿음이 있었다. 이것이 아크네의 핵심이다." 다비드 올손은 우리가 얼마나 멀리 갈 수 있는지 한번 보자고 이야기하며 "아크네의 목표같이……"라고 덧붙인다.

ACNE PAPER

©Daniel Jackson

아크네에서 발행하는 〈아크네 페이퍼〉. 유명 사진작가들의 작품으로 매번 표지를 장식해 소장하고 싶은 잡지로 손꼽힌다.

아크네는 그들의 고객 명단에 BMW, 에비앙Evian, 마가신 3Magasin 3, 아우디Audi, 이케아를 추가했다. 그리고 영화도 추가되었다. 아크네는 두 개의 영역으로 움직인다. 하나는 예술이고 다른 하나는 산업이다. 마치 나이키와 애플이 그랬던 것처럼 말이다. 모든 프로젝트는 창의성과 수익성을 바탕으로 이루어진다. 어느 한쪽으로 치우침이 없어야 하고 모두 아크네 스튜디오를 움직여야 한다. 가장 중요한 것은 상업적 현실과 창의성 사이의 중심 잡기가 아닐까 생각한다. 요니 요한손은 "나는 패션에 관해 교육을 받은 적이 없다. 모든 과정은 배우고, 시도하고, 실패하는 과정이었을 뿐이다. 이 점에서 나는 패션에 대해 아주 솔

©Acne Studios
요니 요한손의 11살 아들인 프라세 요한손Frasse Johansson이 등장한 2015년 아크네 여성 의류 광고.

직한 감정이다. 지금 이 순간, 내 인생에서 내 일을 하는 바로 지금이 가장 중요하다'라고 이야기했다.

아크네의 작업은 모두 즐거움이다. 그들은 시도하는 것에서 행복을 얻는다. 그렇지 않으면 시도조차 하지 않는다. 어마어마한 수익도 그것의 일부분일 뿐이다. 아크네 스튜디오는 시각 디자인에 관한 모든 것을 하는 회사로 보인다. 그들이 보기에 모든 것이 재미있을 것 같아서다. 다른 사람이 생각하는 관점을 다르게 보고 싶어 하기 때문이기도 하다. 아크네는 북유럽의 창업에 관한 교과서 같은 회사다. 요즘 어떻게 회사들이 설립되고 성장하는지, 그리고 무슨 일을 더 하려고 하는지 보여주는 회사다. 전통적인 기업과 다르게 성장하는 현대적인 기업이 많아질수록 사람들의 사고는 변해 간다는 신호다. 지금 이 순간에도 자신들의 즐거움과 믿음을 위해 열정을 불태우며 새로 태어나는 북유럽 회사들이 궁금해진다.

자연

Nature
Natur
Luonto
Eðli

자유롭게 자연에서 뛰노는 **말괄량이 삐삐**

핀란드와 따로 생각할 수 없는 **알바 알토**, 그리고 **스툴 60**

2등의 반란, **일마리 타피오바라**의 도무스 체어

아름다운 야생화를 모티프로 삼을 수 없었던 **마리메코**

북유럽 디자인의 전설, **한스 베그너**의 **피코크** 체어

가장 덴마크적인 디자이너 **핀 율**과 **109** 체어

북유럽의 자연은 특별하다. 고도로 발달하고, 높은 인구 밀도를 가진 곳에 사는 우리들의 눈으로 보면 북유럽의 자연에 대해 환호성을 내질러야 할 것 같지만, 이 북유럽의 자연이 원래 우리들이 가지고 있던 자연이다. 북극권에 포함되는 라플란드Lapland 지역은 노르웨이에서 스웨덴을 거쳐 핀란드까지 이어진다. 순수한 자연의 모습 그대로를 유지하며, 오로라와 백야 등 낯선 환경이 이어지는 곳이다. 이곳의 인구 밀도가 낮기 때문에 자연이 보존되고 있다고 생각하면 오산이다. 대부분의 사람들이 거주하는 남부 지역에서도 환경에 대한 관심과 자연에 대한 존경, 애정은 여전히 이어지기 때문이다. 그들이 왜 자연을 사랑하고 그들의 목숨보다도 소중히 생각하는지는 명확하다. 그들의 자손들이 이어서 살아갈 땅이기 때문이다. 자연에 대한 사랑은 인간을 존중하는 마음과도 연관되어 있다. 인간도 결국은 자연의 일부이기 때문에 자연을 벗어난다는 것은 상상할 수 없다.

대기층의 높낮이나 대류의 흐름이 북유럽에서는 다르게 나타난다. 극지에 걸쳐 강한 대류 현상이 일어나며 구름이나 기후가 시시각각 바뀐다. 두꺼운 구름이 앞을 가릴 정도로 어둡다가도 어느 순간 찬란한 햇살이 비치며 빛줄기가 쏟아져 내려오기도 한다. 지평선 끝까지 이어지는 원시림과 반짝이는 이끼가 가득한 바위산 꼭대기에서 하늘을 바라보는 것은 장관이다. 아이맥스 영화관에서 하늘과 멀리 닿아 있는 지평선을 보는 것보다 훨씬 더 감동적이라고 할 수 있다.

끝없는 숲 속이나 땅의 끝이라는 피오르의 꼭대기에 서면 저절로 자연에 대한 존경심이 생긴다. 교육에 관한 논문에서도 북유럽의 자연을

너무 좋아하면 인간으로서 작아지는 것처럼 느낄 수 있으므로 실내 교육도 중요하다고 할 정도다.

자연은 누구나, 그리고 언제나 즐기고 이용할 수 있어야 할 유산이다. 개인주의적인 (북유럽의 개인주의는 이기주의와는 다르다. 내가 소중하니 상대도 같이 존중해야 한다는 삶의 방식이다) 북유럽 사람들이지만 자연에 관한 이야기만 나오면 그들은 한목소리가 된다. 후손에게 가장 물려주고 싶은 것이 무엇인가에 대한 대답은 당연히 자연이다. 그렇기에 덴마크에서는 어떻게 자연을 보존하고 이용하는가에 대한 자세한 법이 제정되어 있고, 이는 다른 북유럽 국가들도 마찬가지다. 이런 생각은 산업으로 이어지기도 해서 재활용, 환경, 자연 보존 기술 등은 다른 선진국들도 따라가기 힘들 정도의 수준을 자랑한다.

문화 예술 분야에서의 자연에 대한 생각은 그들에게 더 깊고 넓은 사고를 선사했다. 북유럽 산업의 거의 모든 제품들은 자연 친화적일 뿐 아니라 자연을 가까이에서 즐기려는 노력이 들어가 있다. 자연을 극복해야 하는 장벽이 아니라 수긍하고 같이 살아가야 하는 존재로 인식하기 때문이다. 북유럽의 주택이나 건물뿐 아니라 디자인에서도 자연을 발견할 수 있다. 가장 많은 임업 자원으로서의 소나무나 자작나무의 원형 그대로의 무늬를 살리고 인간의 수공예 기술이 어우러진 가구나 인테리어 제품들, 가능한 한 인공적인 화학물이 섞이지 않은 제조 과정 등은 어린이 용품뿐 아니라 대부분의 생활용품을 환경 친화적으로 만들게 했다.

환경 친화라는 사고에는 자연의 마지막 창조물인 인간도 포함되어

©Iceland.is

있다. 인간을 위하는 것 또한 자연 친화적이라는 생각이다. 북유럽의 창작 캐릭터들도 신화나 구전 이야기에서 나온 것들이 많다. 책으로 편찬되어 오랫동안 사랑을 받았다기보다 입에서 입으로 전해진 할머니의 이야기 같은 구전 이야기들은 그 속에 등장하는 캐릭터가 결국 인간적인 모습으로 변할 수밖에 없었고, 그렇기에 북유럽 신화의 신들처럼 인간적인 모습을 띠고 있는 캐릭터들이 많다.

근래 다시 주목을 받고 있는 북유럽 디자인의 목적은 인간이 자연 속에서 가장 인간적인 모습으로 살기 위함이다. 기능적이고, 보기에도 예쁘고, 쉽게 질리지 않는 것은 결국 인간을 위해서라는 마음이 없으면 가능하지 않은 일이고, 인간이 가장 인간적일 수 있는 자연을 생각해야만 하는 일이다. 북유럽의 문화에 약간이라도 관심을 가진다면 그들이 생각보다 화려하고 다양한 색감을 가지고 있음에 놀랄 때가 많다. 조금 더 관심을 가진다면 그들의 화려한 색감은 극도로 절제된 자연의 색깔임을 알 수 있다. 시각적으로 원색적인 색깔들이지만 우리 눈에 거부감이 적도록 채도를 낮추었고 자연의 색을 닮아 있음을 느낄 수 있다. 기능적이거나 형태적인 부분은 나중에 이야기하겠지만, 북유럽의 문화 예술에서 다양한 색깔을 필요로 하는 것은 실내에서 오랜 생활을 하는 인간을 싱그러운 자연으로 이끌어 주기 위한 것이다. 그럼에도 질리지 않고 과하지 않게 극도로 절제한 수줍음이 남아 있다.

나는 가끔씩 끝없는 숲을 멀리서 바라보며, 혹은 잔잔하기만 한 진청색 호수를 보며 북유럽에서 시나 그림을 한두 점이라도 만들지 않고서는 살 수가 없을 것 같다는 생각을 했다. 아마 손재주가 있는 사람이

노르딕 소울

라면 숲에서 뒹구는 나무토막 한두 개로 조각이나 목공예를 하고 싶을 것이다. 오랜 세월 결코 과하지도 않고 모자르지도 않게, 상대와 같이 생각하며 넘치는 에너지를 그들은 예술에 담았다.

북유럽의 자연은 인간들이 그저 한번 쳐다보거나 이용하는 그런 대상이 아니다. 인간이 억지로 보존해야 하는 나약한 존재는 더욱 아닐 것이다. 인간이 다른 인간을 대하듯 그들은 자연을 우리의 어머니, 연인, 친구처럼 대한다. 자신이 사랑하는 사람들을 이용만 하고 무시하는 사람은 없듯이 그들은 상대를 이해하며 같이 살아간다.

다시 한국에 돌아와서 고도로 발달한 사회를 경험했다. 그럼에도 사람들이 여전히 자연을 즐기고 찾는 모습들을 보았다. 녹색의 나무를 보며 싫어하는 사람은 없듯이 우리는 태어나면서부터 자연에서 절대 떨어질 수 없는 존재다.

∨

자유롭게 자연에서 뛰노는
말괄량이 삐삐

부모들은 아이들을 가르치기 바쁘다. 지식을 가르치고, 사회에 적응시
키고, 훌륭한 미래를 준비시키는 데 모두들 열을 올린다. 그럴수록 아
이들은 갇힌 공간에서 주어진 많은 것에 몰두하게 된다. 그런 아이들의
모습에서 어른들은 비로소 안도감을 가지며, 아이들의 미래가 불안하
지 않다고 말한다. 그러나 이는 아이들의 마음속에 답답함으로 쌓여만
가는 응어리들을 생각지 못하고 어른들만의 생각으로 아이들을 바라보
는 것일 뿐이다.

　나 역시도 북유럽에서 아이와 함께 열심히 뛰어놀기 전까지는 그런
응어리들을 알지 못했다. 내가 살던 아파트 뒤편 잔디밭에서 아이들과
뛰어놀 때, 바로 앞산에 썰매를 끌고 나가 아이들과 눈 위를 신나게 내
려올 때, 자연은 모두가 뛰어놀고 싶은 가장 멋지고 완벽한 놀이터이자
낙원이란 것을 비로소 느낄 수 있었다. 예쁘게 칠해지고 꾸며진 놀이터
의 놀이기구들도 별로 눈에 들어오지 않았다. 마음껏 제공되는 자연 속
에서 북유럽의 아이들은 자기 마음대로 정해진 놀이기구를 가지고 논

다. 바위를 오르고, 언덕을 내려오고, 풀밭을 뛰고, 나
뭇가지에 매달려서 마치 아프리카 들판을 뛰노는 야생
동물들처럼 자유롭게 노는 북유럽 아이들을 매일 만날
수 있다. 그런 아이들을 바라보는 어른들의 모습은 더
욱 행복하다. 얌전히 갇혀 있는 아이들에게서 느끼는
미래에 대한 안도감이 아니라, 자연 속에서 마음껏 뛰
어노는 아이들의 모습을 통해 매일 이어지는 일상의 행
복을 느끼는 것이다.

1948년에 출간된 『삐삐 롱스타킹』.

　1945년에 동화책을 통해 한 마리 야생 동물처럼 스
웨덴 아이 삐삐가 처음으로 등장했다. 스웨덴 작가 아스트리드 린드
그렌Astrid Anna Emilia Lindgren(1907-2002)이 『삐삐 롱스타킹Pippi Långstrump』
을 통해 전혀 길들여지지 않은 야생 소녀 삐삐를 처음 세상에 소개했을
때, 당시 스웨덴 어른들은 삐삐를 편하게 바라보지 못했다. 교육받지
못하고 천방지축으로 혼자 살아가는 괴짜 소녀의 이야기기 이이들에게
다가가는 것이 과연 옳은 일인가에 대해 많은 부모들이 의문을 던졌다.
1940년대에 아이를 생각하는 북유럽의 교육 가치관은 현재와는 많이
달랐던 과도기였다. 어떻게 보면 매일매일 어른들의 생각이 바뀌며 아
이들을 어찌 할지 몰라 갈팡질팡하는 한국의 현실이 그 당시 북유럽에
도 있었던 것 같다. 이렇게 자라야 한다는 '해답' 찾기에만 관심을 두었
던 1940년대에 자유롭기만 한 삐삐의 등장은 스웨덴 부모들을 매우 당
황스럽게 만들었다.

　그러나 스웨덴 아이들은 삐삐에게 빠져들고 열광했다. 아이들뿐 아

노르딕 소울

니라 가슴 한구석이 답답했던 어른들도 삐삐를 사랑하기 시작했다. 삐삐는 〈겨울왕국〉의 공주님처럼 금발의 예쁜 북유럽 여자아이의 모습이 아니다. 머리카락은 홍당무처럼 빨갛고 뻣뻣해 보인다. 양 갈래로 대충 묶은 머리는 항상 힘차게 양옆으로 뻗어 있다. 얼굴에는 주근깨가 한가득 피어 있다. 젓가락 같은 팔다리를 더욱 눈에 띄게 만드는 헐렁한 옷차림은 되는대로 삐삐가 편하게 만든 수제품이다. 파란색 옷을 생각했다가 옷감이 모자라 대충 기워 입은 삐삐의 옷은 그 어떤 옷보다 삐삐를 편안하게 해 준다. 아빠가 물려준 커다란 구두는 절대로 벗지 않는

삐삐 복장을 하고 뛰어노는 스웨덴 아이.

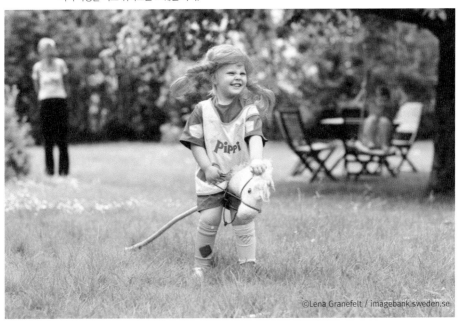

©Lena Granefelt / imagebank.sweden.se

다. 아빠에 대한 사랑과 그리움이 발보다 훨씬 큰 구두 안에 가득 담겨 있는 듯하다.

부모와 형제 없이 혼자 사는 삐삐지만 외롭지 않다. 원숭이 친구 넬슨 씨Mr. Nelsson가 있고, 알폰소Alfonso란 말도 함께 산다. 이웃집의 얌전한 두 친구들 토미Tommy와 아니카Annika도 삐삐와 늘 함께한다. 손톱을 물어뜯으며 우물 안 개구리같이 답답해했던 토미와 아니카는 삐삐를 통해 그 어디서도 배울 수 없었던 자유와 용기를 한가득 얻게 된다. 삐삐를 통해 자유로움을 얻은 사람들은 토미와 아니카뿐이 아니었다. 스웨덴을 넘어 전 세계의 수많은 아이들은 삐삐가 보여 주었던, 하나부터 열까지 그동안 알던 것과 다른 모습을 사랑했고 다양한 생각과 꿈을 가

스웨덴 아이들은 어릴 때부터 삐삐 이야기를 읽으며 자란다.

©Lena Granefelt / imagebank.sweden.se

노르딕 소울

질 용기를 얻었다. 아이와 함께 삐삐의 이야기를 읽은 부모들도 어느새 아이들이 꿈꾸는 자유로운 세상을 함께 그리워하고 있음을 느꼈다.

삐삐의 첫인상은 어떤 부분을 꼬집어서 굳이 예쁘다고 해야 할지 보는 사람을 고민하게 만든다. 머리부터 발끝까지 일반적인 세상 사람들의 상식에 하나도 맞지 않기 때문이다. 교육을 내세우는 어른들에게 삐삐는 대책 없는 말썽꾸러기, 세상의 문제아로 보일 뿐이다. 하지만 정작 그런 답답한 사람들의 시선에 삐삐는 아랑곳하지 않는다. 사람들끼리 정형화시킨 정리된 생활과 서로 눈치 보기 바쁜 겁쟁이들이 한심하고 불쌍할 뿐이다. 삐삐는 평화로운 곳과 자연을 좋아하고, 마음대로 뛰놀고 언제든 안길 수 있는 자연과 동물들이 삐삐의 '진실된' 친구들이다. 그리고 삐삐는 식인종 섬에 갇힌 아빠에 대한 그리움을 제외하고는, 현재 갖고 있는 것들 이외에 더 바라는 것도 없다.

삐삐를 알아가면서 못나 보였던 삐삐가 어느새 귀엽고 사랑스러워진다. 자유로운 있는 그대로의 모습이 가장 사랑스럽고 행복하다는 것을 삐삐를 통해 세상의 아이들은 조금씩 느끼게 된다. 딸들이 소중히 여기는 인형들 사이에서 삐삐 인형도 환하게 웃고 있다. 가장 못생기고 황당해 보이는 헝겊 인형 같지만 아이들에게는 스웨덴에서 처음 만난 그날부터 항상 아끼고 사랑하는 보물이었다. 생각을 뒤집어 보니 오히려 너무 예쁘기만 한 뻔한 여자아이 인형들 속에서 삐삐는 항상 시선을 가장 먼저 끄는 매력덩어리이기도 했다. 삐삐가 태어난 지 70년이 넘었지만, 여전히 천방지축 주근깨투성이 삐삐는 스웨덴 아이들을 대표하는 마스코트다. 금발머리 아이들만 연상되는 북유럽에서

스웨덴 국민이 사랑하는 작가 아스트리드 린드그렌.

못생긴 삐삐가 스웨덴 아이들의 마음을 대신해 준다며 모두들 즐거워 한다.

삐삐와 함께 아스트리드 린드그렌은 스웨덴 국민이 가장 사랑하고 그리워하는 동화 작가다. 오늘날에는 스웨덴을 넘어서 전 세계적으로 그녀의 책을 좋아하는 아이들로 넘친다. 잘 꾸며진 '해답' 같은 모습이 아닌, 아이들의 가장 자유로운 모습을 사랑했던 린드그렌처럼 모두들 그녀의 이야기를 통해 스스로 만들었던 무거운 마음의 짐을 덜어 낸다. 선생님이기도 했던 린드그렌은 폐렴으로 학교를 가지 못하고 집에 있는 딸을 돌보며 여러 가지 재미있는 이야기로 위로해 주었고, 그 이야 기를 만들어 내면서 작가가 되었다. 자유롭고 힘차고 용기 많은 삐삐의 이야기는 아팠던 딸이 가장 좋아하던 이야기였고, 린드그렌은 동화책 으로 삐삐의 이야기를 출판하여 훗날 세계적인 작가가 되었다.

'삐삐'라는 이름은 마지막 집필 단계에서 린드그렌의 딸이 직접 지어 준 이름이라고 한다. 정감 있고, 부르기 쉽고, 순수한 아이들의 머릿속에 남기 쉬운 이름이 아이의 마음을 통해 탄생한 것이다. 이야기를 들여다보면 삐삐는 아빠가 불러 주었던 애칭이다. 아주 길고 황당한 삐삐의 원래 이름을 모두 줄여 삐삐라고 부르게 되었다. 삐삐로타 델리카테사 윈도셰이드 맥크렐민트 에프레임즈 도우터 롱스타킹Pippilotta Delicatessa Windowshade Mackrelmint Ephraim's Daughter Longstocking(Pippilotta Viktualia Rullgardina Krusmynta Efraimsdotter Långstrump)이란 이름을 들으며, 사람들은 또다시 인간들이 만들어 낸 복잡하고 머리 아픈 세상에 한바탕 웃게 된다.

앞뒤가 안 맞고 뒤죽박죽인 삐삐를 보며 사람들은 오히려 가장 자유로운 아이라고 부른다. 다듬어지고 정리된 모범생 친구들인 토미와 아니카를 통해 우리도 함께 삐삐에게 동화되어 가는 것이다. 아픈 린드그렌의 딸을 어루만질 수 있었던 위로는 맘껏 뛰놀고 하루하루를 자연과 함께, 동물 친구들과 함께 살아가며 씩씩하게 꿈을 펼치는 삐삐의 모습이었다. 스웨덴에는 린드그렌의 아름다운 이야기들을 책이나 텔레비전이 아닌 아이들만의 공간에서 느끼게 해 주는 곳이 두 군데 있다. 스톡홀름 시내의 유르고르덴Djurgården 섬에 위치한 '유니바켄Junibacken'과 남쪽의 작은 도시 빔메르뷔Vimmerby에 있는 '아스트리드 린드그렌 월드Astrid Lindgren's World'다. 나는 삐삐를 사랑하는 아이들을 위해 두 곳을 모두 찾아갔는데, 가기 전에는 잘 꾸며진 놀이동산일 것이라는 상상을 했다. 그러나 나의 예상도 역시 틀에 박힌 사람들의 새미없는 잣대라는 것을 느꼈다. 아이들뿐 아니라 우리 가족은 그곳에서 함께 자유로운 동

©Klugschnacker
아스트리드 린드그렌 월드에는
아이들에게 꼭 와줘진 동화 속 마을이 있다.

유니바켄은 린드그렌의 동화 속 나라 그대로다.

심으로 되돌아갈 수 있었다.

린드그렌의 이야기를 삽화로 가장 많이 그렸던 마리트 퇴른크비스트Marit Törnqvist의 일러스트로 가득 차 있는 유니바켄은 동화 속 나라 그대로다. '동화책 기차Storybook Train'를 타고 하늘을 날며 멀리 떠 있는 린드그렌의 동화를 보고 듣는 기분은 마치 어릴 적 잠자리에서 소곤거려 주던 엄마의 숨결 같은 느낌을 전해 준다. 삐삐가 살던 집인 빌라 빌레쿨라Villa Villekulla의 무대가 펼쳐지면 아이들은 이야기 속에서 함께 뛰놀던 주인공 삐삐가 된다. 아담한 크기의 마을이 어른들에게는 답답하고 불편하지만, 아이들에게는 꼭 맞춰진 세상이다. 아이들 눈높이에 맞춘 세상은 빔메르뷔의 아스트리드 린드그렌 월드에 가면 더 넓게 펼쳐진다. 그곳은 모든 것이 작고 아담한 크기로 이루어졌다. 아이들만 쉽게 드나들 수 있는 건물들을 보려고 나는 담장 너머로 겨우겨우 얼굴을 들이밀고 허리를 구부렸다. 어른들의 사이즈에 맞춰졌던 불편한 세상에서 해방된 아이들이 맘껏 즐길 수 있는 그곳에서 진정한 아이들의 자유로움을 느끼게 된다.

한편에는 커다란 거인의 집이 있다. 린드그렌의 단편집 『작은 사이먼의 여행Nils Karlsson Pyssling flyttar in』 속 주인공들처럼 거인의 나라에 빠져드는 것이다. 그곳 역시 잘난 척 하던 어른들에게는 버거운 곳이다. 오히려 무서워하는 어른들과 달리 아이들은 거인의 커다란 가구들을 신나게 오르내린다. 세상의 기준은 언제나 다르다는 것을 느끼고 진정한 자유로움을 찾아가는 놀이터라고 할 수 있다. 모두가 마음 편히 움직이는 곳은 자연이다. 넓은 풀밭 위에서 여러 가지 작고 커다란 세상을 구

경하고 나온 가족들은 하나가 되어 뛰어논다. 삐삐 복장으로 맞이하는 직원들과 함께 진정한 말괄량이가 되어 각자의 느낌 그대로 즐길 수 있다. 결국 아이들부터 어른들까지 모두가 편안히 즐기고 행복할 수 있는 진정한 맞춤형 무대는 자연이다. 도무지 앞뒤가 안 맞는 삐삐의 이상한 모습이 예쁘고 사랑스럽게 다가오는 이유가 자연에서 뛰어놀며 이해되기 시작했다.

핀란드와 따로 생각할 수 없는 알바 알토, 그리고 스툴 60

자투리 시간이 남을 때면 나는 끄적끄적 메모나 낙서를 하는 습관이 있다. 그것이 노르딕후스(NordikHus.com)를 만든 습관이기도 하다. 컴퓨터 파일이라는 가상의 노트가 나오기 이전, 종이에 스케치나 글을 쓰지 않는 모든 행동은 종이를 학대(?)하는 것이라고 주장하던 예술가가 있었다. 오늘날 핀란드를 디자인 문화의 중심으로 만든 알바 알토Hugo Alvar Henrik Aalto (1898-1976)다. 그는 여기에 소개하는 알텍 스툴 60Altek Stool 60의 디자이너이기도 하고 유리 공예, 조각, 그림, 디자인 분야에 엄청난 영향을 끼친 건축가이기도 하다.

그는 핀란드가 아직 러시아의 영향권에 있던 1898년, 쿠오르타네Kuortane에서 태어났다. 19세기에는 북유럽에서 산업화의 물결이 일어났고, 북유럽 문화 운동인 스칸디나비아주의Svandinavism가 막 태동하던 시기이기도 하다. 스칸디나비아주의는 유럽의 문화에서 벗어나 스

@iittala
핀란드의 대표적인 디자이너 알바 알토.

스로 자각하고 북유럽만의 고유한 전통과 색깔을 가져야 한다는 운동이다. 19세기 중반 스웨덴 스카니아Scania 지방에서 덴마크와 스웨덴 대학생들에 의해 불거진 스칸디나비아주의는 신화 시대부터 이어진 문화와 언어의 동질성, 바이킹의 후손들이라는 공통점을 바탕으로 전 스칸디나비아 반도의 국가들이 정치와 경제를 막론하고 서로 통합하여 협력해야 한다고 주장했다.

실제로 정치, 군사적인 통합은 없었지만 많은 국민들이 이 운동에 동조했으며, 현재까지 이런 풍조는 남아 있다. 핀란드는 스칸디나비아 반도에 속해 있지 않고, 또 그 당시 러시아의 영향 아래 있었기에 스칸디나비아주의에서 제외되었다고 생각할 수 있으나 지리적 위치나 과거 스웨덴과의 역사를 보면 핀란드 역시 영향을 받았음을 알 수 있다. 이 운동은 스웨덴에 의해 북구 국가 연합Nordic Council으로 발전되었고 이 연합에는 핀란드, 아이슬란드, 그리고 덴마크령인 그린란드, 패로 제도와 아일랜드도 가입했다. 알바 알토는 핀란드가 러시아로부터의 독립을 위해 벌인 핀란드 독립전쟁Finnish Civil War에 참가하였으며, 여러 전투에 직접 참전했다. 핀란드가 독립한 후 다시 헬싱키 공과대학교Helsinki University of Technology로 돌아와 건축학을 전공했고, 핀란드 육군장교로도 복무했다.

당시 북유럽은 1860년경부터 시작된 이민으로 대규모 인구 이동을 맞았다. 신대륙이던 미국, 캐나다, 호주, 뉴질랜드 등으로 이어진 이민의 물결은 스칸디나비아 내에서만 3백만 명이 넘는 이민자를 만들어냈다. 핀란드와 아이슬란드에서는 1850년 이후 약 80여 년간 총인구의

30%가 떠나기도 했다. 알바 알토 역시 해외로 눈을 돌렸으나 스칸디나비아 반도를 떠나지는 않았다. 핀란드는 당시 스웨덴 문화에 영향을 받았던 시기였기에 그는 1920년 스웨덴 예테보리Göteborg의 건축가 알비드 비에르케Arvid Bjerke의 작업을 도우며 경력을 쌓았고, 1922년 탐페레Tampere에서 열린 산업전시회에서 처음 자신의 이름으로 작품을 발표했다. 이 시기는 위베스퀼레Jyväskylä에서 건축사무소를 열고 소형 주택과 건물을 주로 작업하였으며 1925년 동료 건축가 아이노 마르시오Aino Marsio와 결혼하는 등 사회 경험을 쌓아가던 때였다.

그는 다른 북유럽 건축가들처럼 오늘날 북구 고전주의Nordic Classicism라고 불리는 고전 방식으로 건축을 시작했다. 그러나 자연주의자이기도 했던 그는 핀란드의 16만 개에 달하는 호수들과 자작나무 숲 같은 자연에 사고의 깊은 뿌리를 두고 있었다. 오늘날에도 후세에 물려줄 것은 자연밖에 없다고 하는 북유럽 사람들의 가치처럼 알바 알토는 나무와 자연에 디자인의 가치를 연결했다. 그는 또 건축물은 인간과 기능에 충실해야 한다는 생각도 아울러 가지고 있었다.

1927년에 시작되어 8년이나 걸린 비보리 도서관Viipuri Library 건축은 계획 당시 제안한 고전주의 스타일이 모더니즘의 형태로 바뀐 예다. 그의 인간적인 가치로의 접근은 자연스러운 라인이나 자연주의 소재의 사용, 따뜻한 색감으로 나타났다. 같은 시기에 그가 진행했던 투룬 사노맛 빌딩Turun Sanomat Building(1929 – 1930)과 파이미오 요양소Paimio Sanatorium(1929 – 1932)를 보면 알바 알토의 생각이 모더니즘으로 바뀌어 완성된 것을 알 수 있다.

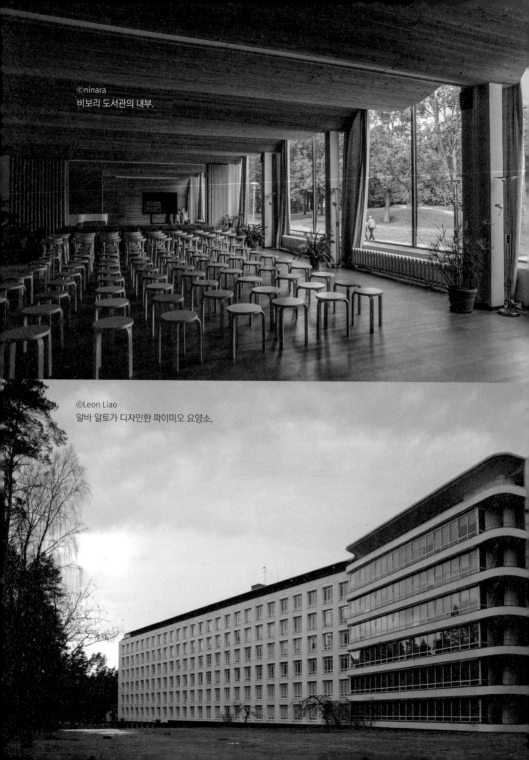

©ninara
비보리 도서관의 내부.

©Leon Liao
알바 알토가 디자인한 파이미오 요양소.

여러 건축가들이 형태나 외형 같은 시각적 가치에 중점을 두던 방식과는 다르게 그는 건축물 안의 공간에 의미를 두었다. 어떤 목적을 가지고 있는가, 누가 어떻게 그 공간을 이용하고 서로 어떻게 연결되어 있는가 같은 기능주의적인 생각을 아이디어 단계부터 가미했다. 그래서 오늘날 그의 건축 작품들을 보면 어떤 것은 아직 미완성인 것같이 보이기도 하고, 어설퍼 보이기도 한다. 그러나 그가 창조한 공간을 실제로 이용하는 사람들의 평으로는 완벽하고 훌륭한 설계라는 찬사가 쏟아진다. 그렇게 창조된 공간을 복도나 완충 공간으로 연결하고 드디어 외벽을 디자인하는데, 그 외벽도 그가 가진 자연주의 정신을 따라 마치 핀란드의 자연스러운 호수의 형태같이 곡선으로 이어진다. 그가 사랑하던 자작나무 숲, 나뭇가지들의 이미지와 자연주의적 소재는 화려하거나 웅장하다기보다 친근하고 쉽게 다가온다.

그는 호기심 많은 소년이었다. 건축 작업과 연관된 공간에서 사용할 가구, 조명 등을 직접 디자인하고 만들었다. 그는 시 센터 내의 사보이 레스토랑을 작업하며 사보이 꽃병Savoy Vase을 디자인했고, 파이미오 요양소를 작업하면서 환자들이 편하게 앉을 수 있는 의자와 조명에 애정을 쏟았다. 결핵 환자들이 앉아서 편히 숨을 쉴 수 있도록 고안된 파이미오 의자는 단순

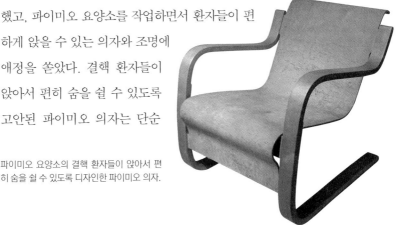

파이미오 요양소의 결핵 환자들이 앉아서 편히 숨을 쉴 수 있도록 디자인한 파이미오 의자.

하고 아름다운 나무의 곡선을 유지하기 위해 기술적인 어려움이 있었다. 자연주의 소재와 핀란드 호수의 가장자리 같은 라인을 원했던 알바 알토는 나무를 휘어지게 만들면서도 그 강도를 유지시키기 위해 많은 실험을 했다. 그는 나무토막에 결대로 홈을 파고 그 사이에 다른 나무를 집어넣어 구부리는 방법을 고안했다. 딱딱한 나무가 90도로 휘어지면서도 접합된 두 나무의 결합으로 인해 그 강도는 원래의 나무보다 더 강했다. 그는 의자를 만들면서 동시에 마이레 굴릭센Maire Gullichsen, 닐스 구스타브 할Nils-Gustav Hahl과 함께 아르텍Artek 회사를 1935년에 설립했다. 이는 알바 알토의 디자인 제품들과 다른 수입 제품들을 팔기 위한 회사였다.

아르텍의 스툴 60Stool 60은 탄생한 지 80년이 넘은 제품이다. 그날을 기념하면서 스툴 60의 제조 회사 아르텍에서는 다양한 색을 선보이고 있다. 그러나 이러한 색들도 이미 80여 년 전 파이미오 요양소에서 사용되던 색깔이다. 요양소의 바닥에서 가져온 노란색, 벽의 초록색과 오렌지색, 가구의 흰색과

©Artek

검은색이 사용되었다. 알바 알토의 스툴 60은 처음 발표된 1933년 디자인계에 충격을 가져왔다. L 형태로 완벽하게 굽은 천연 나무는 혁신적인 기술로 인정을 받았다. 그 결과 스칸디나비아 디자인이 좀

©Artek
알바 알토가 디자인한 아르텍의 스툴 60.

노르딕 소울

더 모던하고 알바 알토가 주장한 대로 "정교하고, 단순하며, 어떤 면에서 시적이기까지 한" 디자인으로 발전하는 데 큰 역할을 했다. 홈을 파서 다른 나무를 넣는 그의 방식은 오늘날에도 이용되는 방법이고 그의 작품들을 언제나 '심플'하고 모던하게 보이도록 만든다. 아르텍 스툴 60은 의자이면서 작은 테이블로서도 완벽한 기능을 수행한다. 소파나 침대 옆에서, 또 넓은 작업대를 위해서도 훌륭한 제품이다.

20세기 초 유럽에서 무르익던 스타일과 예술 운동은 북유럽을 넘어 전 세계로 퍼졌다. 모더니즘의 시야는 넓게 퍼졌으며, 각 나라마다 다르게 발전했다. 북유럽 디자이너들은 주변의 모든 것들로부터 영향을 받았다. 그들이 가지고 있던 전통적인 장인 정신과 제한적인 자원을 사용하는 기능주의 정신은 모더니즘을 만나 북유럽에서 크게 발전했다. 알바 알토는 건축을 넘어 디자인과 예술에서 고전주의적인 디자인이 어떻게 모더니즘으로 변하는가를 실제로 보여 주며 앞서 간 사람이다. 그가 사랑하던 인간을 위한 공간을 창조할 때도 자연을 떠나서는 이어갈 수 없는 자연주의를 알린 인물이다. 그가 수상했던 영광스러운 상들은 일일이 열거할 수 없을 정도며, 핀란드에서의 위상은 상상을 초월한다.

모더니즘과 기능주의, 치밀한 디자인과 정교한 계산 등을 포함한 그의 업적은 결국 자연을 따르고 사랑하는 순수한 마음에서 비롯된 것이다. 때로는 날카롭고 차갑게 보이는 북유럽의 디자인도 당시의 마음에 따라서 그 모습이 다르게 보일 때도 있다. 가늘고 긴 나무로 만든 의자 다리가 훨씬 무거워 보이는 몸체를 지탱하는 작품이나 기울이질 것 같은 비대칭 건물의 신기함도 모두 자연에서 온 것이다. 알바 알토

가 생각한 디자인에서의 도전은 자연을 완벽히 이해하기 위한 단계일 수도 있다는 생각이 든다.

©Erkkap
위베스퀼레 극장 벽에 붙어 있는 알바 알토의 서명.

©Pepechibiryu
알바 알토의 작업실.

노르딕 소울

∨

2등의 반란,
일마리 타피오바라의 도무스 체어

사람은 모두 평등하다. 그러므로 누구나 좋은 것을 사용할 권리가 있다. 핀란드 디자이너 위리에 일마리 타피오바라Yrjö Ilmari Tapiovaara (1914-1999)의 생각이다. 핀란드가 러시아의 지배에서 벗어나 막 태동하기 시작하던 시기, 그에 앞서 핀란드를 사랑한 사람이 있었다. 핀란드의 전설적인 건축가 알바 알토다. 앞서 이야기한 알바 알토는 그의 건축을 벗어나 다양한 예술 분야에서 천재성을 드러내고 시대를 풍미했다. 일마리 타피오바라도 역시 알바 알토를 존경했고 항상 그의 아이디어와 천재성을 어떻게 따라갈 수 있을지 고민했다.

어느 기업의 광고에서 세계는 항상 1등만을 기억한다고 했던 적이 있다. 첨단 기술과 특허권, 사용료 등으로 얽히고설킨 현실의 제조업에서 얼마나 안타깝고 답답했으면, 또 앞선 사람이 얼마나 부러워 보였으면 대놓고 나는 1등이 될 것이라고 떠들었을까? 1등이라는 단어 자체도 우습지만, 누구나 1등을 하지는 못한다. 그럼 나머지 가치는 항상 1등보다 떨어지는 것일까? 우리의 지식인들과 경제인, 공무원, 예술가

들 모두 나의 시각으로 보면 엄청난 교육과 충분한 경험을 쌓은 사람들이다. 그들의 목표는 항상 위대하고 높다. 어떤 사람은 세계 유일의 기술을 보유하고 싶어 하고, 누구는 선진 제도의 시스템을 연구한다. 국가 경영, 기업 경영에서 모두 최고, 일류, 첨단의 가치로 자신의 영향력이 발휘되기를 바란다. 그러나 불행히도 그들의 대부분은 1등이 아니다. 1등이고 싶어 하는 하나의 욕망에 불과하다.

일마리 타피오바라는 자신이 누구이고 무엇을 원하는지, 그리고 어떻게 살고 싶은지에 대한 자각이 가득했다. 그가 1등에 대한 열등감에 사로잡혀 알바 알토를 따라가기만 했다면, 그는 무엇이 좋은지조차 모르는 인생을 살았을 수도 있다. 그의 아이디어는 평등에서 출발했고, 자연을 바탕으로 한다. 우리가 잘 아는 이케아의 아이디어도 그에게서 나왔다. 헬싱키 디자인 박물관의 유카 사볼라이넨Jukka Savolainen은 일마리 타피오바라가 이케아 이전에 이미 이케아를 생각했다고 말했다. "그는 오늘의 이케아를 이미 실행했습니다. 부담 없는 가격에 좋은 품질로 누구나 쓸 수 있는 가구를 만들었습니다. 현재의 이케아가 하고 있는 대규모 생산과 특유의 포장 기술도 모두 포함해서 말입니다."

일마리 타피오바라는 평생 존경했던

평생 자연을 바탕에 둔 디자인을 한 일마리 타피오바라.

알바 알토보다 10여 년 늦게 태어났다. 태어난 시기를 제외하면 알바 알토와 상당히 비슷한 삶을 살았다. 1937년에 헬싱키 응용예술 중앙대학Central School of Applied Arts in Helsinki을 졸업했고, 전공은 인테리어 건축이었다. 후일 프랑스 건축가 르 코르뷔지에Le Corbusier의 사무실에서 경험을 쌓고 디자이너였던 아니키Annikki를 만나 디자인 사무실을 차린 것도 알바 알토와 비슷하다. 그는 북유럽 기능주의와 자연주의에 많은 영향을 받았다.

당시의 핀란드는 다른 북유럽 나라들과는 달리 수차례의 전쟁과 복구, 제2차 세계대전 등으로 암울한 시기를 견디고 있었다. 사회의 개혁기에 건축이나 디자인의 영향은 대단했다. 보다 좋은 환경과 아름다움을 추구하는 디자이너들의 생각은 대중에게 그대로 전해졌기 때문이다. 척박한 땅, 좋지 않은 기후, 궁핍한 삶과 더불어 전쟁과 유럽에서 불어닥친 산업화의 물결, 부의 집중 등 여러 가치들이 섞여 무엇이 핀란드의 것인지 그리고 어떻게 살아야 하는지 사람들이 혼란스러워하던 시기에 일마리 타피오바라는 그 실마리를 핀란드의 자연에서 찾았다.

유카 사볼라이넨은 알바 알토가 세운 민주적인 디자인의 사고를 전후 핀란드의 궁핍한 시기에 국가적으로 확대시켜 발전시킨 사람이 일마리 타피오바라라고 이야기했다. 그는 디자인의 이유와 함께 자신의 삶을 생각했고 그 답을 자연에서 찾았다. 그가 왜 핀란드의 디자인을 평등하게 적용시키고 싶었는지, 왜 공공 기관이나 대중 시설에 애정을 가졌는지, 그리고 왜 인생의 절정기에 빈국을 돕는 유엔 봉사단의 일원으로 참여했는지 어느 정도 답을 줄 수 있을 것 같다. 자연의 평등함과

자연을 사랑하는 가치가 핀란드의 기능주의적 디자인으로 탄생한 것이
다. 그는 아름다움만 좇는 가구 디자이너가 아니라 누구나 자연을
평등하게 누리기를 바랐던 핀란드의 영원한 아이콘이다.

제2차 세계대전 당시 일마리 타피오바라는 핀란드 육군의 야전용 가
구를 디자인한 적이 있다. 참호 속이나 벙커 같은 현장에서 사용할 가
구들로, 근처에서 쉽게 구할 수 있는 나무들과 간단한 도구로 제작할
수 있어야 한다는 조건이 있었다. 못이나 나사못도 사용할 수 없었다.
자연의 기본적인 마음으로 돌아가 디자인한 이 프로젝트는 그의 사고
에 큰 영향을 미쳤고, 1946년 도무스 학교Domus Academica를 디자인할 때
구체화되었다.

©Paavo Halonen / 'Ilmari Tapiovaara 100', 헬싱키 디자인 박물관, 2014. 6. 6-9. 21

그는 가구 회사인 케라반 푸
테오리수스_{Keravan Puuteollisuus}의
예술 책임자로서 도무스 학
교의 인테리어 디자인 프로젝
트에 참여했다. 도무스 체어
는 학교 기숙사 의자들 중 하
나였고, 그와 그의 부인의 대

©Artek

일마리 타피오바라와 그의 부인의 대표작인 도무스 체어.

표작이기도 하다. 북유럽에서 흔한 자작나무와 합판으로 만든 도무스
체어는 쌓아서 보관하거나 좁은 공간에서 이용 가능한 기능성과 알바
알토의 기술인 휜 나무의 아름다움을 가지고 있었고, 오랜 기간 사용이
가능하도록 구조적으로 튼튼했다. 이는 그가 평소에 가지고 있던 자연
과 그로 인한 평등에 관한 생각이 도출된 것으로, 1950년 이후 부인과
함께 만든 디자인 사무실의 작품들이 거의 모두 공공성을 가지고 있었
다는 점에서도 그의 생각을 뒷받침한다.

기능적인 면에서도 그는 사용성과 구조적인 개념이 첫눈에 보여야
한다는 생각을 가지고 있었다. 누가 사용하거나 보더라도 이해하기 쉽
고 한눈에 그 기능들이 보여야 한다는 것이다. 그러면서도 자연의 아름
다움을 가미하고 싶어 한 그는 많은 학생용 기숙사, 극장, 콘서트홀, 핀
에어_{Finnair}의 기내 인테리어, 헬싱키 국제 호텔 등 여러 대중적인 프로
젝트를 수행했다. 미국 시카고 IIT 디자인 대학교_{Illinois Institute of Technology}
의 교수로 재직했고, 1950년대 후반 파라과이에서 UN 개발협력의 일
환으로 가구 디자인 봉사 활동을 하기도 했다. 1970년대 중반 남아프

리카의 모리셔스에서도 활약했고, 유고슬라비아의 발전 프로젝트에도 참여했다.

핀란드 밖에서는 일마리 타피오바라가 잘 알려져 있지 않다. 그의 움직임이 주위의 시선을 끌 정도로 크지 않았던 이유도 있고, 그의 작업이 디테일과 소품 같은 부분에 집중된 까닭도 있을 것이다. 알바 알토 같은 명성과 국민 모두의 환호를 일마리 타피오바라는 받지 못했다. 우리가 생각한 대로 그는 그의 길을 묵묵히 걷는 2등이었던 것이다. 일마리 타피오바라는 알바 알토의 천재적인 디자인 규격을 세상에 알리

1974년 모리셔스 UN 개발 지원 프로젝트에 참여한 일마리 타피오바라.

노르딕 소울

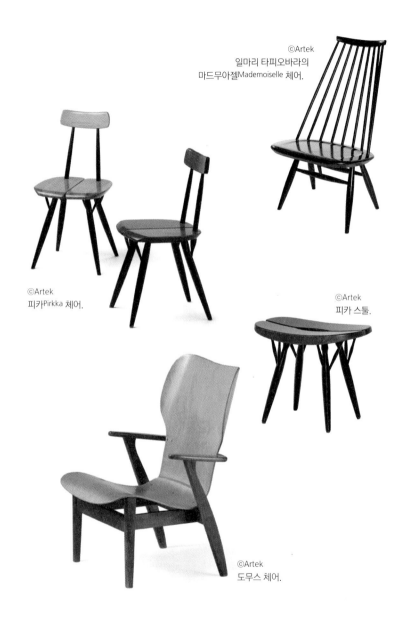

일마리 타피오바라의
마드무아젤Mademoiselle 체어.

피카Pirkka 체어.

피카 스툴.

도무스 체어.

고 평등하게 실현되기를 바랐다. 그래서 사람들이 모두 자연을 사랑하며 누구나 문화의 혜택을 받기를 바랐다. 그리고 아직은 부족한 다른 사람들을 생각했고, 그의 여생도 그들과 함께하길 바랐다.

누군가는 2등이라는 열등감으로 아무도 시작하지 않은 무엇인가를 찾으려고 발버둥치는 그 시간에 일마리 타피오바라는 조국 핀란드가 혼란과 궁핍에서 밝은 곳으로 나오기를 바랐다. 그것에서 그의 행복을 찾은 것이다. 당시 수백만 건이 넘은 미국에서의 주문 물량, 세계 각국에서 받은 상들, 핀란드의 프로 핀란디아 메달, 핀란드 디자인 대상, 인테리어 대상 등 눈부신 상들은 그가 바라지 않은 것인지도 모른다. 그는 그저 자신이 누구인지, 왜 디자인을 해야 하는지 깨달았고 어떻게 그 일을 수행해야 가장 보람이 있을지도 계획했다. 그의 순수한 생각과 의지대로 그는 핀란드와 세계의 사람들을 위해 그가 하고 싶은 일을 한 것이다. 핀란드 사람이라면 누구나 그의 의자를 알고, 이미 앉아 있으며, 그의 의자가 유일한 의자라고 생각하고 있다. 2등이라고 부르기 어색한 일마리 타피오바라는 현재에도 핀란드의 아이콘이자 존경의 대상이다.

일마리 타피오바라의 기념 주화.

﹀

아름다운 야생화를 모티프로 삼을 수 없었던
마리메코

북유럽을 생각할 때마다 자연의 이미지와 자꾸만 겹친다. 북유럽의 여러 곳을 방문했던 사람들은 물론이고 조금만 관심을 갖고 있는 사람이라면 차갑고 시원한 공기나 드넓은 숲, 흰 눈이 덮인 오솔길 등이 북유럽 나라들과 함께 연상될 것이다. 인간이 자연을 친숙하게 느끼는 이유는 바로 자연의 일부이기 때문이다. 자연주의자들은 자연에 의한 지구의 질서와 역할에 순응할 것을 요구하지만, 현대의 사회생활을 하는 사람들이 매 순간 자연의 역할과 존엄을 생각하기란 쉽지 않다. 그러나 사람들은 오랜 삶을 통해 인류의 역사를 지켜오면서도 항상 자연을 이용하고 소유했으며, 한편으로는 순응하며 살아왔다. 인류가 발전할수록 더욱 자연에 의존하고 치유받는 경우가 많아진다.

오랫동안 북유럽 사람들은 그들의 자연을 존중하고 사랑하는 모습을 보였다. 그들이 유럽 대륙에서 예술이나 디자인을 들여왔을 때에도 자신들의 자연환경에 맞게 손질했고, 오랫동안 자연과 함께하며 이용하던 기술력을 결합시켰다. 북유럽의 디자인이 비로소 알려지기 시

작한 20세기 초부터 북유럽 디자인은 기능주의와 단순함, 그리고 자연 친화적인 소재를 내세웠다. 자연 친화가 무슨 의미인지 잘 모르던 시절이었고, 넘쳐나는 임업 자원을 왜 북유럽이 보호해야 하는지 의문이 들 정도였다. 단순한 제품과 가구뿐 아니라 북유럽 사람들의 주택, 공원, 건물, 도로 등 여러 인공적인 건축물에 자연주의적인 철학이 접목되기도 했다. 이제는 자연을 인간이 왜 보호하고 즐겨야 하는지의 문제가 아니라 얼마나 자주 그리고 어떻게 인간 주위에 영원히 자연을 공생시킬 것인가의 문제가 중요하게 여겨진다. 자연을 소유하는 방법은 자연과 함께 사는 것이다.

핀란드는 이 같은 고민을 수십 년 전에 이미 하고 있었다. 그것도 핀란드가 여러 번의 전쟁으로 가장 혹독한 어려움을 겪던 시기에 낙심하고 암울한 핀란드를 다시 활기차고 아름답게 되돌리려는 방법을 생각했다. 그들은 자연에서 아름다움을 찾았고 가정과 개인에게 그 아름다움을 되돌려주려는 생각을 하게 되었다.

1949년 빌요 라티아Viljo Ratia와 아르미 라티아Armi Ratia는 프린텍스Printex라는 직물 인쇄 회사를 차렸다. 아테네움 예술대학Ateneum School of Art(현재

핀란드 디자인에 큰 역할을 한 아르미 라티아.

©Finnish Design Museum

프린텍스의 프린팅 작업.

는 예술박물관으로 바뀜)을 졸업한 아르미 라티아는 디자인에 대해 확고한 생각을 가지고 있었다. 사람들에게 즐거움을 주는 것, 그래서 핀란드가 다시 아름답게 태어나는 것. 그 일이 자신이 해야 할 일이라고 생각했다.

그 뒤에 마리메코를 만들었다고 할 수 있는 두 디자이너가 합류했다. 부오코 누르메스니에미Vuokko Nurmesniemi와 마이야 이솔라Maija Isola다. 그들은 핀란드의 분위기를 바꾸고 싶어 하는 아르미 라티아의 생각을 지지했고, 그 모티프를 자연과 색상에서 찾고 싶어 했다. 바로 북유럽의 기능주의와 미니멀한 디자인이 그들의 방법이었다. 그리고 디자

인된 패브릭이 실제 생활에서 쓰이길 바랐다.

당시뿐 아니라 오늘날에도 섬유나 패션 분야에서는 실험적인 시도가 많이 이루어진다. 그래서 현실적으로 실용성이 없어 보이는 패브릭도 그들의 디자인을 통해 커튼으로, 식탁보로, 소파에 놓인 쿠션으로 재탄생한다. 실생활에서 쓸 수 없지만 보기 아름다운 것, 그래서 소수의 유행을 따르는 사람들의 입소문으로 명성을 얻는 길은 그들이 추구한 바가 아니었다. 실제 생활에서 사람들이 사용하고 입을 수 있는 섬유와 의류를 원했고, 그래서 실제로 삶이 밝아지기를 원했다. 그러나 동시에 아름다워야 하고, 밝고 활기찬 색상이어야 했다. 대담한 추상 무늬와 화려한 색상의 패브릭을 디자인한 부오코 누르메스니에미는 활용성을 생각했다. 자연의 무늬와 과장된 색상을 사용한 마이야 이솔라는 핀란드에서 흔히 보이는 나뭇잎과 바위 등으로 패턴을 만들었다. 이 디자인은 지금 보아도 전혀 어색하지 않은 명작이다.

프린텍스는 당시 찬사와 주목을 받았지만 판매에는 실패했다. 사람들은 이 패브릭을 좋아했지만 막상 어디에 어떻게 이 천들을 이용해야 하는지 몰랐기 때문이다. 그동안 사람들이 사용했던 익숙한 무늬나 색상이 아니었고 낯선 탓이었다. 아르미 라티아는 아름다운 섬유를 실생활에 이용하는 예를 사람들에게 보여 주기 위해 프린텍스를 마리메코Marimekko라는 이름으로 바꾸었다. 당시에는 알파벳의 순서를 바꾸어 다른 이름을 만드는 것이 유행이었기 때문에 아르미Armi라는 자신의 이름을 마리Mari로 바꾸고

marimekko®

©Marimekko, www.marimekko.com
마리메코의 옛 로고.

드레스를 뜻하는 메코^{Mekko}를 붙여 마리메코로 만들었다. 스웨덴어로 커피 타임을 뜻하는 피카^{fika}가 커피를 뜻하는 카피^{kafi}에서 바뀐 것처럼 말이다. 그녀가 쓰고 있던 올리베티^{Olivetti} 타자기로 마리메코를 쳐서 그 유명한 마리메코 폰트가 만들어졌다. 오늘날 보아도 아주 단순하고 쉽고 세련된 로고가 탄생한 것이다.

마리메코에서는 이제 자신들의 색상과 패턴을 사용하여 각종 섬유 제품을 생산하기 시작했다. 1957년에는 조르조 아르마니^{Giorgio Armani}가 디스플레이 매니저로 있던 밀라노의 한 백화점에서 첫 패션쇼를 열었다. 사랑받던 그들의 패브릭이 어떻게 드레스나 다른 의류로 탄생할 수 있는지 실제로 사람들에게 보여 주고 싶었기 때문이다. 과감한 줄무늬는 남녀 공용 셔츠로 탄생했다. 자연의 패턴이 들어간 드레스와 화려한 색의 일상복도 소개되었다. 지금도 화려함을 느낄 수 있는 마리메코의 색상을 당시의 사람들은 어떻게 바라보았는지도 몹시 궁금하다. 그 이후의 마리메코는 예측하는 대로 승승장구였다.

의류에서 벗어나 가정에서 사용하는 직물도 화려한 마리메코의 패턴으로 바뀌었고 카펫, 러그, 테이블 냅킨도 바뀌었다. 북유럽의 긴 겨울 동안 다시 찾아올 따뜻한 날씨를 그리워하며 집 안을 장식하는 화려한 색상과 무늬가 마리메코가 꿈꾸던 것이다. 아르미 라티아는 "누군가는 꿈을 꾸어야 합니다. 그래서 그 사람은 다른 사람을 위해서 일어나야 합니다"라고 당시를 이야기했다. 그녀는 자신의 꿈을 위해 마리메코를 만든 만큼 자연에 대한 사랑이 대단했다. 디자이너들이 자연을 모델로 패턴을 만들 때에도 꽃, 특히 야생화에 대한 디자인은 엄격히 거부

했다. 디자인이나 패턴으로 만들기에는 너무 소중하고 아름답다는 것이 이유였다. 자연주의자인 그녀는 핀란드의 야생화에 대한 사랑이 존경으로까지 발전된 상태였다. 그러나 디자이너였던 마이야 이솔라는 그에 반대했다. 아름다움은 사랑하고 즐겨야 하는 대상일 뿐 모셔 두는 대상은 아니라는 생각이었다.

　마이야 이솔라는 여러 개의 패턴과 디자인 속에 그 유명한 우니코Unikko 패턴을 숨겨 놓았다. 바로 야생화인 포피Poppy다. 디자인 아이디어를 넘겨보던 아르미 라티아는 그녀가 평소 디자인 모티프로 반대하

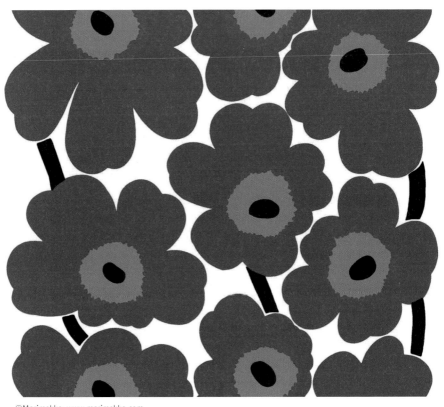

©Marimekko, www.marimekko.com
마이야 이솔라가 디자인한 우니코 패턴.

던 야생화 디자인을 발견한 후 한참 동안 쳐다보았다. 그리고 무척 고민했다고 한다. 대표적 야생화인 우니코 디자인은 약 100여 종류의 다른 색상으로 개발되었고, 지금은 마리메코를 대표하는 디자인이기도 하다.

2012년 핀에어의 마리메코 디자인 프로젝트는 핀란드를 대표하는 디자인을 항공기에 활용하는 것이었다. 수많은 마리메코의 디자인 중 선택된 것은 탄생한 지 60년이 넘은 마이야 이솔라의 우니코 디자인이었다. 핀에어 항공기의 외관뿐 아니라 기내 디자인, 심지어 핀란드 헬싱키 공항의 일부 디자인마저 우니코 패턴을 바탕으로 하는 마리메코 디자인으로 바뀌었다. 눈으로 덮인 겨울, 첨단 기술의 비행기와 딱딱한 느낌으로 둘러싸인 헬싱키 공항에서 발견하는 마리메코의 알록달록한 꽃무늬와 화려한 색감은 따뜻한 분위기와 함께 환호성을 자아내기에 충분하다.

자연을 사랑했던 아르미 라티아는 핀란드가 다시 아름다워지기를 바랐고, 그 방법도 다시 자연에서 찾았다. 그녀의 바람대로 마리메코는

핀에어 항공기를 장식한 마리메코의 우니코 패턴.

유럽의 각종 패션쇼에서 성공을 거두었고, 1960년 미국 케네디 대통령의 선거 캠페인에서 재클린 케네디 여사가 입은 드레스로 인해 미국에서도 인기를 끌었다. 재클린 여사가 여행 중 구입했던 7벌의 마리메코 드레스를 입은 사진이 잡지에 실리면서 많은 주목을 받았던 것이다. 마리메코는 섬유 및 의류 영역에서 발전하여 전문 인테리어 제품 회사로 성장하였고, 현재에도 회사의 가장 중요한 목표를 즐거움이라고 할 만큼 사람들에게 큰 즐거움을 주고 있다.

©Finnish Design Museum
마리메코 드레스를 구입해서 입은 재클린 케네디의 사진 덕분에 마리메코는 미국에서도 인기를 끌었다.

∨

북유럽 디자인의 전설,
한스 베그너의 피코크 체어

북유럽 디자인의 자연주의를 생각하면, 북유럽의 예술가들과 디자이너들이 극복했던 극한의 자연에 대해 다시 느끼게 된다. 북유럽 자연을 소재로 활용하여 아름다움을 끌어냈던 그들의 내면과 정교한 공예 기술, 그러면서도 기능성과 대중성을 생각해야 하는 여러 조건들이 존재했기 때문이다.

　제품 디자인 분야에서 가구는 아주 중요하다. 우리 주위의 전자 기기나 여러 교통 수단들도 제품 디자인 영역에 들어 있지만 실제 그것들의 역사는 가구에 비해 무척 짧다. 가구 중 사람들에게 가장 밀접하고 자주 사용되는 것은 의자다. 나는 의자를 무척 중요하게 생각한다. 지금 이 글을 쓰느라 앉아 있는 의자도 사용한 지 20년이 다 되어 가는 것으로, 미국의 여러 곳과 북유럽을 거쳐 한국까지 나와 함께 오랜 여행을 했다. 그중 내가 가장 사랑하던 의자는 불행히도 한국에 같이 오지 못했다. 부피가 너무 크고, 한국 생활에 맞지 않는다는 이유다. 피코크 체어라는 그 의자는 덴마크 디자이너 한스 베그너가 1947년에 디자인

한 아름다운 의자다.

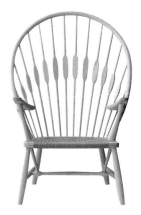

1914년 덴마크 남부 퇴네르^{Tønder}에서 태어난 한스 예르겐센 베그너^{Hans Jørgensen Wegner}(1914-2007)는 덴마크 디자인의 전설이라고까지 불린다. 20세기 북유럽 모던 디자인을 이끈 디자이너 중 한 사람인 한스 베그너는 개인적으로도 마음속에 간직하고 존경하는 가구 디자이너다. 그는 오늘날 북유럽의 교육 방식과 마찬가지로 필요에 의한 공부를 한 사람이다. 캐비닛을 제작하는 가구 공장에서 일을 시작한 그는 나무에 대한

한스 베그너가 디자인한 피코크 체어.

한스 베그너가 디자인한 의자들은 지금까지 불변하는 가치를 지니며 끝없는 사랑을 받고 있다.

노르딕 소울

열정을 드러냈다. 그는 수습공으로 일을 시작하여 상당한 수준까지 실력을 쌓았으며, 군복무를 마치고 기술대학, 그리고 다시 코펜하겐의 덴마크 예술공예건축대학교로 진학했다.

자신의 일에 대한 사랑과 열정을 대학 입학 이전에 경험했기 때문인지 그는 디자이너로서의 자세뿐 아니라 인간으로서의 마음가짐도 본보기로 삼을 수 있는 사람이었다. 디자이너로서 미적 감각과 뛰어난 공예 기술, 과학적인 정교함, 기능성과 미적 감각을 균형 있게 다루는 절제력, 무엇보다 완성도를 추구하는 성실함과 더불어 꺼지지 않는 열정을 갖춘 그는 일생 동안 디자인을 위해 쏟을 수 있는 모든 것을 가진 거장이었다. 그가 가장 사랑하던 의자만 해도 약 500개가 넘는 디자인이 남아 있으며, 완벽한 매뉴얼과 원형을 통해 완벽한 제작을 꿈꾸었다. 천여 개가 넘는 그의 디자인 작품들을 볼 때 평생 지치지 않고 디자인을 위해 얼마나 열정을 바치고 노력했는지 알 수 있어 존경하지 않을 수 없다. 또한 모든 작품들이 지금까지 불변하는 디자인 완성도와 가치를 보여 주며 끝없는 사랑을 받고 있다.

그의 디자인은 유기적 기능성Organic Functionality이라고 표현된다. 나무와 종이 등의 간결한 재질을 가지고 미학적이고 섬세한 장인의 기술을 통하여 안정된 유기적인 구조를 완성함으로써 그가 늘 목표로 하던 50년 이상 사용 가능한 편안한 의자를 만들었다. 한스 베그너는 또 다른 덴마크 디자인 거장 아르네 야콥센Arne Jacobsen의 밑에서 모더니즘에 대한 뚜렷한 영향을 받았지만, 거기에 머무르지 않고 전통적인 장인 기술을 바탕으로 견고함과 간결한 선의 미학을 표현해 냈다. 나무를 소재

©robin red
한스 베그너가 디자인한 Y 체어.

로 가능한 최고의 기능적, 미적 완성도를 지닌 디자인을 했다는 찬사를 받을 만큼 그가 세상에 내놓은 수많은 의자들은 아름다운 불멸의 작품이 되었다.

어린 시절 캐비닛 제작 수습공으로서 연마한 나무를 다루는 손재주와 나무에 대한 이해와 경험은 훗날 그의 작품에서 형용할 수 없을 정도로 완벽히 정제되고 균형과 비례를 맞춘 놀라운 의자의 형태로 표출되었다. 대학에서 건축을 통해 익힌 구조적 이해와 모더니즘 거장들 밑에서 배운 미학적인 감각 등은 한 단계 한 단계 인생을 성실히 쌓아 가며 더욱 깊이를 더해 갔다. 무엇보다 지치지 않는 그의 디자인 작업은 1927년 첫발을 디딘 덴마크 캐비닛 제작자 조합 전시회에 1941년부터 1966년까지 한 해도 빠지지 않고 작품을 출품한 것에서 볼 수 있고, 1990년대까지 마지막 생산업체였던 피피 뫼블러^{PP Møbler}의 제작실에서 열정적으로 작업을 함께할 정도였다.

그의 이런 순수한 디자인 열정과 자신에게 엄격할 정도로 성실했던 작업으로, 현재까지 우리는 그의 작품들을 사용할 수 있는 축복을 받았다. 1949년에 작품 PP501/503은 미국에서 '그 의자^{The Chair}'로 불릴 만큼 의자의 완벽한 모습으로 평가받았다. 허리가 불편했던 미국 대통령 케네디가 고집하던 의자로도 유명하다. 한스 베그너의 의자에 앉은 모든 이들은 그만큼 충분한 만족감을 얻지만, 정작 그는 평생 동안 완벽한 의자 하나를 디자인하는 것이 불가능한 일이라고 생각했다.

1947년에 만들었던 피코크 체어(PP550)는 그의 여러 뛰어난 의자들에 비해 그리 큰 환영을 받지는 못한 작품이다. PP550은 전통적인 높

은 등받이와 나무살로 구성된 윈저^{Windsor} 체어에서 영감을 받았다. 과
장된 등받이와 가늘게 처리된 나무살 가운데에 마치 공작새의 꼬리 깃
털이 보이는 듯한 평평한 조각으로 재미를 주었다. 다리를 쭉 뻗은 상
태에서도 편안함을 느낄 수 있도록 낮은 높이로 설계되었고, 못을 사용
한 이음매는 전혀 없다. 무엇보다 내가 이 의자를 사랑했던 이유는 다
양한 소재를 사용한 것에 있다. 손잡이 부분을 다른 나무로 제작하여
자연적인 색깔을 이용함과 더불어 의자의 바닥은 종이로 제작했다. 얇
은 종이에 색상을 입히고 여러 겹으로 말아서 끈으로 제작한 후 이 끈
을 엮어서 바닥을 만들었다. 물이나 불에 취약하지만 강도나 편안함은
상당히 훌륭하다. 한스 베그너는 의자에 등받이가 필요 없다는 생각을
가지고 있었다. 그 이유 중 하나는 여러 방향에서도 충분히 아름다운
의자를 위해서는 등받이가 방해된다는 것이었다. 그런 면에서 피코크
체어는 가느다란 부채살 구조로 어느 방향에서나 투명한 시야가 제공
되며, 우아하게 높은 등받이 라인도 아름다움을 더한다.

그는 덴마크 스타일이 무엇인가에 대해 답한 적이 있다. "나는
순수함을 이루어 나가는 작업이 덴마크 스타일이라고 생
각한다. 그것이 나에게는 단순화다. 더 이상 자를 수
없는 아주 기본적인 조각으로 잘라낸다. 다리,
의자 바닥, 등받이…… 그 조각들도 단순하게
만든다. 그리고 나서 비로소 등받이 라인이며 손
잡이 같은 것들을 하나하나 붙여 나간다." 디자
인을 위해 삭제를 해야 한다는 개념은 사진

'그 의자.'

CH24 위시본Wishbone 체어.

©JoeNomi 1961
JH503 라운드Round 체어.

CH445 윙Wing 체어.

CH25 이지Easy 체어.

옥스Ox 체어.

이나 조각을 경험한 독자들이라면 이해할 수 있을 대목이다. 그는 모양과 아름다움 등 아주 기본적인 조건조차 단순화한 뒤 자연의 소재와 구조적인 문제를 해결하였으며, 기능과 아름다움을 더했다. 그는 자연주의자들이 치우쳤던 나무를 이용한 소재라는 제약에서도 벗어난 순수 자연주의자였다. 그는 자연주의적 소재를 개발하고 실험하고 실제 작품에 적용하였으며, 디자이너의 한계를 넘어선 공예가이기도 했다. 전통적 디자인에 첨단 소재를 적용하기도 했고, 소재를 이용하여 구조를 바꾸기도 했다. 항상 디자인을 하며 모든 상상을 한다는 그는 그러면서도 신중하게 상상하기를 이야기했다. 92세에 눈을 감았을 때가 은퇴한 지 10년이 안 되었다니 얼마나 평생 동안 열정적인 삶을 살았는지 알 수 있다.

∨

가장 덴마크적인 디자이너
핀 율과 109 체어

유럽에서 가장 면적이 큰 나라는 어디일까? 흔히 프랑스, 스페인이나 독일을 생각하지만 사실은 덴마크다. 북극의 그린란드가 덴마크령이기 때문이다. 우스갯소리로 말하는 이런 이야기는 사실 덴마크의 본토가 무척 작다는 것을 반증한다. 한국의 경기도와 충청도를 합한 정도의 면적에 인구도 우리의 10분의 1에 불과하다. 그래서 덴마크는 과거부터 무역과 관련한 상업과 금융이 상당히 발달한 나라였다. 사람들도 쾌활하고 말하는 것을 좋아해서 외국인에게도 친근하게 다가간다. 그만큼 자신을 알리고 즐겁게 살아가는 문화가 존재한다.

세계에서 많은 사랑을 받는 덴마크의 건축가이자 디자이너인 핀 율 Finn Juhl(1912 – 1989)도 북유럽의 마음으로 공통의 가치를 경험한 사람이다. 그러나 한편으로 덴마크를 세계에 알리고 인정받기 위해서도 노력했다. 북유럽의 가치를 지닌 눈으로 그의 작품들을 보면 지나칠 정도의 아름다움이 있다. 지나치다는 말이 가지는 의미는 북유럽 고유의 시각을 벗어나 로마나 이집트 또는 고대인들의 문화를 북유럽의 가치에

접목시킨, 그래서 아름다움을 증대시키는 작업을 많이 했다는 의미다. 물론 한 명의 예술가가 아무런 영향 없이 혼자만의 세계를 가지기는 쉽지 않다. 그러나 그의 세계는 덴마크와 북유럽을 넘어 다른 유럽과 미국을 포함하는 세계로 향하고 있었다. 그래서 세계에서 가장 많이 알려진 북유럽의 가구 디자이너가 되었는지도 모른다.

자신이 디자인한 치프턴 체어에 앉아 있는 핀 율.

핀 율은 어려서 어머니를 일찍 여의고 아버지의 영향을 많이 받았다. 그의 아버지는 섬유 직물을 주로 수출하던 상인이었다. 그는 아버지의 일을 지켜보며 주요 거래국이었던 잉글랜드와 스코틀랜드, 스위스 등 덴마크를 벗어난 넓은 세상을 생각했을 것이다. 그는 예술사가가 되기를 꿈꿨지만 아버지는 그가 건축가가 되기를 원했다. 그는 덴마크 왕립 예술대학교Royal Danish Academy of Fine Arts에서 건축을 전공한 후 빌헬름 라우리첸Vilhelm Lauritzen 건축 사무소에서 약 10여 년간 근무했다. 큰 건물의 건축보다는 인테리어나 소품에 더 관심을 보여 덴마크 라디오 빌딩 등의 인테리어에 참여하기도 했다.

핀 율이 디자인한 펠리칸 체어.

1945년에는 코펜하겐의 뉘하운Nyhavn에 자신의 인테리어와 가구 디자인 사무실을 마련했다. 그의 주 수입원은 덴마크 캐비닛 제작자 조합 전시회에 참여하여 주문받은 가구를 판매하는 것이었는데, 수년간 그 양은 늘어나지 않았다. 조합에서 대량 생산을 거부했기 때문이다. 그의 디자인은 당시에 상당한 파격을 보여 주었다. 전통적인 미학을 추종했던 예술계는 1939년에 디자인된 펠리칸 체어Pelican Chair에 대해 "지친 바다 코끼리의 모습"이라거나 "미학적으로 가장 최악의 센스"라고 비판했다. 핀 율의 초기 작품들은 북유럽의 시각으로도 낯선 모습이었기에 혹독한 평가를 받았다. 그러나 그는 북유럽의 자연에서 찾은 소재들을 이용하여 극한의 미를 이끌어 내기 위한 노력을 계속했다.

북유럽의 고유 가치인 기능주의가 자리를 찾아가고 있을 무렵 보다 아름다운 디자인을 기능주의와 연결시켰다. 그는 어려서부터 넓은 시야를 가지고 있었다. 다른 문화에 익숙했고, 여러 자연 현상들과 각국의 디자인을 참고했다. 그의 작품들을 보면 다양한 모티프가 등장한다. 이집트를 비롯해 일본, 중국, 더 멀리로는 고대 로마의 것도 있다. 또 각 문화의 상징적인 디자인들을 간략화한 디자인도 보인다. 이들뿐 아니라 각각의 요소들이 서로 결합하고 유기적인 연결의 형태를 가진다. 그리고 그중 어떤 것은 상당히 과장하여 표현되기도 한다.

핀 율의 미학은 서로 연결되고, 때로는 마찰과 어긋나는 갈등이 한곳으로 이어지는 듯한 느낌을 받는다. 그곳은 아름다움이다. 기능을 우선하고 소재의 단순화와 디자인의 간략함을 주로 생각하던 북유럽에서 그 단계를 넘어선 생각을 한 것이다. 이는 상당히 덴마크적인 생각

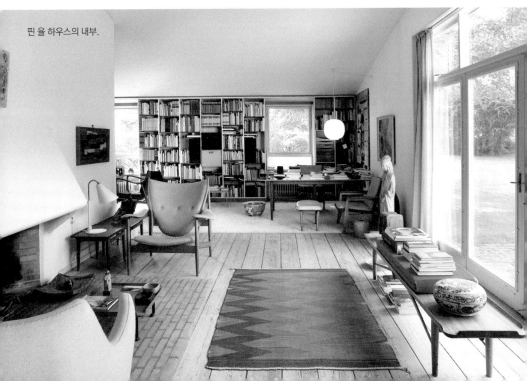

핀 율 하우스의 내부.

이다. 자신만의 가치로 묵묵히 혼자의 길을 가면서 때로는 외로움에 지칠 수도 있는 길을 걸었던 것이 북유럽의 예술가들이라면, 핀 율은 북유럽 고유의 가치는 물론이고 때론 아름다움과 호응을 위해 고유한 가치도 수정할 수 있다는 생각을 했던 것 같다. 덴마크는 좁은 국토와 적은 인구에도 불구하고 실험적인 무수한 아이디어, 서비스, 특허와 기술 권리들로 분주한 산업 구조를 가진 나라다. 그리고 항상 외국으로 나가 일을 해야 돈을 벌 수 있다는 생각이 바탕에 깔려 있다. 그래서 나는 덴마크 사람들 모두를 비즈니스맨이라고 생각할 정도다.

덴마크에서 고전하며, 동료 디자이너였던 뵈르게 모겐센Børge Mogensen이나 한스 베그너의 명성에 훨씬 못 미치는 반응을 얻던 무렵 그를 발견하여 세상에 다시 소개한 사람은 뉴욕 산업디자인협회장이었던 에드가 카우프만 주니어Edgar Kaufmann Jr.다. 미국에 불어닥친 북유럽 디자인의 유행을 소개하기 위해 에드가 카우프만은 스칸디나비아 여행을 시작했다. 그는 널리 알려진 기존의 브랜드나 전시회는 찾아가지 않았고, 숨은 인재들과 앞으로 북유럽 디자인을 이끌어 갈 디자이너들을 찾았다.

그러한 노력 끝에 인테리어 잡지에서 핀 율의 이야기를 접하고 즉시 그와 접촉했다. 1951년 미국 시카고에서 열린 《굿 디자인Good Design》 전시회는 핀 율에 대한 소개와 24점에 달하는 그의 작품들이 전시된 핀 율의 무대와도 같았다. 그는 미국에서의 데뷔를 통해 그가 바라던 대량 생산을 이루게 되었고, 전통 공예에 바탕을 둔 디자인을 성공시키며 두 가지 모두를 한꺼번에 이루는 결과를 얻었다. 그는 건축가보다는 인테리어 디자이너와 가구 디자이너로서 살았다. 제너럴 일렉트릭General

Electric 사의 냉장고 디자인과 유리, 도자기, 가구 회사들과의 협업을 맡았으며, UN 본부와 부속 건물들의 인테리어를 하고 스칸디나비아 항공사SAS와 협업을 하기도 했다.

사람들이 뽑은 그의 역작은 45체어와 치프턴 체어The Chieftain chair다. 또는 과장된 등받이의 펠리칸 체어도 빼놓을 수 없다. 그의 애정이나 사람들의 반응으로 보아 이는 전혀 부족함이 없다고 생각한다. 45체어에서는 마치 고무를 늘리고 줄여서 그 위에 다른 소재를 얹어놓은 듯한 자연스러움이 느껴진다. 치프턴 체어에서는 고대 문화에서 영감을 받은 여러 가지 상징들이 현대의 손길로 다듬어진 인상을 받는다.

그러나 나는 그의 1946년 작품인 109체어를 사랑한다. 이 의자를 통해 그를 비로소 이해할 수 있기 때문이다. 가구는 공간에 단순히 놓여 있는 것이 아니라 공간 그 자체라고 생각하던 그의 뜻이 담겨 있다고 생각한다.

단순하고 기능적이기만 한 선과 여러 면들이 직선과 곡선의 교묘한 결합으로 이어지고, 그 사이사이에 기능적인 요소들, 즉 팔꿈치를 위해 좀 더 넓은 면적을 할애한다던가 손으로 잡기 쉽게 홈을 파 놓는 등의 사람을 위한 배려가 돋보인다. 물론 소재는 나무이기 때문에 오랜 시간의 작업이 필요하고, 대량 생산을 염두에 두었기 때문에 가장 단순하면서 기능적인, 그러면서 동시에 아름다워야 하는 숙제들이 109체어에서 모두 풀렸다고 생각한다. 편안함과 견고성은 물론이고, 의자 자체가 주는 시각적인 아름다움이 특히 돋보인다. 그리고 무엇보다 이 의자들이 여러 개 모여 사용될 때 서로의 간섭이나 시각적인 분산 또한 고려한

핀 율이 디자인한 109 체어.

작품이기 때문에 오늘날까지 개인적인 공간은 물론이고 상업적인 공간에서도 그 아름다움이 돋보일 수 있다고 생각한다.

그는 어린 시절 예술사가를 꿈꿀 정도로 역사에 관심이 많았다. 그러면서도 넓은 세상에 대한 이해, 덴마크인으로서 타고난 비즈니스 기질 등이 모두 결합되어 북유럽의 어느 한 나라를 넘어선 디자인을 탄생시키지 않았나 생각한다. 그는 "나는 언제나 예술가가 되기를 꿈꾸었다. 그리고 항상 연습했다. 그런데 결국 내가 깨달은 것은 내가 화가, 조각가 또는 음악가가 될 수 없다는 것이었다. 항상 염두에 두었어도 나 혼자만의 연습이었을 뿐이다"라고 이야기했다. 그도 자신의 한계를 알고 자신의 꿈을 수정한 것이 분명하다. 이는 아주 중요한 북유럽의 가치다. 누구나 꿈꿀 수는 있지만 누구나 꿈을 이룰 수는 없다는 한계를 느끼고, 그 한계를 항상 생각하며 살아간다면 더욱 훌륭한 길들이 열릴 것이라는 생각이다. 노력을 더 하면, 공부를 더 많이 하면, 또는 운이 좋으면이라는 위로가 결코 진실이 될 수 없음을 깨달아야 한다.

어쩌면 핀 율에 대한 오해로 보일 수도 있겠지만 나는 이런 생각을 한다. 극한의 디자인을 이루기 위해 자신의 능력이 부족하다고 생각했던 것은 아닌지 말이다. 또는 한곳에 모든 집중을 하기에는 너무 많은 재능과 지식으로 머릿속이 꽉 차 있었는지도 모르겠다. 그는 오히려 북유럽의 기본적 가치에 부가적인 것들을 더하여 새로운 디자인을 창조했다. 누구나 아는 가치들, 방법들을 갈고 닦아서 정점에 다다를 수도 있지만 새로운 것들과 섞고 다듬어서 새로운 정점을 만들어 내는 것. 이것이 덴마크가 걸어온 길이기에 더욱 핀 율의 삶이 덴마크를 닮아 있음을 느낀다.

미니멀리즘

Minimalism
Minimalisme
Minimalismi
Naumhyggju

370여 년간 도구의 기본을 지켜온 **피스카스**

작은 마을에서 탄생한 영원의 아름다움, **오레포쉬**

약병에 담긴 완벽하게 깨끗한 보드카, **압솔루트**

조명의 시작과 완성을 이룬 **폴 헤닝센**과 **PH5**

사운드와 디자인의 하모니, **뱅앤올룹슨**

20세기 북유럽 미니멀리즘을 완성한 **아르네 야콥센**과 **에그 체어**

다음 세기를 상상하던 **베르너 팬톤**, 그리고 그의 **팬톤 체어**

북유럽의 문화와 예술을 이야기하며 키워드로 미니멀리즘을 선택할 것인가에 대해 많은 고민을 했다. 북유럽의 관념으로 자리 잡은 검소함, 절약, 간단한 생활 양식, 기능주의 등의 단어들을 어떻게 한마디로 표현할 수 있을까에 대한 고민이었다. 미니멀리즘은 북유럽의 문화적 관념이 근대로 이어오던 시기에 만들어진 용어다. 그리고 역사적으로 문화와 예술 분야에서 20세기 초에 비로소 실제화된 사조이기도 하다. 미니멀리즘이라는 단어가 정확히 북유럽의 문화와 부합하지는 않지만 상당히 근접하게 설명할 수 있다고 생각하여 북유럽의 문화적 가치를 설명하는 데 자주 인용해 왔다. 극소주의라고도 소개되는 미니멀리즘은 사물이나 철학에서 가장 근본적인 답만을 남기고 전부 없애는 일이다. 무조건 간단히, 텅 빈 공간을 만드는 것이 아니라 오히려 목적에 가장 부합하도록 도와주는 일이다. 다른 말로 설명하자면, 불필요한 것은 애초에 만들지 않는 것과도 같다.

문화 예술에서의 미니멀리즘은 바우히우스 운동에 기인한 기능주의를 들 수 있다. 생산과 이용에서 가장 효율적인 것을 찾았던 기능주의는 모든 예술적인 아름다움마저 기능에 충실하다면 도달할 수 있다는 생각을 했다. 미니멀리즘은 목적과 기능을 추구한다는 생각에서는 차이가 없지만 그 본연의 목적을 보다 가치 있게 만드는 다른 작업을 포함한다. 현재 우리가 흔히 보고 사용하는 디자인 제품들은 사실 수십 년, 심지어는 100여 년 전 디자인된 제품들이다. 북유럽의 디자인은 좀 더 특별해서 현대의 제품 디자인과 견주어 보아도 전혀 어색하지 않다. 그 이유 중 하나는 제품의 목적에 가장 근접한 디자인이기 때문이다. 즉 사용

하는 사람의 마음과 제품이 가져야 할 기본적인 요소들을 철저히 분석한 결과이기 때문이다.

북유럽 사람들이 왜 기능적이고 효율적인 관념들을 좋아할까라는 질문에 대한 답을 추측해 보자면 그들의 역사 때문이라고 할 수 있다. 지금은 원유, 목재, 광물 등이 북유럽의 자원으로 알려져 있지만 근대 이전의 북유럽은 척박하고 추운 극지의 땅이었다. 힘든 항해나 오랜 수송으로 얻은 각종 생필품들은 소중하고 항상 절약해야 할 생명줄과도 같았다. 생활용품들도 그냥 쓰고 버리는 것이 아니라 좀 더 튼튼하고 오래 쓸 수 있도록 만들었다. 남은 나무토막, 작은 천 조각이라도 아꼈고 같은 자원으로 효율성과 내구성을 좀 더 가질 수 있도록 힘썼다. 실내에서의 생활이 길어질수록 손기술이 발전했고 한 분야의 장인들이 나타났다. 이후에 유럽 대륙에서 기능주의나 미니멀리즘이 전해졌을 때 북유럽 사람들의 반응이 새삼 궁금했다. 아마 그들은 자신들의 문화를 한마디로 표현하고 정의한 새로운 경향에 환호를 질렀을 것 같다.

미니멀리즘이 단지 문화 예술에만 존재한다고 생각하면 곤란하다. 우리가 살아가는 데 영향을 주는 모든 것은 사람의 머릿속에서 나왔고, 그렇기에 사람의 사고가 가장 중요하다고 생각한다. 이처럼 미니멀리즘의 기본은 사람들의 생활 양식이다. 우리에게는 '이왕이면 다홍치마'라는 속담에서 근거한 '이왕이면'이라는 습관이 있다. 나부터도 집을 고를 때 같은 값이면 더 넓은 집을 고르고, 같은 값이면 험한 지형도 달릴 수 있는 SUV를 선호했으며, 같은 값이면 좀 더 기능이 추가된 제품을 고르곤 했다. 내가 느끼기에 당장은 필요 없지만, 그리고 언제 쓸지

도 모르지만, 같은 값이라면 기능이 더 많고, 더 크고, 더 넓은 것들을 추구했다. 그러나 쓸모 없는 공간과 장식으로 인해 지난 수십 년간 불필요한 연료비와 세금을 지불했고, 유지 보수에 더 많은 시간을 들이는 집에서 살아왔다. 다기능 제품은 기능 하나만 고장이 나도 다른 기능을 마비시키며, 각각의 기능을 가진 제품 두세 개를 오래 사용하는 것이 더 효율적일 때가 많다.

북유럽 사람들은 자신이 필요로 하는 것이 아니면 비록 공짜라도 눈을 돌리지 않는다. 이 작은 관념 하나가 생활을 좀 더 단순하고 편리하게 만든다. 만약 필요하면 빌려 쓰거나 그때 다시 구매하는 것이 미리 구매하는 것보다 효율적이라는 생각이다. 미니멀리스트의 삶은 만약을 대비하여 소비를 하지 않는다. 오히려 필요할지 모르는 물품과 서비스는 예산으로 관리하여 대비하는 것이 더 효율적이라는 생각이다.

서울 같은 대도시에 거주하는 사람들은 삶의 단순화라는 개념을 한 번쯤 꿈꾸어 보았을 것이다. 미니멀리즘은 무언가를 갖지 말자는 것이 아니다. 오히려 욕망을 극대화하여 최고의 만족을 주는 것에 가깝다. 하지만 필요 없는 상품, 습관, 욕망은 철저하게 자제한다. 그래서 별 가치 없는 상업적인 개념들로부터 자유로워질 수 있고, 보다 중요한 의미 있는 일에 집중할 수 있도록 도와준다. 북유럽에서의 미니멀리즘은 삶의 방식이다. 어떤 방식이라고 규정해 놓지는 않았지만 그들의 습관과 생활 양식에서 자연스럽게 미니멀리즘의 모습들을 볼 수 있다.

∨

370여 년간 도구의 기본을 지켜온
피스카스

묵묵히 외길을 걷는다는 것은 개인뿐 아니라 회사 같은 조직에서도 드문 일이다. 그것도 몇 세대를 거듭하는 오랜 기간이라면 더욱 쉽지 않다. 역사라는 긴 흐름 속에서 전쟁이나 경제 공황, 나라가 바뀌는 사건도 있을 수 있기 때문이다. 법이나 인권 같은 기본적인 보호막도 존재하지 않았던 시기에 그들을 계속 유지하게 만든 생각이 궁금했다.

핀란드가 독립한 지는 오래되지 않았다. 피스카스Fiskars라는 회사가 생긴 1649년에는 스웨덴의 일부였다. 그 시절 핀란드의 피스카스 브룩Fiskars Bruk 마을은 철광으로 유명한 지역이었으며, 자연스럽게 제련소가 생기고 대장간들이 발전했다. 피스카스 마을의 이름을 띤 피스카스는 네덜란드 출신인 피터 토르뵈스테Peter Thorwöste가 설립하였으며, 초기 주요 생산품은 못, 수레바퀴용 부품, 가축용 발굽이었다. 철은 북유럽에서 흔한 광물로, 북유럽의 제련 기술은 오래전부터 뛰어났고 철로 만든 제품들도 인기가 있었다. 피스카스는 외국인 노동자들과 자본을 끌어들이면서 농기구나 공구 같은 좀 더 다양한 상품을 생산했다.

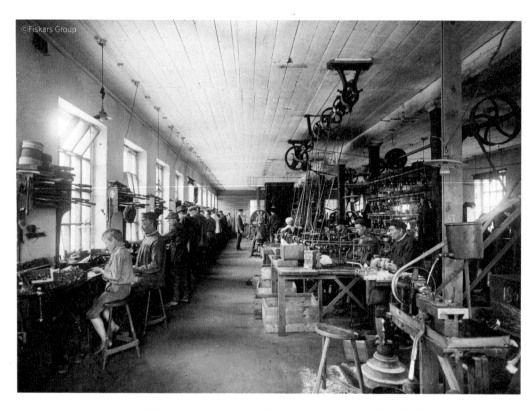
©Fiskars Group

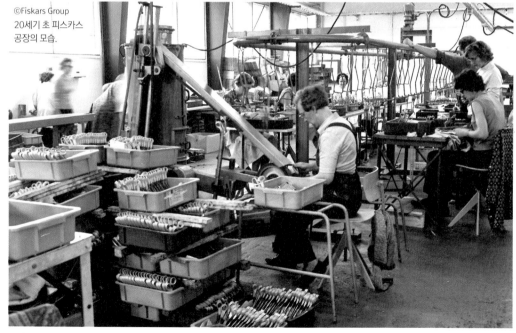

©Fiskars Group
20세기 초 피스카스
공장의 모습.

18세기에 구리 광산이 개발되고 산업 혁명을 거치면서 19세기에 기차가 마을에 들어온 것을 계기로 피스카스는 넓은 지역에 상품을 공급할 수 있는 계기를 마련했다. 북유럽의 토양은 바위와 거친 흙으로 이루어졌고, 추운 날씨 때문에 농기구와 공구의 내구성이 상당히 중요했다. 주요 자원인 나무들도 다루기 쉽지 않았기에 보다 효율적으로 이용할 수 있는 기술이 필요했다.

피스카스는 다른 북유럽 회사들처럼 오랜 수공예 전통을 바탕으로 직접적으로 생활에 필요한 실용적인 물건들을 간결하고 겉치레 없는 디자인으로 만들어 왔다. 필요에 의한 생산과 목적에 맞는 공구들같이 상품이나 기술의 의도는 명확했다. 미니멀리즘이라는 예술적인 가치가 그 이름을 갖기도 전에 이미 북유럽 사람들의 생활은 미니멀리즘에 가깝게 진화했던 것이다. 필요가 없으면 공짜라도 갖지 않으며, 자신의 필요에 가장 적합한 제품을 고르는 습관은 오늘날에도 남아 있다. 특히 핀란드는 오랜 외세의 지배를 받기도 했지만, 한편으로 외국의 기술이나 시설들을 손쉽게 접할 수 있는 기회도 있었다고 생각한다. 그 기술에 북유럽의 가치를 심어 핀란드 나름의 가치를 이루었으며, 피스카스도 그중 하나였다.

FISKARS®

피스카스의 로고.

근대에 들어와 피스카스는 자신들의 디자인 철학을 비로소 정리할 수 있었다. 그것은 자연, 사용자, 그리고 손이다. 어쩌면 자연의 모든 것을 역행할 수도 있는 공구 회사에서 자연과 인간이라는 철학이 탄생한 것도 놀랍지만, 피스카스가 가장 중점을 둔 것은 공구를 잡는 손이

었다. 공구 본연의 목적에 가장 적합한 디자인, 그리고 그것을 잡는 손이 중요하다는 생각이었다. 그 외의 여러 가지 목적은 단지 중요한 한 가지를 위한 부가적인 요소로 생각되었으며, 피스카스의 설립 이유 중 하나인 철의 중요성을 잊지 않았다. 아직까지도 철의 중요성을 강조하며, 엄청난 양의 철광석을 가진 나라임에도 소중하게 낭비 없이 사용할 것을 당부한다.

현대에 들어와 피스카스는 여러 번의 전쟁과 두 차례의 세계대전, 그리고 경제 대공황을 겪으면서 회사의 생산 방식을 바꾸었다. 핀란드와 유럽에서 인기를 끌던 회사였음에도 피스카스는 규모나 매출이 비약적으로 늘지 않았다. 그 이유 중 하나는 회사를 필요 이상으로 키우지 않기 때문이다. 이 이야기는 상당한 이해를 필요로 한다. 세상에는 자신의 회사가 커지는 것이 싫고, 돈을 더 번다는 것이 불편한 사람들과 문화가 분명히 존재한다. 피스카스는 농기구와 공구, 그 당시 공작 기계를 생산하는 세계 세1의 기업이라던가 철강 제품의 지역 선점 같은 목표를 아예 가지고 있지 않았다. 사람들의 생각이나 생활에도 미니멀리즘이 기반한 이유다.

그러나 여러 고비를 거치며 어려움을 경험한 피스카스는 생존을 위해 시장이 다양화되어야 한다는 생각을 가지게 되었다. 어느 한 지역에서 수요가 중단되어도 또 다른 곳은 분명히 수요가 있을 것이란 생각을 했고, 그러기 위해서 피스카스를 널리 알리고 대량 생산 체제로 들어가야 한다는 계획을 세웠다. 일부만이 아닌 모든 사람들을 대상으로 하기 위해서는 피스카스가 보다 친밀해질 필요가 있었기에 기존의 공구들은

그 특징을 유지했다. 필요에 의해
회사가 커질 이유는 없었으나 생
존이라는 목표로 회사를 더 알릴
필요가 생긴 것이라고 말할 수 있
다. 오늘날의 피스카스는 산업용
공구를 포함한 기능성 공구 부문,
생활용품 부문, 야외 용품 부문 등
으로 나뉘어 있으며, 전 세계에 판

©Fiskars Group
1830년대 제작된 재봉용 가위.

©Fiskars Group
피스카스의 대표 상품인 오렌지색 손잡이 가위.

매망을 갖추고 있는 생활용품 회사가 되었다.

피스카스가 가치를 두었던 디자인은 그들의 상품을 개선시켰다. 세
계적인 호평을 받은 제품 중 하나는 가정용 가위다. 1967년에 제작된
오렌지색 손잡이 가위는 피스카스를 세계적인 회사로 키운 핵심 상품

©Fiskars Group
FISKARS®
it's time to strike

이다. 피스카스는 1830년대부터 이미 재봉용 가위를 생산하고 있었다. 100여 년이 넘는 제작 경험을 통해서 사용자에게 가장 편한 가위를 개발했고, 소재나 디자인의 발전으로 인해 그 정점을 찾은 시기가 1967년이었을 뿐이다. 날의 소재는 바뀌었고 날의 각도가 60도로 정해졌다. 두 날을 연결하는 리벳(금속판을 잇는 못의 일종)이 오랜 시험 끝에 평평한 리벳으로 교체되었다. 손이 직접 닿아야 하는 손잡이는 손의 자연스러운 모양을 따라 성형되었고, 보다 가볍고 생산이 쉬운 플라스틱으로 교체되었다.

피스카스 가위의 아이콘 같은 오렌지 색깔은 처음부터 염두에 두었던 것은 아니다. 시험 단계에서는 초록색과 검은색의 손잡이를 준비했고 시험 생산을 마쳤지만, 작업자들이 오렌지색 주서기의 염료로 만든 오렌지색 손잡이를 추가로 생산한 것이다. 의외의 결과로 인해 혼란에 빠진 개발진들은 전 직원을 상대로 투표를 진행했다. 그렇게 결정된 오렌지색으로 특히 및 디자인 등록을 하게 되었다. 사람들의 반응은 놀라

©Fiskars Group

노르딕 소울

왔다. 날카롭고 단단한 느낌의 가위가 친숙하게 다가왔고, 성능도 뛰어났다. 이제 피스카스는 유럽을 넘어 전 세계에 알려진 상품을 개발하는 회사로 발전했다.

1978년 미국에 공장을 설립하고, 연간 생산량 3백만 개를 기록했다. 1967년에 처음 생산을 시작한 이후로 단일 품목 생산 개수는 약 10억 개에 이른다. 오렌지색 디자인은 다른 공구들에도 적용되었으며, 큰 호응을 얻었다. 피스카스는 더 발전하여 주방과 가정용 공구와 제품 제작에도 참여했다. 그중 주요한 브랜드들로는 이탈라(주방용품, 도자기), 거버Gerber(나이프, 휴대용 공구), 아라비아Arabia(도자기), 해크맨Hackman(주방용품), 로얄 코펜하겐(도자기), 워터포드Waterford(크리스털) 등이 있다.

지난해 피스카스의 순수익은 1억 유로(한화 약 1,220억 원)로 알려졌다. 그리고 전 세계에 4,300여 명의 인력과 판매망을 가지고 있다. 피스카스의 가치를 볼 때 사실 이 숫자 몇 개가 중요한 것은 아니다. 그들이 몇백 년간 회사를 유지하면서도 회사를 확장할 뚜렷한 이유가 없었듯이, 현재의 이유가 또 사라진다면 과거의 작은 회사로 얼마든지 돌아갈 수 있기 때문이다. 이것이 퇴보인가 아니면 발전인가에 대한 의견은 다양할 수 있지만 그들이 그들만의 가치를 지키고 있을 것이라는 믿음은 확고하다. 그것이 생각의 미니멀리즘이고 그 가치를 지키고 있는 한 피스카스는 존재할 것이다.

현재 피스카스 마을의 옛 공장터는 예술가들의 작업 공간으로 바뀌었다. 더불어 온 마을은 아름다운 관광지로 바뀌었다. 오랫동안 써 오던 피스카스 가위를 보면서 370년이 넘는 생각의 여행을 한다. 수없이

들여다보고 다시 그려봤을 여러
공구들의 아주 작은 부분들이 놓
칠 수 없는 역사로 다가온다. 시
각적인 단순함에서 나아가 생각,
생활 양식에까지 미니멀리즘이
녹아 있는 문화를 사랑한다. 아
주 단순한 아름다움이 느껴지기
때문이다.

©Fiskars Group

노르딕 소울

작은 마을에서 탄생한 영원의 아름다움,
오레포쉬

"영원한 건 아무것도 없어요. 이 크리스털을 제외하면요." 손으로 작업 중이던 크리스털 덩어리를 들고 나를 쳐다보며 오레포쉬의 유리 디자이너가 하던 말이 떠오른다. 크리스털이나 유리 제품을 사랑하는 사람이라면 말할 것도 없고, 예쁜 꽃병이나 유리컵을 애용하는 사람이라면 오레포쉬라는 이름을 한 번쯤 들어보았을 것이다. 오레포쉬는 공방이자 제품 브랜드이기도 하다. 스웨덴을 북유럽뿐 아니라 세계적으로 가장 뛰어난 크리스털 유리 공예 왕국으로 만든 것은 오레포쉬의 역할이 크다.

유럽과 미국 등 서양에서는 접시나 포크, 나이프 같은 식기류 외에 와인과 물 등의 음료를 담는 유리잔에도 큰 정성을 쏟는다. 정찬에서는 식탁에 올라간 요리도 중요하지만, 준비된 와인 글라스나 식기류 또한 매우 중요하다. 둘러앉은 식탁 한가운데 놓인 꽃 장식이나 큰 촛대, 그리고 우아한 와인 글라스를 빼놓은 정찬은 생각하기 힘들다.

특히 서로의 인사말과 건배는 그 시간의 가장 중요한 이벤트다. 워낙 귀하고 아끼는 유리잔을 많이 사용하기 때문에 건배할 때 잔을 부딪치지 않고 가볍게 들기만 하는 모습으로 북유럽의 건배는 이루어진다. 북유럽에서 '건배'를 할 때 사용하는 말은 '스콜Skål'이다. 바이킹 때부터 이어진 말이라고도 하는데, '건강하세요'라는 의미를 가진다. 반드시 건배의 선창은 그 모임을 주최한 사람, 즉 호스트만이 할 수 있다. 더욱 중요한 점은 서로의 눈을 꼭 마주쳐야 하는 것이다. 북유럽인들은 눈을 맞추는 행위를 건배 중 가장 중요하게 생각한다. 인원이 적을 경우에는 모든 사람과 눈을 한 번씩 마주쳐야 하며, 결혼식 피로연같이 큰 그룹일 경우는 양옆의 사람과 시선을 한 번씩 마주치고 난 후 마신다. 서로 마음을 전달하는 방법이다.

한국에서는 은수저나 도기류를 닦는 일이 흔하다. 제례에 쓰이는 제기들은 더욱 정성스럽게 닦고 또 닦아야 한다. 눈부시게 반짝이는 각종 그릇들이 모임을 빛내는 것은 물론, 주인의 정성까지 느끼게 해 주기 때문이다. 서양에서는 같은 수고를 나이프나 포크 같은 식기류와 각종 글라스에 쏟는다. 경제적 여유가 있는 집이라면 각종 꽃병이나 유리 조각품, 큰 샹들리에, 주문 제작한 코냑이나 와인병 등이 생활의 여유를

노르딕 소울

보여 주는 액세서리였다. 이런 식기들을 20인용, 많으면 40인용씩 갖추고 식탁 옆 식기장에 진열하던 것을 주부의 큰 자랑으로 여기던 문화도 있었다.

 그 이전부터 크리스털과 유리 제품은 일반인들이 엄두도 내지 못하던 사치품이었지만, 스웨덴 오레포쉬의 유리를 사랑하는 사람들은 늘어났고 수요도 증가했다. 오레포쉬는 그 수요를 맞추기 위해 대량 생산 라인을 갖추는 동시에 소량으로도 생산하는 다양화를 이루었다. 오레포쉬 제품에서 높은 품질과 뛰어난 디자인은 필수다. 현재도 오레포쉬

오레포쉬 제품은 높은 품질과 뛰어난 디자인이 필수다.

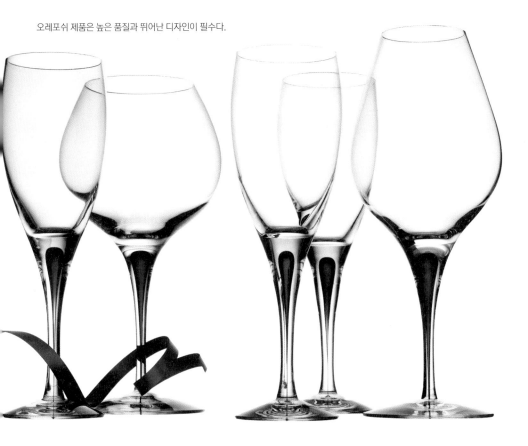

는 최고 품질의 크리스털과 유리 제품을 생산하며, 그 안에서도 완성도에 따라 A, B 또는 C등급으로 나누어 가격의 큰 차이를 보인다. A급과 B급을 금방 구분할 수 있다면 무척 눈썰미가 좋은 사람이다. 아주 미세한 점 같은 공기 방울 하나를, 그것도 등급이 낮은 한 세트 속 오차가 있는 단 한 개의 제품을 찾기 위해 한참을 눈 아프게 들여다봤던 기억이 난다.

오레포쉬는 스웨덴 남부의 작은 마을로, 스몰란드Småland 주의 칼마르Kalmar에 속한 지역이다. 인구는 약 800명으로, 면적 또한

오레포쉬의 로고.

사방 2킬로미터를 벗어나지 않는다. 이 지역을 중심으로 그리 멀지 않은 곳에 크리스털과 유리 공방들이 몰려 있다. 과거에는 더욱 성황을 누렸겠지만 합병과 도산 등으로 지금은 그 수가 많지 않다. 오레포쉬도 많은 회사들을 흡수하고 인수했다. 그 회사들은 알스터포쉬Alsterfors, 플릭스포쉬Flygsfors, 스트룀베리시단Strombergshyttan, 굴라스크룹Gullaskruf, 코스타 보다Kosta Boda 등이다.

오레포쉬로 가는 길은 바람이 흘러가듯 빽빽한 가문비나무숲으로 이어진다. 그러다가 갑자기 어둡게 반짝이는 호수가 보이고 석조 담장 뒤 목초지와 농가 주택들이 넓게 펼쳐진다. 이곳이 유리 공예의 집산지이자 불어서 유리를 다듬는 기술의 붐을 일으킨 곳이다. 햇빛마저 닿지 않을 것 같은 깊은 숲과 크리스털같이 맑은 공기를 호흡할 수 있는 이곳에서 세계를 놀라게 하고 시대를 풍미하던 수많은 크리스털 작품들이 탄생했다.

스웨덴의 유리 공예는 270여 년 전인 1742년, 오레포쉬와 약 20킬로미터 떨어진 코스타Kosta라는 작은 마을에서 시작되었다. 당시의 유리 공예 기술은 유리와 유리를 붙여서 만드는 것이었다. 오레포쉬에서는 1726년 초, 라르스 요한 실베르스파레Lars Johan Silversparre가 용광로와 제철에 관한 허가를 받고 작업을 시작했다. 이후로 오레나스Orrenas 호수로 흐르는 강이라는 의미의 '오레포쉬Orrefors'라는 이름이 생겼다. 1898년에 계속 이익이 감소하는 제철 대신 그 지역에 넘쳐나던 목재와 인력을 이용하는 유리 생산으로 회사의 방향을 바꾸었고, 이것이 바로 유리 공예 회사인 오레포쉬가 탄생한 과정이다. 하지만 초기에는 유리병, 램프갓, 유리컵, 향수병 같은 단순한 유리 제품만을 생산했다. 그 후 오레포쉬는 유리 기술자와 디자이너들을 대규모로 모집하였으며, 유리 공예 기술과 미학적인 측면이 비약적으로 발전하였다.

이런 노력에도 불구하고 1910년 요한 에크만Johan Ekman이 회사를 매입하고 디자인의 중요성을 강조하기 전까지 오레포쉬는 큰 움직임을 보이지 않았다. 아름다움과 디자인이 오레포쉬가 나아가야 할 길이란 것을 느낀 에크만은 1916년에 에드바르드 할드Edward Hald와 시몬 가테Simon Gate를 오레포쉬에 합류시켰다. 이들의 합류로 오레포쉬는 '최고의 기술과 선택받은 디자인'이라는 그들의 목표를 완성했다. 사실 두 사람의 디자인은 서로 달랐고 취향마저 달랐다. 프랑스의 화가 마티스와 함께 수학했던 할드는 프랑스 예술을 배경으로 했고, 자유로움과 모던함을 지닌 화가였다. 가테는 초상화와 풍경화가로서 전통적인 화려한 디자인을 좋아했다. 누가 봐도 그들의 협업은 전혀 어울리지 않을

것 같았지만, 스칸디나비아주의 안에서 훌륭하게 화합할 수 있었다.

북유럽에서 협업은 흔한 일이다. 그들은 협업이 없는 프로젝트가 있는지에 대한 나의 물음에 어떻게 서로 도움 없이 발전할 수 있는가라고 반문하기도 했다. 누구나 협업으로 좋은 결과를 기대하겠지만 꼭 그렇지는 않다. 이 점은 북유럽 생활에서 가장 크게 영향을 받은 부분이기도 하다. 북유럽 사람들은 상대에 대한 존중이 바탕에 깔려 있다. 나의 부족함을 채워 주는 동지애가 있는 것이다. 빨리 상대의 기술을 익혀 혼자 해 보려는 생각은 상대의 능력을 인정하지 않는 것에서 시작된다. 상호 존중이 협업의 기본이기 때문이다. 그러므로 북유럽은 자연스럽게 콜라보레이션이라는 개념이 자리를 잡을 수 있었고, 1 더하기 1은 2 이상이 되는 효과를 얻었다.

이 같은 오레포쉬의 협업 전통 외에도 회사에 맞는 디자인과 디자이너를 갖추어 스스로 자신들만의 디자인을 발전시켜야 한다는 개념이 존재했디. 이 당시는 모디니즘과 독일로부터 전해진 바우하우스 기능주의와 맞물려 북유럽만의 디자인과 색깔을 찾기 시작한 시기다. 단순하고 절제된 선만으로도 화려함과 세련됨을 충분히 보여 주었으며, 특히 유리 가공 기술로 극도로 얇고 투명한 극한의 한계까지 디자인을 끌어올렸다. 오늘날 북유럽 미니멀리즘의 기초가 된 스칸디나비아 모더니즘이 오레포쉬에서 실현되었고, 전 세계에 북유럽의 유리 공예를 알리는 계기가 되었다. 1919년부터 1922년까지 오레포쉬는 정교한 장인 기술과 독특한 디자인, 기능적이고 대량 생산이 가능한 제품들, 일반적으로 널리 쓰일 수 있는 제품 라인, 예술품의 경지에 오른 작

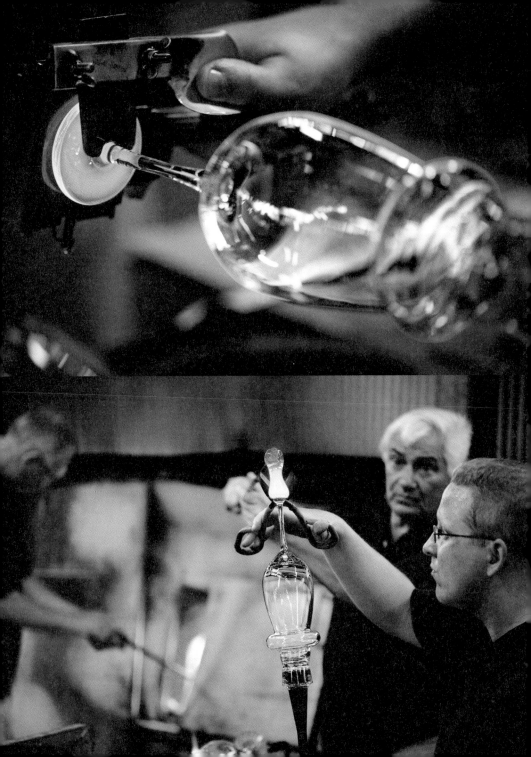

품 등 여러 방면의 제품과 기술을 보유하였으
며, 1925년 파리 박람회에서 오레포쉬만의 '최
고의 기술과 선택받은 디자인'이라는 꿈을 이
루었다. 아직까지도 유리 공예에서는 1910년
부터 20여 년 동안 할드와 가테가 개발하고 발
전시킨 기술들이 널리 쓰이고 있다.

260년 동안 스웨덴의 유리 공예는 전 세계
에서 널리 사랑받아 왔으나 현대로 들어오면서 산업 구조와 소비자 취
향의 변화로 과거의 눈부신 활기는 찾아볼 수 없다. 오레포쉬는 현재
갤러리로 콘셉트를 바꾸어 소품종 소량 생산 체계로 운영하고 있다. 그
리고 예술 공예품 생산에 더욱 초점을 맞추고 있다. 이곳을 방문하면
100여 년 전의 작품이라고 도저히 믿기지 않는 작품들이 많이 전시되
어 있다. 실보다 얇은 간결한 선 하나로 큰 몸뚱이를 감싸안은 스웨덴
미니멀리즘의 징수라 불리는 유리 공예를 직접 만날 수 있다.

유리 공예에 관한 '최고의 기술과 선택받은 디자인'이라는 꿈을 가지
고 100년 전 요한 에크만은 우거진 숲길을 따라 여행했을 것이다. 이곳
을 방문하게 된다면 우거진 가문비나무숲 속에서 농가의 목초지로 연
결되는 길을 따라 차분히 걸어보기 바란다. 반짝이는 호숫가에서 멀리
석조 담장을 바라보며 티끌 하나 없는 신선한 공기를 호흡해 보기를 바
란다. 그리고 어떻게 이곳에서 가장 아름답고 맑은 크리스털과 유리 공
예가 탄생했는지 느껴보면 좋겠다.

노르딕 소울

약병에 담긴 완벽하게 깨끗한 보드카,
압솔루트

"압솔루트Absolut!" 스웨덴 사람들이 정말 자주 쓰는 말이다. "물론이죠",
"확실해요", "완벽하네요"라는 확신에 찬 표현으로 '압솔루트'만큼 분명
하고 자신감 있게 신뢰를 보여 주는 단어는 없다. 특히 확실한 결과나
약속, 표현에 대해 매우 조심스럽고 신중한 스웨덴 사람들이 거침없이

"압솔루트!"라고 말한다면, 간단명료
하게 들리는 그 말은 더 이상 덧붙일
질문 없이 믿어도 된다는 스웨덴인
들의 강한 확신이다.

1980년에 미국의 인쇄 매체마다
새로운 스웨덴 보드카가 한 페이지
를 장식했다. "확실하게 완벽함Absolut
Perfection". 세계에서 가장 큰 주류 시
장인 미국 땅에 첫발을 내디딘 스웨
덴의 압솔루트 보드카Absolut Vodka의

©The Absolut Company AB
1980년에 만들어진 압솔루트 보드카의
첫 번째 광고.

등장을 알리기 위한 첫 번째 광고 문구였다. 페이지를 꽉 채운 제품 이미지와 커다란 'Absolut Perfection'이라는 문구 외에는 더 이상의 부연 설명이나 이미지, 유명 모델도 없었다. 게다가 영어 형용사 'Absolute'에서 알파벳 e를 빠뜨리고 잘못 기재한 것처럼 보이기도 했다. 강렬하고 자신감 넘치는 등장이었지만, 미국에 첫인사를 하는 보드카 광고라고 하기에는 바보 같을 정도로 모험적인 시도일 수 있었다. 전통적인 러시아 보드카에 오랫동안 길들여진 미국 사람들의 마음을 파고들어야 하는 새 브랜드의 첫 모습이었기에 더욱 무모해 보였다. 하지만 1879년 스웨덴에서 탄생한 순간부터 항상 "압솔루트!" 한마디로 표현된 그들만의 자신감이 있었기 때문에 더 이상 덧붙여 보여 줄 것이 없었던 것이다.

북유럽의 미니멀리즘을 이야기할 때 사람들은 쉽게 시각적으로 느끼는 군더더기 없는 스타일만을 이야기한다. 그러나 북유럽의 미니멀한 스타일과 방식은 그들의 변하지 않는 단순한 목표, 심플한 콘셉트와 확고한 의지, 꾸준히 지켜간다는 신뢰가 바탕이 되어 자연스럽게 얻은 관념적인 결과임을 매번 깨닫게 된다. 압솔루트 보드카 역시 단순하고 확고한 콘셉트와 의지, 그리고 변함없는 신뢰가 지금까지 변하지 않는 압솔루트 보드카만의 이미지로 이어지고 있다.

1879년 스웨덴의 발명가이자 사업가였던 라르스 올손 스미스Lars Olsson Smith가 탄생시킨 보드카는 깨끗함을 그대로 담은 보드카였다. 그는 깨끗한 스웨덴 물을 더욱 깨끗하게 증류할 수 있는 새로운 방법을 개발하였다. 끓는 온도점의 차이를 이용한 연속 증류를 통해 불필

요한 퓨젤fusel 알코올을 분리할 수 있는 분별 증류 방법을 이용하였다. 불에 태워 만든 와인이란 별명이 붙을 정도로 군더더기 없이 깨끗하고 순수한 맛이 느껴지는 새로운 보드카였다. 깔끔하고 깨끗한 보드카에 '완벽하게 깨끗한 보드카, 일명 압솔루트 렌트 브렌빈Absolut Rent Brännvin(Absolutely Pure Vodka)'이라는 이름이 붙었다. 변함없이 깨끗한 맛을 유지하던 그의 보드카는 스웨덴을 대표하는 보드카로 떠올랐다. 그러면서 스웨덴 사람들에게 러시아산 제품을 벗어나 보드카의 새로운 맛을 발견하게 해 준 라르스 올손 스미스는 보드카의 제왕이라고 불리게 되었다. 그 후 1917년에 스웨덴의 주류 시장은 국유화되고 라르스 올손 스미스의 압솔루트 렌트 브렌빈도 스웨덴 정부 소유 회사인 V&S(Vin & Spirit)로 넘어갔으며, 스웨덴 사람들이 가장 사랑하는 보드카라는 전통은 V&S사에 의해 계속 이어졌다.

©The Absolut Company AB
압솔루트 보드카의 로고.

스웨덴의 추위를 달래 주던 보드카로 머물러 있던 압솔루트 렌트 브렌빈에게 새로운 전환점이 찾아왔다. 1970년대 말 V&S사는 세계 전체 보드카 소비량의 상당 부분이 미국 시장에서 소비되는 것을 주목했다. 그러나 당시 미국 사람들에게 보드카는 싸구려 술로 팔리고 있었고, 제품의 제조 방법이나 품질도 좋지 못했다. 그나마 미국 시장의 1%를 차지하던 고급 보드카들은 모두 구소련산으로 원가보다 두 배 이상의 가격에 팔리고 있었다. 특히 1970년대에 불편했던 구소련과의 정치적 상황에서 보드카의 인기도 떨어지는 추세였다. 세계에서 가장 큰 주류 시장인 미국으로 나가고 싶어 하던 V&S사에게 1970년대의 이러한 미국

의 상황은 절호의 기회였다. 무엇보다 변함없이 지켜온 압솔루트 렌트
브렌빈의 완벽하게 깨끗한 품질과 맛이라면 부딪쳐 볼 만한 도전이라
는 자신감이 생긴 것이다.

그러나 미국으로 나가는 새로운 도전에 여러 가지 고민이 하나씩
찾아왔다. 우선 세계 시장에 보여 줄 제품의 분명하고 차별화된 모습
이 필요했다. 깨끗한 맛을 느끼게 해 주기 위해서는 우선 소비자의 눈
을 사로잡고 제품을 구매하도록 하는 북유럽다운 디자인이 필요했다.
V&S사의 최고 경영자 라르스 린드마르크Lars Lindmark는 장식적이고 클
래식한 느낌같이, 흔히 상상하는 기존 보드카에 대한 생각에 얽매이지
않았다. 오히려 북유럽다운 순수함을 더욱 돋보이게 해 줄 혁신적인 제
품 이미지가 필요하다고 느꼈다. 이러한 시도는 스웨덴 광고 회사인 칼
손 앤드 브로만Carlsson & Broman에게 맡겨졌다. 깨끗한 보드카라는 투명
한 액체 이외에는 아무것도 주어진 것이 없었기 때문에 칼손 앤드 브로
만의 도전은 그야말로 맨손에서 시작되었다.

칼손 앤드 브로만의 군나르 브로만Gunnar Broman은 모든 것을 새로 만
들어야 했지만, 압솔루트 렌트 브렌빈의 가장 큰 특징인 깨끗한 보드카
라는 콘셉트를 한순간도 잊지 않았다. 그는 깨끗함을 보여 줄 수 있는
제품의 포장부터 생각해 보기로 했다. 군나르 브로만은 스톡홀름의 올
드타운에 있는 한 상점에서 투명한 옛날 약병 하나를 발견했다. 아무런
장식 없이 단순하고 투명한 디자인의 오래된 약병은 깨끗한 보드카를
담아서 있는 그대로 보여 주기에 완벽했다. 특히 옛날에 독한 보드카를
소독약으로 사용했던 역사와도 재미나게 들어맞았다.

노르딕 소울

깨끗한 보드카를 위한 완벽한 패키지로 투명한 약병이 선택되었고, 이제는 세계 시장에서 불릴 이름이 필요했다. 의미는 정확했지만 알아 듣기 어려운 압솔루트 렌트 브렌빈을 바꿀 필요가 있었다. 간단히 영어로 번역해 보았지만, 미국 시장에서 브랜드명으로 등록이 불가능했다. 미국 시장을 위해 일반 형용사로 표현한 '앱솔루트 퓨어 보드카Absolute Pure Vodka'는 미국 등록법에 적합하지 않았고, 결국 스웨덴어 형용사 압솔루트Absolut를 넣어 '압솔루트 보드카Absolut Vodka'로 부르기로 결정했다.

마치 영어 'Absolute'에서 알파벳 e를 생략한 것처럼 보이는 스웨덴어 형용사에 'The Country of Sweden'이란 자랑스러운 출생지도 함께 쓰기로 했다. 투명한 병에 파란색의 볼드체로 디자인된 이름과 보드카의 제왕인 라르스 올손 스미스를 기억하는 엠블럼까지 박힌 패키지가 탄생하면서 압솔루트 보드카의 깨끗함은 멋진 모습을 갖추었다.

스웨덴을 벗어나 미국으로 가려는 결심을 하고 준비하기까지 2년이란 세월이 걸렸고, 1979년 압솔루트 보드카가 탄생한 지 정확히 100년 만에 미국 시장에 진출하게 되었다. 미

©The Absolut Company AB
약병을 연상시키는 술병과 파란색 로고까지
보드카의 디자인으로는 획기적이었다.

국에 대한 경험이 전무했던 V&S사의 손을 잡아 준 미국의 수입 업체는 매우 작은 곳이었다. 미국 맨해튼에 영업 사원 한 명만을 둔 이 회사는 보스턴을 시작으로 스웨덴의 보드카 압솔루트를 열심히 알렸다. 훗날 이 작은 수입 업체였던 캐릴론Carillon Importers Ltd.은 세계 최고 판매량을 기록한 압솔루트의 오랜 파트너로, 그리고 혼자 고군분투하던 영업 사원은 이 회사의 최고 경영자가 된다.

낯선 북유럽 스웨덴에서 온 보드카를 위해 함께 도전한 또 다른 파트너로 미국의 광고 업체 TBWA를 빼놓을 수 없다. 세계에서 가장 오랫동안 이어지고 있는 지면 광고 시리즈를 만들어 내고 있을 정도로 디

©The Absolut Company AB

©The Absolut Company AB
모든 광고에 압솔루트 보드카만의 통일된 이미지가 보인다. 확고한 원칙이 압솔루트 보드카를 세계적인 술로 이끌었다.

©The Absolut Company AB
1985년에 앤디 워홀이 디자인한 압솔루트 보드카 광고.

자인 역사에서 중요한 회사가 되었기 때문이다. 압솔루트 보드카의 미국 진출 첫해는 그다지 좋은 성과를 얻지 못했다. 구소련산 보드카의 인기가 생각보다 높았기 때문이다. 스웨덴의 V&S사, 이미지를 만들어 낸 칼손 앤드 브로만, 그리고 미국 수입업체 캐릴론은 한마음으로 압솔루트 보드카만의 깨끗함을 알릴 수 있는 광고를 TBWA에 의뢰했다.

확고하게 지켜오던 압솔루트의 깨끗함은 TBWA의 아트 디렉터인 애드만 제프 헤이즈Adman Geoff Hays에게 고스란히 전해졌고, 그는 오로지 투명한 약병에 담긴 제품 하나를 부각시키기로 했다. 그리고 자신감 있는 '압솔루트'란 외침을 시리즈로 이어가기로 했다. 무모할 정도로 간단명료한 그의 아이디어는 대성공을 거두었다. 광고의 화제성뿐 아니라 압솔루트의 매출은 해마다 급증했다. 심플하지만 강렬하고 감각적인 압솔루트 광고는 보드카를 싸구려 술로 생각하던 미국 사람들의 마음마저 바꾸었다. 트렌드에 민감한 젊은이들부터 고급 술을 즐기던 소비자들까지 폭넓게 압솔루트 보드카를 찾게 만들었다. 지금까지도 압솔루트 광고가 바꾸지 않고 있는 확고한 원칙이 미국 시장에 엄청난 변화를 몰고 온 것이다.

목이 짤막한 약병 모양에 '압솔루트'로 시작하는 헤드카피가 이제는 전 세계인들의 기억 속에 뚜렷이 남아 있다. 보드카 맛을 모르는 사람들도 이제는 광고의 압솔루트라는 문구만을 통해 자연스럽게 스웨덴 보드카 압솔루트를 떠올린다. 압솔루트 시리즈는 변하지 않는 확고한 콘셉트 안에서 매 광고마다 새로운 이미지와 문구를 기대하게 만드는 재미가 있다. 1985년 앤디 워홀Andy Warhol과 함께한 시리즈는 하나의

작품과도 같아서 광고 아트라는 새로운 역사를 쓰기도 했다.

도시, 음식, 문학, 영화, 미술 등 압솔루트 광고의 아이디어를 위해서라면 발상의 한계가 느껴지지 않는다. 그럼에도 콘셉트는 확고하다. 디자인 역사에서 결코 변하지 않는 광고로 표현되며 수십 년 세월을 이어가고 있는 압솔루트 광고는 단순한 콘셉트 하나로 압솔루트를 사랑하는 모든 사람들을 이어 준다. 그들의 광고 이미지를 뒷받침해 주는 원동력은 압솔루트 보드카를 만드는 순간부터 광고에서 표현되기까지 완벽하게 깨끗한 보드카를 외치는 압솔루트의 믿음이었다.

'완벽하게 깨끗한 보드카'를 발명한 라르스 올손 스미스의 제품은 스웨덴을 대표하는 술로 변함없이 이어지고 있다. 130년이 넘도록 처음 자리를 잡았던 스웨덴의 오후스Åhus라는 작은 도시에서 스웨덴의 깨끗한 물로 현재도 '완벽하게 깨끗한 보드카'를 생산하고 있다. 가장 깨끗한 보드카라고 하면 전 세계 사람들은 스웨덴 사람들과 함께 주저 없이 "압솔루트!"를 외친다. 목이 짧은 약병 모양의 술병만 보아도, 굵은 글씨로 압솔루트를 적어 놓은 책 한 페이지를 펼쳐도 사람들은 "아하, 압솔루트!"를 외친다. 처음부터 지금까지 압솔루트의 모든 것은 단순하고 분명했으며, 앞으로도 그들의 확신과 신뢰는 결코 흔들리지 않을 것이다. 그들은 오늘도 투명한 약병에 담긴 완벽하게 깨끗한 보드카 '압솔루트'를 변함없이 만나게 해 준다.

조명의 시작과 완성을 이룬
폴 헤닝센과 PH5

우주에서도 보이는 도시의 불빛은 인류의 발전과 문화의 번영을 보여준다. 그러나 아이러니하게도 인공 빛이 없는 깜깜한 자연에서 사람들은 때로 안락함을 느낀다. 인간의 생존을 위해 신이 선물한 불과 빛이 이젠 너무 지나친 것일까? 조명의 공급은 이미 그 수요를 넘어선 지 오래다. 밤이 20시간 가까이 이어지는 북유럽의 겨울에 오렌지색 조명이 켜진 집의 주방은 가족이 모이고 대화하는 소중한 장소로 바뀐다. 기술의 발달로 인해 에너지 절약형이나 자연광 같은 용어가 조명에 사용되고 있지만, 조명의 목적은 사람들을 어둠에서 벗어나게 하고 안락함을 주는 것에 있다.

18세기 산업 혁명 이후 모든 직업은 변화를 요구받았다. 특히 건축이나 디자인 같은 기술적인 아름다움이 필요한 분야에서는 더욱 심했다. 건축과 디자인이 예술인가 공학인가에 대한 물음은 오늘날에도 끊임없이 제기되고 있다. 세계의 여러 대학에서는 접근 방법과 학과 과정에 따라 공과 대학 또는 예술 대학에 다르게 소속되어 있다. 근래의 인

테리어 디자인에서는 천장, 벽, 장식 같은 주요 구성 요소는 물론이고 공간을 이루는 가구, 패브릭, 조명까지 소홀히 할 수 없다. 더욱이 각각의 요소들은 개별적인 완성도와 함께 각 역할의 효율성, 상호 간의 조화, 더 큰 테두리를 이루는 전체적인 인테리어 아이디어를 유지하며 콘셉트를 지켜가는 것이 항상 중요하다.

긴밀하고 복합적으로 연결되는 인테리어의 치밀한 구성에서도 조명은 마치 용을 그릴 때 마지막 눈빛 한 점을 찍어내듯 인테리어의 마무리이며, 모든 구성을 화합하여 주어진 공간을 더욱 극적이고 감동적으로 엮어내는 요소라고 생각된다. 조명만큼 각 공간의 분위기와 리듬을 간편하고 값싸게 바꿀 수 있는 디자인 요소는 흔치 않다. 아침 9시쯤이 되어야 겨우 환해지고 점심을 먹고 나면 해가 기우는 북유럽의 긴 겨울을 겪다 보면 이 믿음은 더욱 확고해진다. 북유럽 사람들에게 조명은 또 하나의 간절한 주광Daylight이다. 분위기 조명, 연출 조명 등의 제

노르딕 소울

한적인 기능을 할 뿐만 아니라
하루의 생활을 밝혀 주고 편안
하게 해 주는 절대적인 필수 요
소다. 왜 북유럽에서 아름답고
편안하고 기능적인 조명이 많
이 만들어졌는지 직접 그들의
환경을 경험한다면 이해할 수
있다.

©Louis Poulsen A/S
조명으로 북유럽의 밤을 밝혀 준 폴 헤닝센.

　PH5 조명을 디자인한 폴 헤닝센Poul Henningsen(1894-1967)은 조명과
미니멀리즘을 설명하는 데 아주 적합한 인물이다. 작가였던 부모님의
영향 덕분인지 그는 자연스럽게 글을 썼다. 작가, 시인, 잡지 에디터로
활동했을 정도다. 호기심이 많고 신기술을 추구하는 북유럽 사람들과
마찬가지로 폴 헤닝센은 산업 혁명의 직격탄을 온몸으로 경험하면서
석유 등불의 시대에서 전기의 시대를 맞았다. 기술의 발달이 너무 빨랐
던지 그는 항상 환경이 자연스럽지 않다는 아쉬움을 가지고 있었다.

　1911년부터 1917년까지 프레데릭스베르 기술 학교와 코펜하겐 기
술 대학에서 건축을 전공했고, 비록 졸업을 하지는 않았지만 기술적인
호기심과 디자인에 대한 경험을 인테리어 디자인, 특히 조명으로 표출
했다. 밝지만 지난날 석유 등불만큼 자연스럽고 따뜻한 조명을 원했던
그는 직접 조명을 디자인하기 시작했다. 미니멀리즘의 관점에서 보면,
그의 일생이 다양한 직업과 경험으로 섞여 있는 것같이 보이지만 사실
그의 삶은 단순했다. 직업으로 보자면 오히려 작가였던 폴 헤닝센은 자

신의 호기심과 기술적 욕망의 충족을 위해 건축과 디자인을 배웠고, 그중 자신이 가장 필요했던 새로운 조명을 위해 온 힘을 쏟았기 때문이다.

PH 조명 시리즈는 1925년에 디자인되었다. PH5라는 이름은 지름 50센티미터의 PH 조명을 일컫는 말이다. 너무 밝은 전구, 깜박임, 암명부의 극단적인 경계선 등의 단점을 극복하기 위해 조명의 갓을 여러 개 붙이고, 직접 불빛이 반사되는 면적을 붉게 칠하기도 했다. PH5 조명은 어느 각도에서도 전구의 불빛이 직접 보이지 않는 '눈부심 없는' 조명이다. 간접 조명으로써 빛을 확산시켜 빛의 경계선을 흐릿하게 표

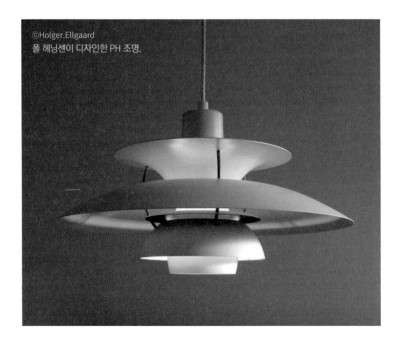

©Holger.Ellgaard
폴 헤닝센이 디자인한 PH 조명.

노르딕 소울

현되도록 하였고, 이 조명에 쓰이는 전구는 폴 헤닝센이 직접 개발하고 제작에 참여했을 정도로 신경을 쓴 것이다.

요즘에는 빛의 색깔이나 색온도, 밝기 등도 모두 다르게 제작되어 쉽게 골라서 쓸 수 있지만 당시에는 전구의 밝기나 크기 등을 다르게 제작하는 것이 큰일이었다. 이 전구는 발전을 거듭하며 새로운 PH5의 기본 전구로 사용되었고, 평생을 협업하며 PH5 조명을 생산한 루이스 폴센Louis Poulsen 사는 2013년에도 PH5의 디자인을 업데이트했다. 폴 헤닝센의 PH 조명은 그 후 파리박람회에 소개됨으로써 이름이 알려졌고, 파리 램프Paris Lamp라는 애칭으로도 불렸다.

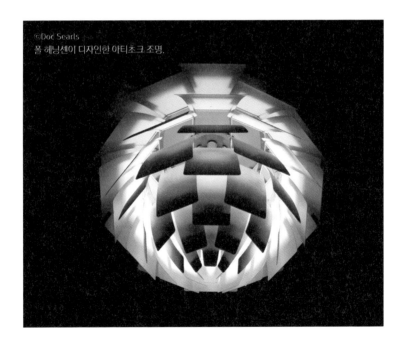

©Doc Searls
폴 헤닝센이 디자인한 아티초크 조명.

갓의 기능을 살리기 위한 여러 레이어layer는 기능적인 측면뿐 아니라 미적인 면에서도 훌륭했고, 마침내 1958년 PH 아티초크PH Artichoke를 탄생시킨다. 아티초크는 여러 겹의 잎으로 둘러싸인 것 같은 모양의 열매인데, 이것에서 영감을 받아 각 레이어를 조절함으로써 빛의 깊이와 밝기 등을 예술로까지 발전시킨 조명을 만들었다. 가장 아름다운 조명 디자인에서 빼놓을 수 없는 PH 아티초크는 72개의 갓들이 각각 줄로 연결되어 있으며, 각 갓들은 빛을 막거나 투과시키는 레이어의 역할을 함으로써 레이어가 겹치거나 움직임이 있을 때 빛도 같이 움직이는 유동적인 조명의 기능을 가지고 있다. 이 조명은 코펜하겐의 랑겔리니 파빌리온Langelinie Pavilion 레스토랑을 위해 디자인되었다.

PH5 조명은 단순한 조명을 넘어선 이야기가 담겨 있다고 생각한다. 석유 등불의 시대를 막 지나간 전기의 시대에 탄생한 혁신, 빛이 자연스러워야 한다는 폴 헤닝센의 콘셉트와 그 빛을 조절할 기술의 발명, 아름다움에 기초한 미니멀리즘, 그리고 무엇보나 필요에 의해 PH를 만든 그의 인생관 등이 포함되어 있다. 진정한 미니멀리즘의 이야기는 사람들의 삶에서 보인다. 눈에 보이는 형태를 벗어나 사람들 간의 관계나 자신의 인생에서도 최소한의 욕망이나 방식을 택하는 북유럽 사람들의 생활을 엿볼 수 있다.

북유럽 사람들이 단순한 삶을 살아왔던 이유는 어렵지 않다. 보다 많은 자유를 누리기 위해서다. 사회에서 여러 사람들 간의 관계나 사물의 소유, 목표 지향적인 스트레스, 욕심에 대한 갈등은 누구나 가지고 있지만 이것들로 인해 나의 삶이 영향을 받는 것은 원하지 않는다.

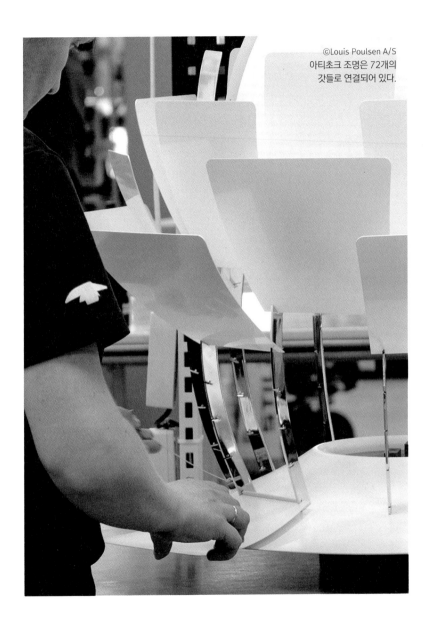

©Louis Poulsen A/S
아티초크 조명은 72개의
갓들로 연결되어 있다.

내면적인 갈등이 커질수록 실제 삶도 여유가 없어지고 스스로의 자유를 억압하는 역할을 한다. 심지어 가족도 나의 삶에 영향을 끼쳐서는 안 된다고 생각하기까지 한다. 이것은 동양의 '나'와 서양의 '나'가 가진 의미가 다르다는 것에 기인한다. 동양에서 생각하는 '나'는 집단적이다. '나'의 의미는 가족을 포함하고, 어쩌면 주변의 사람과 환경까지 '나'에 포함시킨다. 내 차나 집을 우리 차, 우리 집이라 부르고, 자식의 잘못에 부모가 사죄하고, 주변의 일을 나의 일같이 생각하는 경향이 있다. 그러나 실제 개인의 능력은 모든 것에 영향력을 발휘하며 행복한 자유를 누릴 정도로 뛰어나지 않다. 정해진 그릇에 넘칠 만큼 담으면 더 넣을 수 없는 것과도 같다.

북유럽의 미니멀리즘적인 삶은 스스로의 보람과 자유, 행복을 위해 다른 불필요한 일들을 없애는 삶이다. 폴 헤닝센의 삶을 보며 그가 진정으로 좋아했던 여러 가지 일들이 떠오른다. 평생을 함께했고 세상을 떠나기 불과 몇 년 전까지도 그가 사랑했던 조명과 디자인, 일생 동안 작가로서 참여했던 글쓰기 등은 서로 전혀 어울릴 것 같지 않지만 그를 가장 자유롭게 해 주던 필수 요소였을 것이다.

조명에 새겨진 폴 헤닝센의 서명.
©Louis Poulsen A/S

북유럽 디자인은 언제나 타임머신을 탄 것처럼 시대 감각을 뛰어넘는 에너지를 발산한다. 시대, 지역, 성별, 나이에 상관없이 누구나 마음을 열게 하는 매력은 어디서

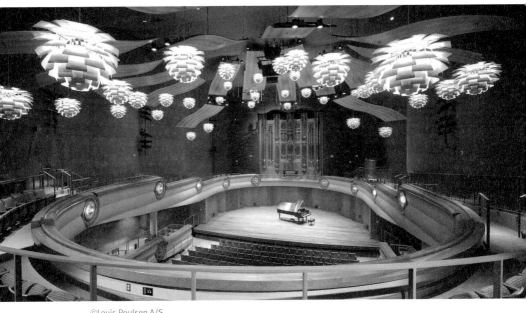

©Louis Poulsen A/S
미국 조지아 주에 있는 리버센터 공연장에 설치된 아티초크 조명.

오는 것일까? 그것은 누구나 원하는 가장 기본적인 욕망의 요소들을
철저하게 분석한 뒤 만들어 낸 미니멀리즘의 가치 때문이다. 그리고 폴
헤닝센처럼 온 힘을 쏟아 만들어 낸 열정이 시대를 거슬러 남아 있기
때문이다. 항상 가장 기본적인 삶의 모습과 가치에 관심을 가지고 살아
가는 북유럽 사람들의 마음이 디자인을 열정적으로 만들어 내는 동기
가 될 것이다. 길고 캄캄한 북유럽의 겨울 동안 편안하게 하루 종일 켜
놓을 수 있는 조명에 대한 간절함이, 그리고 그러기 위해 가장 필요한
요소들을 발견한 폴 헤닝센의 마음이 그를 조명의 시작과 완성을 이룬
선구자로 만들었다.

MINIMALISM

사운드와 디자인의 하모니,
뱅앤올룹슨

디자이너로서 나는 항상 디자인과 기능, 더 나아가서는 하루가 다르게 변하는 테크놀로지와 함께 디자인은 어떤 역할을 해야 하는가에 대한 질문과 답을 찾아가며 살고 있다. 디자인에 대해 환상을 가지고 멋을 부리던 시기에는 시각적인 작업에만 집중했다고 스스로를 평가하고 싶다. 1990년대 전자 제품이라는 영역에서 디자인의 가치를 느끼게 해준 뱅앤올룹슨Bang & Olufsen을 만나면서 기술과 디자인의 만남이 주는 더 큰 시너지에 대해 새로운 시각을 갖게 되었다. 오로지 첨단 기술만이 중요하다고 여겼던 분야에서 오히려 디자인의 역할에 대한 새로운 깨달음을 얻었던 것이다.

1990년대 초 여배우 줄리아 로버츠Julia Roberts가 나왔던 슬픈 로맨스 영화 〈사랑을 위하여Dying Young〉를 다시금 떠올려 본다. 남자 주인공이 연인에게 춤을 청하면서 CD를 넣으려고 검은 유리판을 살짝 건드리던 장면……. 아무것도 없는 것 같던 은빛 판이 옆으로 스르르 움직이고 빨간 불빛이 켜지면서 음악이 흘러나올 때 관객들은 영화의 장면이 아

닌 그 오디오 제품에 "와!" 하는 탄성을 질렀던 기억이 난다. 영화보다 오디오가 더 감동적이었던 나에게 직접 그 제품을 접할 수 있는 행운이 찾아왔다. 바로 뱅앤올룹슨의 1990년대 제품인 '베오센터 9500BeoCenter 9500' 이었다. 버튼이나 돌출된 부분 하나 없이 미끈하게 하나의 덩어리로 반짝

©TheShining75

1990년대에 출시된 베오센터 9500.

이던 디자인은, 그동안 복잡하고 기계적인 위압감을 뿜내던 기존의 오디오 제품들에만 익숙했던 나에게 신선한 충격으로 다가왔다.

손가락으로 가볍게 터치하는 것만으로도 원하는 기능을 아주 쉽고 간단하게 실행시킬 수 있었다. 필요한 기능만을 극대화시키며 오디오

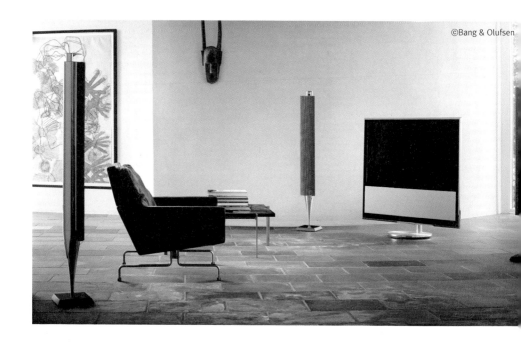
©Bang & Olufsen

시스템의 구성을 함축하고 전체적인 이미지를 통일시킨 뱅앤올룹슨의 제품들은 거실 인테리어마저 새롭게 바꾼 혁신적인 디자인 작품이었다. 뱅앤올룹슨의 등장으로, 덩치 큰 스피커들과 함께 층층이 거실 한쪽 벽을 차지하던 오디오 군단의 모습들도 사라졌다. 즉 '절제의 미학'이 전자 제품에서도 가능하다는 것을 보여 준 미니멀 디자인의 또 다른 역사가 시작된 것이다.

복잡한 기능의 버튼과 장치를 가진 전자 제품들과 비교해서 뱅앤올룹슨을 디자인만 앞세운 회사라고 쉽게 말하는 사람들도 있다. 그러나 뱅앤올룹슨이 세운 가치는 '정직한 사운드의 재현'에 바탕을 둔다. 이것은 1925년 뱅앤올룹슨을 세운 두 청년 엔지니어의 마음속에 간직했던 꿈이고 현재까지도 그 정신은 이어지고 있다.

미국에서 공부한 뒤 라디오 제조회사에서 기술 경험을 쌓은 덴마크 엔지니어 피터 뱅Peter Bang은 고국으로 돌아온 후 친구였던 스벤 올룹슨Svend Olufsen과 함께 뱅앤올룹슨을 세웠다. 뱅은 기술 개발에 전념했고, 올룹슨은 회사 운영을 이끌어 갔다. 주목을 받은 라디오 제품 '베오릿 39Beolit 39'와 함께 영화 제작을 위한 음향 녹음 시스템, 초대형 스피커 등 사운드 전달을 위한 기술적 노력과 제품 개발은 꾸

뱅앤올룹슨을 세운 피터 뱅과 스벤 올룹슨.

BANG & OLUFSEN

©Bang & Olufsen
뱅앤올룹슨의 로고.

©Theredmonkey
1938년에 합성수지 재질로 만들어진 최초의 라디오 베오릿 39.

준히 이어졌다. 뛰어
난 기술을 통해 구현
된 사운드의 감동을
더욱 효과적으로 전
달하기 위해서는 제
품의 시각적 감동이

함께 이루어져야 함을 느끼기 시작했는데, 그 당시 북유럽에서는 제품
의 기능과 목적을 위한 디자인이 한층 부각되었고, 뱅앤올룹슨 역시 디
자인을 제품의 가치를 더욱 높일 수 있는 한 부분으로 인식했다.

듣는 감동은 보는 감동을 통해 느껴져야 한다는 뱅앤올룹슨의
콘셉트는 기술적 노력만큼 디자인의 역할을 확대시켰다. 뱅앤올룹
슨은 초창기부터 디자이너를 회사 내에 두지 않고 있다. 다양한 외부
디자이너들과의 협업으로 예술 작품같이 아름다운 뱅앤올룹슨의 제품
하나하나가 탄생되었다. 북유럽의 전통적인 회사들처럼 뱅앤올룹슨도
디자인 협업으로 제품을 만들어 낸다는 사실이 그리 놀랍지는 않다. 경
험이 많지 않던 젊은 디자이너에게 뱅앤올룹슨이 열린 기회를 주었다
는 사실도 지극히 북유럽 회사다운 평등한 모습이라고 느껴진다. 가장
많은 뱅앤올룹슨의 베스트셀러 제품들을 디자인하며 이름을 알린 헨리
크 쇠리 톰센Henrik Sørig Thomsen 역시 덴마크 디자인 학교를 다니던 시절
부터 뱅앤올룹슨에 첫발을 내디뎠다.

뱅앤올룹슨의 디자인은 기술의 혁신만큼 모든 것에 새롭게 도전했
다. 가장 먼저 뱅앤올룹슨 제품을 돋보이게 한 것은 반짝거리는 아름다

움이었다. 1950년대부터 뱅앤올룹슨은 알루미늄을 선택했다. 특히 산화 표면 처리 기술을 통해 최상의 내구성과 표면 처리를 갖춘 알루미늄의 활용은 다른 제품 디자인의 소재에도 변화를 몰고 왔다. 뱅앤올룹슨의 눈부신 알루미늄뿐 아니라 필요한 부분에 따라 기존의 전자 제품에서는 볼 수 없었던 기능적인 소재들이 효과적으로 적용되었다.

반짝거리는 뱅앤올룹슨의 아름다움은 간결한 디자인을 통해 더욱 극대화되었다. 복잡한 기능들이 겉모습에 드러나 있지 않으면서도 훨씬 편리하게 사용할 수 있도록 한 뱅앤올룹슨의 미니멀리즘은 오로지 최고의 사운드에만 몰입할 수 있게 만드는 완벽한 디자인 콘셉트가 되었다. 외형적인 결과에만 신경 썼거나 또는 첨단 기술을 과시하고 싶었던 마음이 앞섰다면 결코 이 세상에 나올 수 없었던 오디오 기기의 혁신이었다. 뱅앤올룹슨의 오디오는 정제된 기술과 디자인을 통해 정직

©Bang & Olufsen

한 사운드를 더욱 감동적으로 받아들일 수 있게 해 준다.

누구와도 달랐던 뱅앤올룹슨은 전자 제품을 개발하는 사람들에게 큰 감동을 주었고, 많은 사람들이 원하는 제품으로 사랑받았다. 그러나 2000년대에 들어서면서 등장한 MP3 방식의 사운드 플레이어는 뱅앤올룹슨이 예상치 못했던 슬럼프를 가져왔다. 제품 하나하나마다 최고의 기술과 디자인의 완성도에 심혈을 기울이는 동안 다른 전자 제품들의 모습도 뱅앤올룹슨을 따라가며 군더더기 없이 간결해졌다. 대중들에게 훨씬 저렴하게 팔리는 미니멀한 스타일의 오디오 제품들이 쏟아졌고, 특히 MP3 플레이어는 뱅앤올룹슨의 사업 방식으로 적응하기에는 쉽지 않은 과도기를 만들고 말았다.

아이러니하게도 21세기를 열며 오디오 문화에 새로운 혁명을 일으킨 애플의 아이팟iPod은 사실 헨리크 쇠리 톰센의 작품 중 하나인 '베오컴 6000BeoCom 6000'이라는 전화기에서 영감을 얻어 디자인되었다고 한다. 수많은 다른 오디오 제품들에 미니멀한 디자인을 적용시키는 변화를 만들었던 뱅앤올룹슨이 오히려 그들의 발 빠른 적응과 새로운 응용에 혼돈을 겪게 된 것이다. 그러나 잠깐의 위기를 뚫고 뱅앤올룹슨은 스스로의 가치와 방식을 꾸준히 유지하며 나아가고 있다. MP3 플레이어와 차량 오디오 시스템, 스마트폰 등 새로운 기술을 받아들이면서도 간결하고 아름다운 제품의 이미지가 전해 주는 소리의 감동을 놓치지 않으려 한다.

북유럽의 협업에서 모두가 한마음으로 하나의 콘셉트를 받아들이고 지켜간다는 것은 가장 큰 힘이 된다. 제품의 완성을 위한 다양한 협업

©Bang & Olufsen

중에 디자인과의 협업이 가장 활발한 역할을 해 왔다. 결국 디자인은 구체화된 제품을 시각적으로 포장하고 마무리하기 위한 개별 작업이 아니라 제품의 콘셉트와 기능, 그리고 감동을 담아내 전달하기 위해 처음부터 함께 생각하고 균형을 맞춰가야 하는 작업이다. 외형적 가치만을 위해 디자인을 필요로 한다면 결국 제품의 기능과 감동은 무시된 채 겉모습만 요란하게 만드는 디자이너의 욕심으로 채워질 것이다.

　뱅앤올룹슨은 정직한 사운드의 재현과 감동을 위해 기술과 디자인의 조화 안에서 모든 것을 생각한다. 기술과 디자인을 서로 견주거나 우선순위 또는 중요도를 따지지 않는다. 기술과 디자인은 하나의 감동을 위해 서로 완벽한 조화를 이뤘을 때 훌륭한 시너지를 만들어 내는 것이다. 뱅앤올룹슨은 지금까지 기술과 디자인 중 어느 하나라도 홀로 서기의 진가를 발휘하며 걸어오지는 않았다. 뛰어난 기술은 완벽한 사운드를 재현하며, 절제된 디자인의 시각적 감동이 더해져 듣는 감동은 더욱 벅차게 밀려온다. 불필요한 것을 모두 버리고 꼭 필요한 것을 얻은 뱅앤올룹슨은 오늘날에도 아름다운 소리와 디자인의 하모니로 미니멀리즘을 들려주고 있다.

ˇ

20세기 북유럽 미니멀리즘을 완성한
아르네 야콥센과 에그 체어

독일의 기능주의는 북유럽으로 넘어오면서 북유럽 문화와 결합했다. 미니멀리즘이라 불리는 흐름이 나타났고, 간결하고 반드시 필요한 요소들만으로 구성된 디자인들이 소개되었다. 특히 북유럽의 장인주의와 만나면서 디자인 상품의 완성도와 미학적 가치는 더욱 높아졌다. 20세기에 북유럽 디자인은 세계에서 환영받는 고품질 브랜드로서의 이미지를 확립하기까지 했다.

　세계대전을 거치면서 사람들의 가치는 변화되었다. 특히 가구 분야는 더욱 이런 경향이 심했다. 사람들이 기능성과 아름다움이라는 북유럽의 전통 가치뿐 아니라 다른 여러 가치들에도 호기심을 가지게 된 것이다. 미니멀리즘에서도 가장 우선적인 가치는 필요이고, 필요는 상품이 가진 기능이다. 이 같은 요소 이외에 아름다움이나 견고함, 여러 소재를 이용한 시각적 재미 등이 북유럽이 추구해 오던 가치였다. 그러나 다양한 사람들의 요구에 북유럽의 전통 가치는 적절한 대응을 할 수 없었다. 정확히 이야기하자면 북유럽 사람들이 이 같은 사실을 모르고 있

던 것은 아니다. 그들은 자신들의 가치를 알리고 마케팅에 이용할 필요를 못 느꼈던 것 같다. 그 이유는 자신들의 가치가 유일하다거나 가장 중요하다고 생각하지 않았기 때문이다.

그들은 세계를 상대로 한 문화 마케팅이나 기업 간의 협업 과정에서도 자신들의 생각이 유일하다고 생각하지 않는다. 그들은 자신들만의 가치가 가장 잘 이용될 수 있을 때 비로소 빛이 난다고 생각한다. 북유럽의 여러 디자인 회사들은 왜 자신들의 상품을 다른 문화권 사람들이 좋아하는지 그 이유에 대해서도 잘 모른다. 그저 북유럽의 가치를 알아주는 사람들이 있다고만 생각할 뿐이다.

다양한 문화가 섞이면서 포스트모더니즘 같은 새로운 흐름들이 등장했고 사람들의 관심이 집중되었다. 2000년이 다가오면서 하이테크라는 첨단 유행도 시작되었다. 덴마크 외무부에서 2008년 1월에 발행한 『팩트시트 덴마크Factsheet Denmark』에 의하면, 1970년대부터 1980년대로 이어지는 약 20년간은 북유럽 가구 디자인의 정체기였다. 사람들이 가장 필요로 했고 친숙했던 가구 업계가 가장 큰 타격을 받았다. 덴마크를 중심으로 한 가구 디자인 업계는 세계의 움직임과 상관없이 기능주의를 바탕으로 한 장인주의, 그리고 자체 디자인과 소량 생산 같은 기존의 방식을 고수하고 있었기 때문이다. 그러나 이케아, 스텔톤Stelton, 뱅앤올룹슨 같은 업체들이나 의료 기기 업체들은 발전을 이어갈 수 있었다. 생산지를 외국으로 다양화하고 대량 생산으로 가격을 낮추었으며, 기존의 제품과 차별화를 둔 전략이 있었기 때문이다.

북유럽 가구의 침체기였던 1970년대 전까지 북유럽의 가구 디자인은

극도로 완성도를 높인 여러 작품들을 선보였다. 아르네 야콥센Arne Jacobsen(1902-1971)의 에그 체어Egg Chair는 간결한 선들로 이어지던 북유럽 디자인의 미학적 발견 같은 작품이다. 아르네 야콥센은 1902년 코펜하겐에서 태어났다. 현재의 시각으로 보면 어려움 없이 차근차근 인생을 살아온 인물로 보인다. 무역상이던 아버지와 은행원이던 어머니를 두었고, 덴마크 왕립 예술대학교에

아르네 야콥센이 디자인한 에그 체어.

서 건축을 공부했다. 재학 시절이던 1925년 파리에서 열린 아르데코 대회에서 의자 디자인으로 은메달을 받았다.

졸업 후에는 덴마크 건축가협회가 주최한 대회에서 〈House of Future〉라는 작품으로 입상했다. 나선형 모양의 건축물로 평평한 지붕과 유리,

북유럽 가구 디자인을 대표하는 아르네 야콥센.

©Louis Poulsen A/S

콘크리트로 만든 미래형 건물이었다. 건물의 모든 유리는 자동차 유리창같이 전체를 여닫을 수 있도록 만들었고, 미국산 닷지 자동차가 주차된 차고, 크리스 크래프트Chris Craft(소형 보트의 한 종류)가 정박된 선착장, 그리고 오토자이로 AutoGyro(헬리콥터의 한 종류)가 지붕에 앉아 있었다.

입상과 더불어 이 건물은 실제 제작되

아르네 야콥센이 디자인한 뢰도브레 시청 계단.

어 그는 사람들에게 미래를 디자인하는 건축가로 알려졌다. 입상 이후
에 사무실을 마련했고 여러 건축 프로젝트에 참여했다. 그는 건축과 인
테리어 디자인 외에 가구, 식기, 주방용품 같은 여러 분야의 디자인에도
관여했다. 그의 심미학적 시각은 모든 작품을 기존의 북유럽 전통 디자
인이 가지던 기능주의를 벗어난 형태로까지 보이게 하였고, 그의 작품
들은 이후에 미래에 관한 영화나 이미지의 소품으로 쓰이기도 했다.

노르딕 소울

아르네 야콥센이 디자인한 벨라비스타 공동 주택.

　　아르네 야콥센은 특유의 미학적 시각에 대해 다음과 같이 말했다. "내 작품의 비율은 고대 이집트 사원을 아름답게 보이게 하는 것과 정확하게 일치한다. …… 그리고 우리가 가장 아름답게 생각하는 르네상스나 바로크 시대의 건물들을 본다면, 그것 또한 아주 정확한 비율로 이루어져 있음을 알 수 있다. 이것이 가장 기본이다." 그는 북유럽 전통의 가치를 뛰어넘으려고 노력했다. 그래서 때로는 기능주의나 미니멀

리즘에서 일부 벗어나는 아름다움을 추구했다. 알바 알토가 주장한 "아름다움은 목적과 형태의 조화"라는 것에서 아르네 야콥센은 조금 더 형태에 치중한 것처럼 보이기도 한다.

북유럽에서는 전통적으로 기능적 요소가 디자인에서 가장 중요한 것으로 인식되어 왔다. 기능의 극대화가 사람들이 필요로 하는 것이고 그 안에서 아름다움을 찾아야 한다고 생각했다. 그러나 현대의 디자인에서 기능은 가장 중요한 요소가 아니다. 사람들과의 교감이 오히려 가장 중요한 대목이다. 기능적으로 아무리 뛰어난 디자인이어도 사람들이 쓰기 쉽고 친숙한 형태여야 한다는 사실이다. 이것은 오히려 북유럽의 인간주의에 접근하는 가치다.

인간주의에 근거하여 기능주의나 미니멀리즘이 탄생했지만, 다시 근본적인 이유로 회귀하여 생각하는 흐름이 생겨났다. 1990년대와 21세기에 들어서며 침체기를 벗어나 다시 북유럽 붐을 맞고 있다. 최신 유행에 뒤처져 보이고 충분히 예측 가능하다는 이유로 외면을 받았지만 다시 그 디자인들의 기능과 아름다움이 주목을 받고 있는 것이다.

1956-1961년에 지어진 코펜하겐 로열 호텔은 아르네 야콥센의 대표작이기도 하다. 실내 장식을 위해서 그는 몇 점의 가구와 전등, 패브릭, 식기류, 금속 장식 등을 디자인했다. 가장 눈에 띄는 작품은 스완 체어Swan Chair와 에그 체어다. 1960년 무렵 그는 원, 원통, 삼각형, 다각형 같은 형태에 집중했다. 그가 디자

©Georg Jensen
아르네 야콥센이 디자인한 식기류 세트.

노르딕 소울

아르네 야콥센의 다양한 에그 체어.

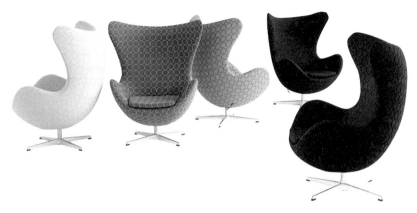

아르네 야콥센의 스완 체어.

인한 스텔톤의 실린더 라인Cylinder Line (스텐인리스 스틸로 된 주방용품류)이 선을 보인 것도 이 무렵이다. 에그 체어는 철 프레임과 패브릭으로 만들어진 라운지 체어다. 앉은 사람의 주위를 둘러싸는 달걀 형태 덕분에 아늑한 공간이 생기고 충분한 편안함을 제공한다. 에그 체어는 전통적 북유럽 디자인을 뛰어넘는 아르네 야콥센의 작품답게 미래 지향적이고, 아울러 시각적인 아름다움을 요구하던 당시의 흐름을 말해 준다. 가죽이나 천같이 다양한 소재로 현재에도 계속 생산되고 있으며, 다양한 패브릭과 화려한 색상의 스페셜 에디션으로도 소개되고 있다.

　『뉴욕 타임스The New York Times』의 기사에 따르면, 런던의 한 맥도날드는 최첨단 인테리어로 단장하며 에그 체어로 꾸몄다고 한다. 그리고 코펜하겐의 뇌레브로가데Nørrebrogade에 위치한 맥도날드에도 모조품이긴 하지만 에그 체어가 있으며, 샌프란시스코 공항의 국제 제2터미널 탑승 구역에도 에그 체어가 놓여 있다.

다음 세기를 상상하던 베르너 팬톤,
그리고 그의 팬톤 체어

시기적으로 보면, 지금 소개하는 베르너 팬톤Verner Panton (1926-1998)과 앞서 이야기한 아르네 야콥센은 동시대 인물이다. 20세기 초에 태어나 북유럽의 전통 가치를 바탕으로 예술 디자인사에 큰 획을 그은 인물들이다. 그러나 24년 늦게 태어난 베르너 팬톤은 아르네 야콥센과는 전혀 다른 삶을 살았다. 베르너 팬톤은 사회적으로도 북유럽이 복지 국가의 형태를 갖추고 실천해 나가는 행로를 목격했을 뿐 아니라, 세계대전 후 포스트모더니즘이 퍼져 나가는 다른 세상을 경험하기도 했다.

베르너 팬톤이 디자인한 하트 콘Heart Cone 체어.

20세기 초부터 나타난 미래주의Futurism는 모더니즘의 한 계통으로 이해되

기도 하지만, 이탈리아에서는 하나의 미술 사조로까지 자리 잡고 있었다. 1950년대부터 1960년대를 거치면서 북유럽 디자인은 폭발적인 인기를 얻었는데, 아르네 야콥센이 중심에 있었다고 할 정도로 엄청난 영향력을 과시했다. 베르너 팬톤은 한때 야콥센의 사무실에서 일을 하기도 했다. 전통적 북유럽 가치를 기초로 한 아르네 야콥센은 전 세계를 아우르는 영향력을 갖지는 못했다. 이것은 아르네 야콥센뿐만 아니라 전 북유럽 디자인, 특히 가구를 비롯한 제품 디자인이 그러했다고 말할 수 있다.

앞에서 설명한 것처럼 사람들의 요구는 다양해지고 북유럽의 가치는 더 이상 신선하지 않았다. 오히려 사람들은 이탈리아의 미래주의적 디자인, 상상력을 자극하는 이국적이고 특이한 형태, 골격 구조나 해체주의 같은 시각적 충격을 원했다. 북유럽의 인간을 바탕으로 하는 자연주의와 미니멀리즘은 예측 가능한 재미였을 뿐이다. 이 책에서 이야기하는 북유럽의 전통 가치는 20세기 중반으로 시간이 흐르며 변혁을 요구받았다. 사람들의 마음이 보다 다양해지고 여러 문화가 섞여서 한두 가지로는 도저히 만족을 느낄 수 없는 것처럼 보였던 것이다.

오늘날 생각해 보면 무척 당연한 이야기다. 어떻게 한두 가지의 문화로 전 세계 사람들을 모두 이해시킬 수 있겠는가? 그러나 그 당시의 교통, 정보 전달 체계, 유행의 전파 등을 생각해 보면 전 세계를 이끄는 한두 가지의 가치가 존재할 수 있었다. 그 후 기술의 발달, 대량 생산 체계, 이념과 사상을 포함한 정보 교환, 교통의 발달로 인해 전 세계는 일정 수준 이상의 문화를 공유할 수 있었고, 이런 사실은 한두 가

지의 문화적 가치 외에도 얼마든지 다른 가치들이 공존할 수 있다는 것을 의미했다.

베르너 팬톤은 이 같은 전후의 변화를 예측하고 겪으며 시대를 앞서 나갔던 인물이다. 1926년에 태어난 그는 덴마크 오덴세Odense 지역에서 군복무를 마치고 덴마크 왕립 예술대학교에서 건축을 공부했다. 아르네 야콥센의 사무실에서 경력을 쌓은 뒤 자신의 폭스바겐 밴을 사무실과 주거 공간으로 개조하고 전 유럽을 돌며 자신을 소개했다.

©Louis Poulsen A/S
북유럽이라는 한계를 벗어나 자유로운 디자인을 실행한 베르너 팬톤.

그는 다가오는 새로운 물결을 직접 경험하고 싶어 했고 덴마크에서 얌전히 기다릴 수만은 없었던 것 같다. 폴 헤닝센은 그를 "고집스러운 젊은 친구"라고 불렀다.

그는 전 유럽을 돌아다니며 사람들을 만나고 그들이 원하는 것을 들었다. 전통적인 북유럽 소재에서 벗어나 첨단 소재들을 사용하기도 했고, 상상력을 동원해 두세 가지를 결합하기도 했다. 자유롭게 여러 가지 소재를 이어 붙여서 다른 형태를 만들기도 했다. 그는 다음 세기를 상상하는 듯한 여러 시도를 했고, 북유럽 디자인이라는 틀을 깨고 싶어 했다.

1960년대에는 미래를 상상하는 유행이 번졌다. 인간의 가장 비극적

인 전쟁이 끝나고 맞이한 시대에 놀라운 기술 발달과 문화적 풍요를 경험하기도 했다. 인간의 능력이 우주로 확대되고 수십 년 앞으로 다가온 21세기는 사람들의 상상력을 자극하기에 충분한 소재였다. 하늘을 날아다니고, 사람들의 생활이 완전히 바뀔 것 같은 상상 속에는 더 이상 비극과 절망이 없기를 바라는 희망도 숨어 있었다. 북유럽에서는 이 당시 인간의 삶과 가치는 행복과 이어져야 한다고 생각했고, 성공적으로 발전을 이룩했다. 그러나 50년이 지난 오늘날 누구나 하늘을 날아다니고 돔 같은 집에서 살고 있지는 않다. 예측한 미래가 가까워지면서 충분히 예상 가능한 상황이 오면 사람들은 다시 새로운 시도를 한다.

1970년대와 1980년대의 북유럽 가구 디자인이 포스트모더니즘을 비롯한 여러 요구에 휘말렸던 것같이 21세기를 맞으면서 다시 북유럽의 인간주의가 주목을 받고 있다. 대량 생산과 소비, 기술 발달 등 모든 것들이 첨단의 첨단을 외치며 달려온 지금, 과연 누구를 위한 것이었나를 생각하는 멈춤의 시간을 맞게 된 것이다. 사람들이 소통을 외치고, 이해하며, 평등한 사회를 꿈꾸는 것들이 이미 북유럽에서는 수백 년 전부터 이어져 온 것이라는 사실을 다시 깨닫기 시작했다. 첨단 금속 가구나 복잡한 회로의 개인 통신 기기에서도 인간의 냄새를 느끼고 싶어하는 시대로 바뀌었다.

베르너 팬톤의 작품들을 보면 북유럽 미니멀리즘의 관점에서 이야기할 수 있는가에 대한 의문이 든다. 형태나 소재의 다양성 등 충분한 공통점이 있음에도 북유럽 미니멀리즘과 약간의 거리를 둔 이유는 작가의 목적이 다른 길에 있기 때문이다. 베르너 팬톤의 작품들이 그보다

수십 년 전의 것이라면 의심의 여지가 없겠으나 그는 다른 예술 문화적 사조에 많은 영향을 받았고, 오히려 발명가에 가까운 상상가였다. 그러나 다시 그의 작업을 돌아보면서 재미있는 사실을 알게 되었다. 1965년 작업물 중에서 폼 플라스틱으로 제작된 모듈형 가구 시스템Modular Furniture System(이어 붙여서 확장 가능한 가구)을 발견한 것이다. 어떤 모양으로 제작했든, 그 소재가 무엇이든 모듈의 개념은 바로 기능성이기 때문이다.

모듈은 전체를 이루는 조각의 개념과는 다르다. 각각의 모듈은 독립

베르너 팬톤이 디자인한 모듈형 소파.

©Holger.Ellgaard

성을 지닌 하나의 완전체로서 더 큰 전체를 구성한다. 또 한 가지 중요한 요소는 규격화인데, 전체 구성을 빠르고 정확하고 완벽하게 유지하며 문제점을 쉽게 해결할 수 있게 해 준다. 가구나 다른 디자인에 모듈이 도입된 이유는 기능적으로 가장 우수하기 때문이다. 베르너 팬톤의 천재적인 상상력에도 기능성을 염두에 둔 정밀한 계산과 디자인이 숨어 있음을 알았다. 미래를 꿈꾸고 상상의 세계에서 디자인을 만들어 내기보다 오히려 더욱 깊은 미니멀리즘의 차원에 도달했던 것 같다.

팬톤 체어Panton Chair는 그가 1960년에 그린 스케치를 바탕으로 1965년 생산되기 시작했다. 첨단 소재나 미래주의적인 형태 등은 그가 꿈꾸던 상상의 결과이며, 마치 우주 시대를 연상시키는 듯한 디자인은 후일 팝아트의 한 종류로 인정받았다. 아름디오 3자를 연상시키는 라인을 바탕으로, 열가소성 합성수지로 제작된 팬톤 체어는 1960년대 중반부터 가구 제작 업체 비트라Vitra에서 생산 중이다.

"사람들은 누가 어떤 색깔을 좋아한다고 하면, 상상을 통해서 그 사람도 같은 색깔로 생각한다. 사람들이 원하는 것은 변화 없는 일상이다. 그러나 나는 사람들을 일상에서 끌

©Danish Design Store
베르너 팬톤이 디자인한 팬톤 체어.

©Tobias

베르너 팬톤이 디자인한 비지오나 2Visiona 2 소파.

어내기 위해 과장할 수밖에 없었다." 베르너 팬톤은 자신에 관해 이렇게 이야기했다. 이 점은 흔히 베르너 팬톤의 디자인이 시대와 상관없는 디자인이 아니라는 사실로 사람들을 이끌기도 한다. 그럼에도 불구하고 항상 젊은 감각을 보여 준 업적과 끝없는 그의 열정은 그를 시대를 뛰어넘는 디자이너로 기억하게 해 준다.

북유럽의 예술과 디자인에 대해 다시 공부하면서 약 세 계절 전의 호기에 가득찬 내 모습이 떠오른다. 반평생 다양한 디자인 작업을 했다고 생각했고, 강의나 북유럽 커뮤니티 노르딕후스의 모임을 통해서도 줄곧 이야기하던 익숙함이 있기도 했다. 또 북유럽에 살면서 가슴이 터질 것 같은 여러 경험들을 마음대로 떠들 수 있겠구나라고 오히려 자만했다. 호기심 많은 성격 탓에 북유럽에서 디자이너로 활동한 것에 감사했고 내가 비로소 살아 있는 존재라는 생각마저 들었다. 그로 인해 깨달을 수 있었던 사소한 일상같이 북유럽의 비교적 간단한 역사에 숨어 있는 예술의 심지는 몇 가지 간단한 가치로 충분히 소개될 수 있다고 생각했다.

간단하고 필요에 의한 가치를 존중하는 미니멀리스트들은 사실 머릿속이 훨씬 더 복잡하다. 불필요와 필요, 소유와 이용과 가치의 선택을 미리 계산해야 하는 과정이 있기 때문이다. 지리적 고립으로 유럽 대륙의 문화를 그대로, 그것도 한참 후에 받아야 했던 북유럽은 오히려

고마움을 간직했다. 또 다시 기회가 온다고 생각하지 않았기에 한 점의 습작이나 사상 등을 소중히 간직하고 또 공부했다. 그러면서 더 많은 것을 가지기 위해 욕심을 부리지도 않았다. 신이 인간을 만들었기에 완벽함은 인간에게 허락된 일이 아니라는 그들의 관념 때문이었다.

북유럽의 사고에는 겉으로 보이는 단순함만 존재하지는 않는다. 오히려 그 같은 단순함을 위해 얼마나 많은 시행착오를 거치고 희생을 요구받았을까 걱정도 된다. 나의 경험은, 그리고 나의 짧은 지식은 북유럽을 3차원으로 돌려볼 수 있는 수준에 미치지는 못한다. 그저 나의 이야기로 북유럽의 겉모습이나마 이해해 주었으면 한다.

북유럽의 모든 가치는 인간 중심적이다. 여기에서 인간은 지극히 인간다운 본모습이다. 시험과 역경을 헤치고 달리는 전사의 모습이 아니다. 인간의 한계와 존재 의식이 가득한, 그러면서 존엄해야 할 인간의 모습이다. 북유럽의 예술과 디자인은 유행이 아니라 그들의 삶이다. 오히려 다른 세계에서 북유럽을 유행의 아이콘으로 만들었고 또 한때 잊어버리기도 했다. 북유럽에는 강렬함도, 눈을 찌르는 듯한 충격도 없다. 환호를 지르게 하는 아름다움은 그저 자극일 뿐이다.

세계는 항상 새로운 것을 원한다. 북유럽의 가치들은 이제 세 번째 라운드에 접어들어 세상에 알려지고 있다. 20세기 초, 세계대전 후, 그리고 21세기. 이렇게 시간의 흐름이 더해 갈수록 북유럽에 대한 깊이도 더해 간다. 21세기의 북유럽 유행은 단순한 시각적인 추세를 넘어 사상과 자연, 생활에까지 파고들고 있는 것이다.

나의 작은 바람은, 이 책으로 북유럽의 순수한 마음이 전해지면 좋

겠다는 것이다. 예술과 디자인은 인간의 가장 깊은 사고를 통한 결과다. 정보가 부족하거나 오류가 있다면 그것은 모두 나의 얕은 소견에서 비롯된 것임을 인정한다. 북유럽의 가치를 다시 떠올리며 무엇보다 행복했던 사람은 바로 나였다. 책을 마치며 그동안 집필을 도와준 아내 안젤라, 그리고 출판사 관계자들, 응원해 준 노르딕후스와 '스칸디나비아의 루크와 안젤라' 이웃들 모두에게 감사 인사를 전한다.

2017년 서울에서
루크

노르딕 소울

2017년 3월 14일 초판 1쇄 인쇄
2017년 3월 23일 초판 1쇄 발행

지은이 | 루크
발행인 | 이원주

책임 편집 | 한소진
책임 마케팅 | 유재경

발행처 | (주)시공사
출판등록 | 1989년 5월 10일(제3-248호)

주소 | 서울시 서초구 사임당로 82 (우편번호 06641)
전화 | 편집(02)2046-2843 · 마케팅(02)2046-2800
팩스 | 편집·마케팅(02)585-1755
홈페이지 www.sigongart.com

ISBN 978-89-527-7806-2 03600

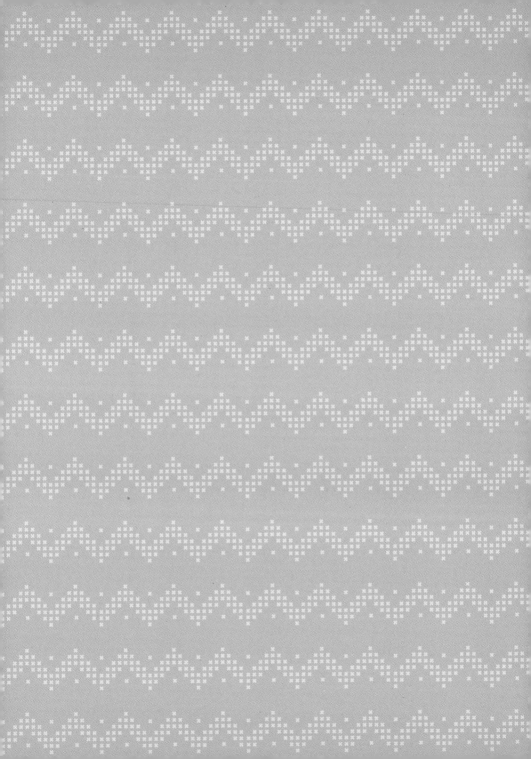